GO！熱血醫

鐵馬環島行

訓練計畫╳運動傷害防護╳追夢旅程全記錄

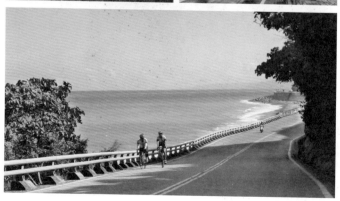

Contents 目次

Contents

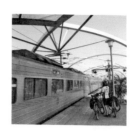

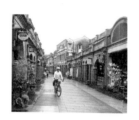

迎著太平洋的風，
單車環島是靈魂的壯闊旅程

這是一本親切可人的保健工具書，擁有著武俠小說一樣倒吃甘蔗的架構。

首先，作者跟我們一樣，都是埋頭於工作，從俗務裡抽不出身的凡人，從決定抽離開始，夢想著鐵騎環島的一天。

作者一開始跟我們一樣，都善用交通運輸工具，走路不超過1公里，游泳不超過200公尺，內建在都市裡最快到達目的地的技能，但是離開了都市和游泳池，就會英雄氣短的一籌莫展。從開始練習長泳、玉山登頂、橫渡了日月潭，最後是單車環島，作者脫離自己的框架，一步一步修練實踐自己的夢想。

這本書讓人回想起看電影「練習曲」的感動。

「你學校在放假嗎？為什麼這時候你可以出來玩？」

「我請假了。」

「為了環島，就請假？」

「有些事現在不做，一輩子都不會做了。」（摘自電影「練習曲」對白）

迎著太平洋的風，單車環島是靈魂的壯闊旅程。

晨間的風徐徐吹過髮梢，或遠或近的鳥囀嘰嘰喳喳，路邊拎著便當盒、揹著書包的小學生打鬧經過，似曾相識的背影，街頭往巷尾奔馳的小狗，昏倒在斑牆上的花貓，遠山與青田潑墨山水的濃淡，藍天碧海漸層筆色的濁清，騎單車是仔細品味鄉野都市的完美視角，快得可以感覺徐風，慢得可以讀出故事，作者中肯的從騎單車帶給身體的好處開始，旁徵博引的列舉騎單車的優缺點，誘出你我對騎單車曾有的美好想像。

但作者卻不是一般人，暫別了診所和病人，展開環島冒險的他，是個擅長文字的醫師，文字親切仔細又風趣，就像在診間裡跟患者聊天，累積數十年的看診經驗，讓他說起專業的醫學知識就像是說故事一樣，讓人輕鬆閱讀，毫無負擔。

單車運動雖然是可以提升心肺功能的有氧運動，但是日頭炎炎，路有惡犬，長時間的騎車產生的肌肉負擔，總是讓人難以跨出築夢的那一步。作者以專業的醫生背景，親身經歷從訓練肌耐力開始，到單車環島的必備知識和裝備，以至於各種鐵騎肉身可能遭受的磨難，都化作兼顧閱讀興味的文字，羅列逢凶化吉的方法。

在保健書之外，從裝備的選擇開始，作者分享在國內外網路上挖掘出事半功倍的法寶、規劃路線的眉角，勾勒出單車環島從身體內外的革命過程，讓每個曾經夢想單車環島的朋友，具備實務和保健的全面知識，可以放手去實踐自己的夢想。

醫生據說是這個社會裡最弱雞的職業，長年固定在看診椅上，長時間與病痛為伍，儘管開導病人的時候說得口沫橫飛，強調身體保健、運動強身的重要，卻是最不健康的一群人。

翻開這本書，讓曾經跟你我一樣，總是因為工作忙碌得無法抽身，同為單車環島初學者的作者，陪同我們展開單車環島裡身體與靈魂的質變；帶著隨行的醫師出門，去展開一場「希望在XX出頭的生命裡，做一件到80歲想起來都還會微笑的事」！

不只教你單車環島，這是一本紀錄生命旅程的書！

推薦人

（筆名刀人）

現職為急診醫師著有《四個醫生的南美魔幻冒險》、《背包客醫生‧旅遊保健通》、《西非黑島‧小醫生手記》、《急診室的黑色童話》；部落格曾獲第一屆華文部落格最佳優格、生活綜合類雙料入圍。

蝦咪！一台鐵馬嘜凸全台灣？

上了50歲之後，我開始覺得已完成了人生的階段性任務。在25歲之前，我認真求學，成長自己；25歲之後，我努力創業，回饋社會。如今人生或已過半，我覺得該多留一點時間給自己了；也開始感覺到人生不應該日復一日，每天過得一模一樣，這樣的消磨將會讓自己慢慢地變得面目可憎、人生乏味。

有一天福至心靈，我突然想到王品集團董事長戴勝益先生所極力鼓吹的台灣大三鐵：玉山登頂、泳渡日月潭、及單車環島。我想就是它了！當下我就決定要以實踐台灣大三鐵為手段，來改變50歲以後的我。

我一向喜歡運動，不過憑良心講，在此之前，台灣百岳我只爬過健行等級的合歡山主峰！我在游泳池一口氣（腳不落地的意思）只能游不超過兩百公尺！最遠的騎單車距離就是東豐自行車道的來回24公里！以這樣的等級仰望「台灣大三鐵」，實在有點高處不勝寒的疑慮。

可是，我的個性一向就是想到做到，劍及履及，不喜歡拖泥帶水（說白話一點，其實就是急性子啦）。於是在2010年春末報名了玉山登頂的抽籤作業，同時開始練長泳。很幸運地，我和老婆不久就被通知抽到了玉山登頂的籤，於是在2010年8月初，我倆分別背著7公斤及4公斤重的登山背包，在凌晨時分，登上了玉山之顛。

接著在練了3個多月的長泳之後，我在2010年7月、2010年9月、及2011年9月分別泳渡了石門水庫一次、日月潭兩次。至此，台灣大三鐵已完成了兩項，僅剩下最後一項的單車環島有待努力。

單車環島需要7～14天以上的時間，對我這個診所個體戶來說比較麻煩。因為死忠的老患者及慢性病患者恐怕會對我的連休1～2週有所微詞。因此，原本打算等半退休之後再來完成單車環島的心願。可是，這樣子的作法，實在跟我的本性不合。我一向認為，有些事情，現在不做，拖三拉四之後，可能就不會去做了。所以在第二次泳渡日月潭之後，我就下了決定，不讓改變停留在此。相信只要預做妥善的安排及打點，患者不會非難我的，往單車環島之途堅定地邁進吧！我和老婆決定在半年之後，要各跨上一台鐵馬，環騎全島！

聽到我們倆要單車環島，親友們的第一反應是：「蝦咪！兩個老伙啊嘜一台鐵馬凸全台灣！危險啦！」當然，這類善意的勸阻，在我們的堅持之下，很快地就變成了鼓勵的加持。2012年4月底、5月初，我和以往不太愛運動、體力不甚佳的老婆，花了10天的時間，一起獨力完成了單車環島的夢想。我的台灣大三鐵也至此大功告成！

因為我們單車環島的初衷，並不是為了觀光旅遊，而是抱持著自我挑戰的心態。所以，我們希望完全靠自己的力量完成，拒絕任何的奧援。我們自己訓練體能、選購裝備、規劃路線、安排食宿、載運行李，我們沒有褓母車，也不是成群的車隊。當然，我們從長計議，花了近8個月的時間，做了充份的準備、訓練及規劃，然後順利地完成。

環島下來，除了欣喜滿滿，也心得滿滿。如此滿盈的欣喜及心得要讓它留在心中，自己寂寞地獨享，然後讓它隨著時間風化而消失嗎？太可惜了！我想就寫出來吧！

感謝城邦旗下的編輯大人李素卿小姐，給了我這個機會。或許，有點野人獻曝之嫌。不過，我真的，只是樂於分享！

張文華

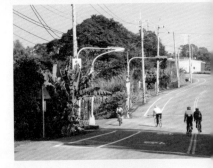

騎單車的健康寶典

由於動亂的減少，以及科技的進步，現代人對於健康的最大隱憂，已經不再是戰爭和饑餓，而是肥胖和運動不足。因此「要活就要動」，就成了現代人維護健康的不二法門之一。運動的好處毋庸置疑，尤其是有氧運動。而這本書將討論的主題──單車運動，正是簡單易行的有氧運動之一。

單車運動可以有各種不同的方式，比如：單車競速運動、單車通勤、單車旅遊……。其中以單車旅遊，最符合「慢活」精神，而且老少咸宜。

有人說：「就旅遊而言，開車太快，走路太慢，單車，剛剛好！」這句話或許見仁見智，不過，單車旅遊在風景如畫的台灣確實有日漸盛行的趨勢。單車環島也因此成了許多人一生當中至少要完成一次的心願。

這本書正是想要幫助有心者完成單車環島的心願。書中主要分為三個篇章，各有不同的目的。

第一篇，除了先讓大家了解單車運動的諸多好處以外，也提醒了大家操作不當可能帶來的傷害。先懂得如何趨吉避凶，才能讓單車運動真正地為大家帶來健康愉快。

第二篇,以過來人的經驗,**step by step**的方式,告訴大家該如何規劃,才能讓單車環島的旅程順順利利,接近完美。

第三篇,算是我的十日單車環島遊記。從遊記當中你可以事先神遊一下,預覽環島旅途中可能碰到的諸多狀況,以及思考面對問題時的解決之道。

當然,除了這三個篇章的主要內容,一定對你的單車環島有所幫助之外,不要忘了我的醫師的專業。基於老王賣瓜的心態,我當然得善用我的專業知識,讓這本書和其他的單車環島相關書籍有所不同。所以,本書除了在第一章中,有系統的提供了與單車運動相關的醫療知識以外,更在全書當中的適當位置,以「健康info」的方式,添加了不少和單車運動或者單車旅遊有關的醫療資訊。有了這些醫療資訊的幫忙,一定可以讓你的單車環島更加健康、愉快、順利。

單車運動健身術，上路前一定要知道的保健秘笈

會翻開這本書，我得先假設你對單車運動這個主題至少有點興趣，說不定其實你也已經對單車環島肖想很久了。無論如何，在選擇一項運動來長期從事之前，總要先了解一下這個運動將帶來的好處及可能帶來的傷害。一來讓自己不至於因動機不足，而一曝十寒；二來也可盡量減少運動傷害的發生。

規則長期運動的重要性不在話下，但要選擇適合自己的運動，及執行正確的運動，才不會在不久的將來，面對還沒得到運動的好處，就得先受苦於一大堆運動傷害的窘境。所以，在從事單車運動之前，應當先了解單車運動對我們的身體健康，將帶來哪些好處？如果操作不當，又可能帶來什麼樣的傷害？要先認識從事單車運動時需具備的保健知識，以及力行單車運動的安全守則，才能夠有恃無恐地敲開單車運動的大門。

單車運動的好處

好處再多　得先入門

　　單車運動是一種全身性的有氧運動。除了單車運動之外，跑步、游泳、有氧舞蹈、太極拳等，都是屬於全身性的有氧運動。這些運動的共同特點是：為全身性的運動、不需要有太強的運動強度、可以持續較長的時間去從事。當然這些運動之間也有類似的共同好處，所以下面將要討論的單車運動的優點中，大部份皆是有氧運動的共同好處，但其中的前三項是單車運動所特有的。

健康補給站



有氧運動和無氧運動的差別

所謂有氧運動簡單來說就是，主要以有氧代謝的方式，來取得所需能源的運動。相反地，無氧運動時，主要是以無氧代謝的方式，來取得運動時所需的能源。

運動時所需的能源主要經由燃燒葡萄糖及脂肪而來。葡萄糖中的能源可經由無氧代謝的方式快速取得，但體內存量有限；相反地，脂肪中的能源需以有氧代謝的方式取得，且取得的速度較慢，但是體內存量很多，足以供應該長時間運動所需的能源。

所以，當從事較短時間的激烈運動，如：短跑衝刺、舉重、拔河時，因為能源所需突然增加，氧氣供應不及，就會以無氧代謝為主要的供能方式，此時燃燒的主要是葡萄糖；但當從事較長時間的中、低強度運動，如：慢跑、單車、長泳時，主要的供能方式來自有氧代謝，主要的供能來源則是脂肪。因此僅有氧代謝才能有效消耗體內過多的體脂，進而達到降低血脂、減少心血管疾病、雕塑身材等多重好處。

▲慢跑、單車運動皆屬中、低強度的有氧運動

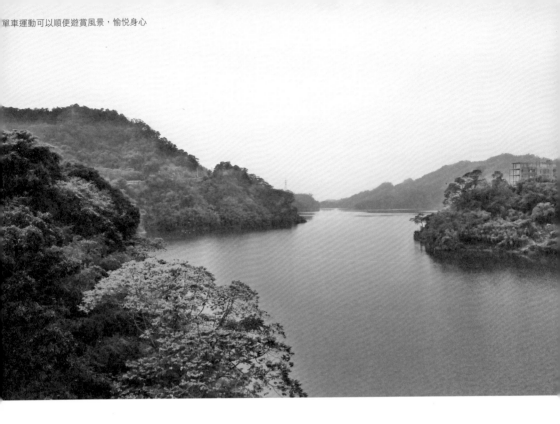

單車運動是最容易入門的運動之一

☯ 最容易入門的運動之一

單車運動的入門門檻很低，因為：強度可以隨心所欲；不需花太多的錢；純為運動的話，不用買太好的單車；也沒有太難的技術，不用請教練；可以一個人單騎，不像多數的球類運動還得先湊足人數。所以，一部車、一個人、一點時間、一點信心、加上必要的簡單知識，隨時你都可以跨上單車運動去。

☯ 不會過度增加膝關節的負擔

單車運動屬非承重性的運動，也就是說，在運動時，你的兩個膝關節，不用承擔你全部的體重。只要是直立姿勢下從事的運動，幾乎都要用兩個膝關節來承擔體重。走路時，膝關節所承受的壓力是體重的3.5倍；跑步時更高達7倍以上！所以肥胖的人，或膝部已有退化性關節炎的人，都必須避免快走、慢跑這類會增加膝關節負擔的承重性運動，以免膝關節快速退化。

單車運動就不會有這個問題，游泳也是。所以，單車和游泳是我最喜歡推薦給退化性關節炎患者去從事的兩項運動。

health care
健康補給站

退化性關節炎

退化性關節炎，又稱骨性關節炎（osteoarthritis），是一種退化性疾病，主要變化是關節面軟骨的磨損。關節軟骨就像關節內的一個軟墊，用來緩衝關節在承重時所受到的衝擊力。此軟骨一但受到磨損，將使關節必須承受不正常的壓力，因而加速關節面的退化，出現疼痛、僵硬、變形、活動角度變小等典型症狀。

退化性關節炎的發生和過度承重有關，所以最常發生在兩個膝關節。退化性關節炎通常出現在五、六十歲以上的中老年人。女性的發生率較男性為高。肥胖、過度使用（如經常負重走遠路）、曾經有局部外傷者，都是可能使退化性關節炎提早出現的不利因素。

☯ 順便遊賞風景，身心愉悅

單車運動時，因為速度快，活動範圍較大，所以較有機會在郊區活動，甚至可以和旅遊活動結合。所以，從事單車運動時較有機會同時遊賞風景，比其他運動更能夠同時有利於身與心的雙重健康，算是一舉兩得。

☯ 增強心肺功能

經常從事單車之類的有氧運動，基於用進廢退的原理，將使心肌變得更強，更有力，血液循環改善，肺活量增加，進而使心肺功能增強。

▲單車運動可以增強心肺功能，改善體適能

運動時，我們可以感覺到心跳、呼吸皆加快，此時量血壓也會發現比休息狀態所量得的血壓為高。運動越激烈，這種變化就越明顯。這就是運動所帶來的急性反應。當持續、規則地運動一段時間之後，我們又可以發現，在同樣的運動強度之下，前述急性反應的變化卻變小了！也就是說，在同樣的運動強度之下，我們會覺得比以前輕鬆，我們的運動耐受性增強了，那是因為我們的心肺功能變強了。這是長期運動所帶來的慢性反應，也就是所謂的訓練效果。因此，所謂的訓練效果，其實就是心肺功能增強的外顯表現。

有研究指出，光是每天騎單車上下班，就可能使一個人的心肺功能增強3～7%！也有報告指出，長期規則從事單車運動的人，他的體適能狀態通常會比實際年齡年輕10歲！

體適能

體適能（physical fitness）簡單來說，是指一個人的身體適應生活、運動及環境的能力。通常是以心肺耐力、肌力與肌耐力、柔軟度、體重控制等項目來評估。經常運動、正常作息、均衡飲食，會使一個人的體適能較好。體適能較好的人，在日常生活中的體力及適應能力都會較佳，對於疾病的抵抗力也會比較好。

增加肌肉強度（尤其是下肢）

以重量來算的話，肌肉應該是人體的最大器官。人體肌肉的總重量約佔體重的三到五成，通常這個成數在男性比女性高。肌肉的收縮放鬆運動，不但是人類活動、生存的必要功能，同時還有促進血液循環及產生體熱的重要功能。而後兩者又和自律神經功能、荷爾蒙分泌的平衡、身體內各種酵素的運作、及免疫力的維持有關。可見肌肉功能的重要性。

偏偏我們的肌肉總量卻會隨著年紀的增加而日漸減少。尤其是從不運動或運動量太少的人，隨年齡的增加，肌肉細胞的萎縮會更明顯。肌肉細胞萎縮後所產生的空間，就會由脂肪細胞所填滿。所以年輕時的精瘦肉，就會隨年齡增加，慢慢轉為穿插油花的五花肉。隨著肌肉細胞的萎縮減少，當然就會帶來活動力降低、基礎代謝率減低、心肺功能變差、免疫功能下降等諸多的老化現象。

好在，雖然肌肉量隨著年齡的增加而減少是必然的現象，但是我們可以藉著經常性的運動來延緩這個過程。人體中70％的肌肉存在於腰部以下，而單車運動剛好是著重於下肢的全身性運動。

☯ 增加平衡感及肢體動作的協調性

　　舉凡全身性，需兩手或兩腳協同動作的運動，都有增加平衡感，及肢體協調性的作用。這點對老年人來說特別重要。因為隨著年紀的增加，神經系統退化，加上肌肉量及肌力減少，都會使平衡感及肢體協調性變差，因而增加行動時跌倒的機會。而老年人又特別容易因為跌倒造成骨折，甚至因此長期臥床，進而使健康狀況大幅下滑，一病不起。

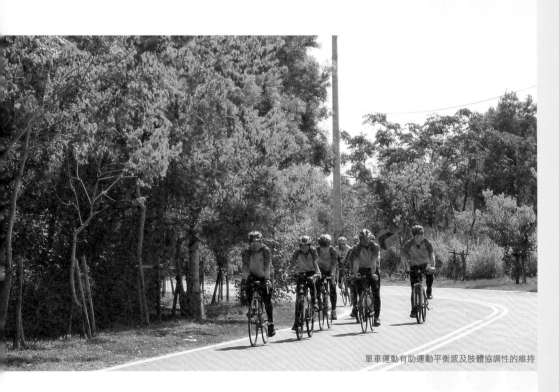

單車運動有助運動平衡感及肢體協調性的維持

消耗多餘的卡路里及脂肪

短時間高強度的運動，如：短距離賽跑、競速游泳、跳遠等，所需要的能源，主要來自於可快速獲得能源的無氧呼吸。這種無氧能源雖然可以快速取得，卻存量很少，這就是我們沒辦法長時間從事高強度運動的原因。而且無氧呼吸主要燃燒的是醣類，同時會產生乳酸堆積的副作用，造成激烈運動後的肌肉酸痛。

而像單車運動這種較長時間的低、中強度運動，主要利用的是有氧呼吸所取得的能源。有氧呼吸時燃燒的主要是脂肪，雖然供給的速度較慢，卻可維持長久的時間。

因此，通常只有超過半小時以上的有氧運動，才有機會消耗身體多餘的脂肪，短時間的高強度運動是沒有效果的。騎半小時單車約可消耗掉150大卡熱量，所以騎一個小時就燒掉300大卡。而且要記得，這是指騎乘當時的消耗，事實上，因為運動之後基礎代謝會被提昇上來，消耗脂肪的效果仍會在運動之後持續一段時間。所以，長期下來就可以消耗大量多餘的脂肪，達到瘦身減重，以及減少心血管疾病的效果。

減少心血管疾病的風險

心血管疾病（如心肌梗塞、中風）的風險主要來自三高：高血壓、高血糖及高血脂。而長期的有氧運動可以同時改善三高的問題，當然就有減少心血管疾病的效果。有報告指出，只要每週騎單車20英哩（約為32公里）以上，即可使罹患心血管疾病的風險降低達一半！

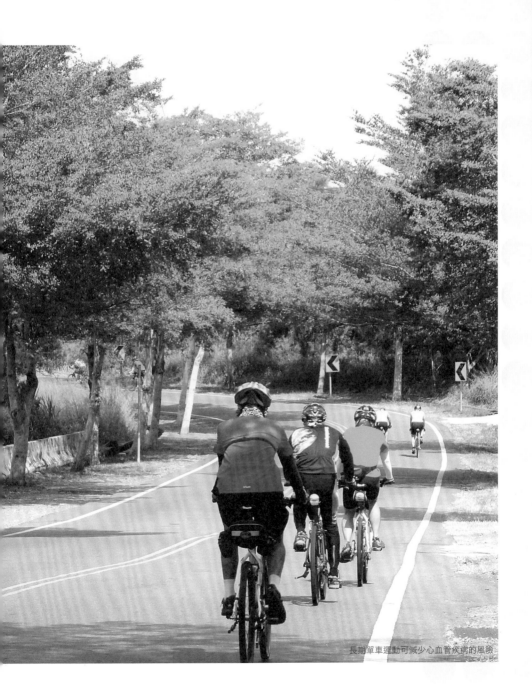

長期單車運動可減少心血管疾病的風險

　　有氧運動的降血脂效果，已在前段文章中說明。此外，有氧運動可減低交感神經系統對小血管的刺激，使小血管擴張，進而使周邊血管的總橫斷面積增加，周邊血流的阻力減少，因而有降低血壓的效果。一般說來，只要規則有氧運動4～6週以上，即有使收縮壓及舒張壓各降低10mmHg的效果。另外，有氧運動可促進胰島素的分泌，也可增加肌肉細胞對胰島素的敏感性，因而更能有效的利用血糖，進而達到長期穩定血糖的效果。

　　所以，長期單車運動可以同時改善三高，進而大幅減少心血管疾病發生的機會。

促進心理健康

運動時肌肉群的神經訊息傳入中樞神經系統，會對腦幹的網狀激活系統產生抑制的效果。同時，有氧運動時交感神經的興奮性會激活副交感神經系統，產生拮抗作用。這兩個因素都可以使大腦皮質的興奮性降低，達到放鬆、減低焦慮的效果。運動本身也有轉移注意力的效果，也能減輕焦慮症狀。

運動時，腦下垂體會分泌出一種類似嗎啡的化學物質，我們稱之為腦內啡（endorphin）。腦內啡可讓人產生欣快感，進而減少憂鬱情緒，也可使人變得更有自信。腦內啡的分泌可能是使人對運動上癮的原因之一。

另外，像單車運動這類的戶外運動，面對漂亮的風景及開闊的環境，也有使人心情愉快，忘卻煩憂的效果。

增強免疫力

前面提到規則性長期的有氧運動可以增強心肺功能、及增加肌肉量，進而增加基礎代謝率及升高基礎體溫。而太低的基礎體溫會使免疫系統的功能受到影響。所以，研究顯示，長期規律性的中、低強度運動，有助於提高我們的免疫力，能夠降低我們受病毒或細菌感染而發病的機會，可能也會減少一些自體免疫疾病及癌症發生的機會。

單車運動
常見的傷害

哪能只有好處　提防傷害上身

　　看了這麼多單車運動的好處，你心動了嗎？你急著上路了嗎？且慢！天底下沒有十全十美的運動！誰都不想唱衰自己，還沒享受到單車運動的好處，就先要憂心於騎單車可能帶來一些傷害。但是，如果不先了解它，然後懂得去防範它，這些傷害真的很容易就上身！

　　單車運動常見的傷害包括：

🌀 保護不夠加上磨擦過度引起的擦傷或水泡

擦傷及水泡雖不是什麼大問題，一旦發生，卻會帶來騎單車時的痛楚，讓你繼續騎下去的熱忱全消。有時候還會有引發細菌性感染的麻煩。最常發生的部位包括：手掌部、腳掌部、腹股溝部、及會陰部。

health care
健康補給站

擦傷或水泡的處理方式

這種擦傷通常屬於輕度的淺擦傷，只要清洗傷口之後，蓋上人工皮或者保濕敷料，同時避免再度磨擦，很快就可痊癒。如果有水泡出現，切忌自行隨意戳破，以免續發傷口的細菌感染。小水泡會自行吸收掉，按照一般淺擦傷的處理原則即可。

水泡較大時，容易自己破掉，併發細菌性感染的機會較大，應該就醫處理。醫師會在進行局部消毒之後，以無菌空針將水泡的內容物吸出。如果傷口出現明顯紅腫熱痛的症狀，可能已併發感染，也應該就醫治療。

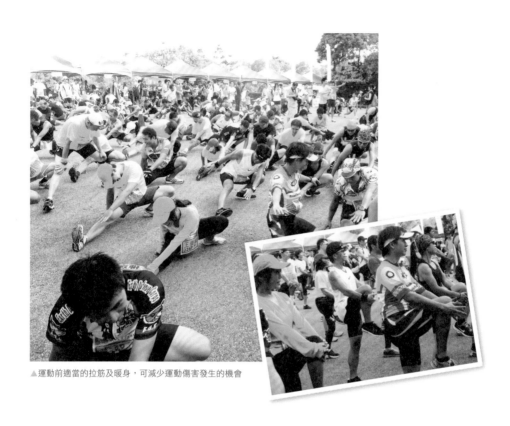

▲運動前適當的拉筋及暖身，可減少運動傷害發生的機會

🌀 熱身不夠或過度使用引起的肌肉拉傷或肌腱扭傷

拉傷及扭傷最容易發生在四肢關節的附近，包括：踝關節、膝關節、髖關節、肩關節及腕關節。下肢關節的拉傷、扭傷，通常和熱身不夠、過度重踩、或過度疲勞有關；肩和腕關節的拉傷、扭傷，則和姿勢不對或不經意的長時間不正常用力有關。

🌀 姿勢不良引起的腰酸背痛或肩頸酸痛

腰酸背痛及肩頸酸痛，最容易發生在公路車騎士身上。因為公路車注重速度，為了減少風阻，座墊通常較高，手把較低，使騎乘時背腰部需過度前彎，相對地頸椎就會過度後仰，容易造成腰背部及頸部脊椎的過度負擔。登山車

或者旅行車的車架尺寸若不合騎乘者的身材時，長時間騎下來，也可能因姿勢不良，而出現類似的問題。

公路車本來就是競速車種，比較不適合長時間騎乘。購買或租借登山車或旅行車時，也應該請技師幫忙選擇符合自己身材的車架尺寸，同時調校適當的座墊高度。

防曬措施不夠引起的曬傷

騎單車時，因為車行速度產生的風，會帶來涼爽的感覺，因而容易忽略掉太陽可能帶來曬傷的威脅。所以，你可能在戶外很舒服地騎了大半天，或者一整天之後，才意外地發現自己的臉部、手、腳都炙熱通紅，甚至開始疼痛了。

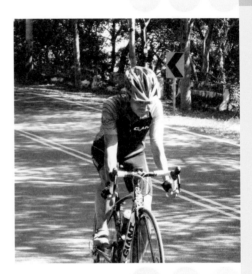

扭傷或拉傷時的處理方式

扭傷或拉傷時，首先應該盡可能讓患部休息，尤其應該避免容易造成局部再度拉傷的動作。輕微的拉傷及扭傷，前三天可先自行冰敷。每天兩次，每次約20分鐘左右。三天之後若還有疼痛可改為熱敷。較小的關節可以護膝、護踝、護腕幫忙保護，以免進一步受傷。

當局部腫痛或瘀青較嚴重、痛到局部使不上力、或者懷疑有局部扭曲變形時，都該立即就醫檢查及治療。

✿ 摔車引起的頭部及身體外傷

　　正如夜路走多總會碰到鬼，單車騎久當然也免不了要摔個幾次。尤其單車運動的速度比一般運動快，所以，一旦摔車也可能造成比較嚴重的傷勢。傷勢可大可小，從輕微的淺擦傷，到大範圍的深擦傷或撕裂傷，或者造成骨折、腦震盪，甚至引發可能致命的顱內出血。騎單車是為了健康快樂，如果因此而帶來嚴重的傷痛或致命，豈不是太不值得了？個人認為這是單車運動的最大缺點。

　　看了這麼多單車運動可能引起的傷害，有澆熄了你跨上單車的熱情嗎？其實可以不用那麼擔心。任何運動只要是操作不當，都可能帶來或多或少的傷害。難道我們要因為這樣就不去做任何運動了嗎？

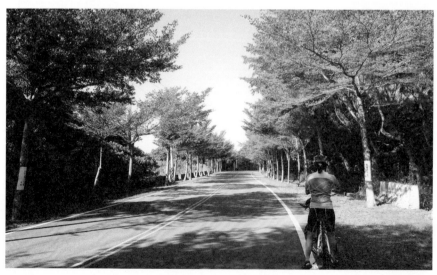

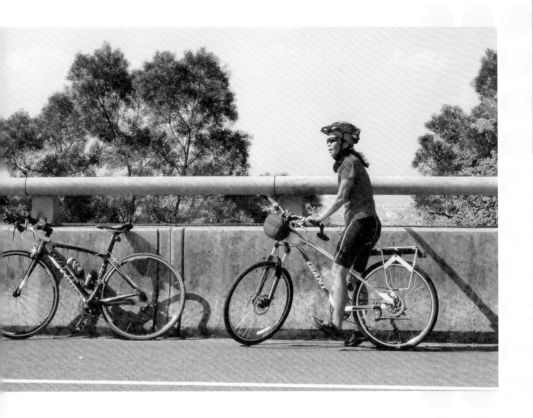

　　放心，談這些問題，只是要讓我們心生警惕。告訴你如何避免、或者減少傷害，才是我們的最終目的。只要能夠力行下兩個單元將談到的，單車運動的保健知識及安全守則，相信就可以讓我們減少單車運動所帶來的傷害，然後盡得單車運動的諸多好處了。

單車運動的保健知識

保健眉眉角角 讓你趨吉避凶

　　隨著單車車輪的轉動，多餘的卡路里及脂肪被燃燒掉，身形日漸美好，肌力慢慢變大，心肺功能越來越強，視野逐漸擴大，心情逐漸開朗⋯⋯，一切多美好！但還是請別急著跨上單車，有些單車運動的眉角需要特別去注意！

🌀 必要時諮詢醫師

單車運動因為跨入門檻低，強度可以隨心所欲，所以對絕大多數的人而言，跨上風火輪去運動都不成問題。但對少數的慢性病患者，或有某些特定疾病的人而言，卻可能不適合馬上開始進行單車運動。

比如：高血壓患者，如果血壓未獲得穩定控制，收縮壓經常高到170mmHg以上，或者舒張壓高到100mmHg以上者，不宜立即開始運動。應等血壓控制穩定之後才開始。冠狀動脈心臟病的患者，如果仍在不穩定的狀態，不宜貿然進行單車運動，以免誘發心肌梗塞。應該請心臟內科或者復健科醫師幫你做評估後，再決定可不可以開始單車運動。另外，開過髖關節置換術（人工髖關節）的患者，不可讓髖關節彎曲超過90度，以免髖關節鬆脫，也不宜從事單車運動。

所以，有慢性疾病，或特定疾病的患者，在開始單車運動之前，最好先諮詢自己的家庭醫師，有必要時家庭醫師也會轉診給相關專科醫師做進一步的評估。

☯ 循序漸進，不急躁

單車運動是一種有氧運動，而一個人的有氧耐力與個人的先天體質、疾病狀況及後天訓練三者有關。每個人不同的先天體質及疾病狀況，通常已經決定了一個人有氧耐力的上限。經由後天的訓練，頂多只是把自己的有氧耐力上限發揮到極致。所以，如果只是為了健身，不是為了參加競賽，沒有必要刻意要和別人比騎得快或騎得遠，那是沒有意義的。

注意傾聽自己身體的感覺，讓自己騎起來舒服最重要。若為了增強自己的有氧耐力，頂多讓強度增加到覺得有點累、又不會太累的程度，讓自己的有氧耐力有機會慢慢提昇就可以了。太躁進反而容易讓自己受傷。同時要記得，長期規則地從事低、中強度的有氧運動，有增加免疫力的效果；但過強、過累的激烈運動反而會讓自己的免疫力暫時性的降低。

運動與免疫力的關係

我們已經知道，長期規則性的低、中強度有氧運動，能提昇我們的免疫力，使我們減少受細菌或病毒感染而發病的機會。同時，可能也有降低自體免疫疾病，甚至癌症發生率的效果。

不過，激烈的運動，尤其是超過體能負荷的運動，或者長時間的高強度運動，反而對我們的免疫系統功能不利。激烈的運動會使我們體內的氧化壓力突然增加，因而使體內的免疫細胞的死亡率增加，同時這些免疫細胞的功能也會受到折損，進而造成免疫力的降低。雖然這種影響只是暫時的，可能只持續幾小時到1～2天，不過確實會出現免疫力的空窗期，因而對健康不利。當然，這空窗期的長短，可能和運動的激烈度及超過體能負荷的程度成正相關。

適當的暖身

所謂暖身是指在從事較高強度的運動之前，先以較低強度的緩和運動，讓骨骼肌肉系統、神經系統、心臟血管系統、及呼吸系統有準備就緒的充份時間，以迎合接下來的激烈運動。

暖身的目的有二：一方面讓身體可以很快的把運動效率提昇上來，另一方面也能減少運動傷害發生的機會。

單車運動因為通常屬於中、低強度的運動，所以只要在上路之後，先放輕齒輪比，輕鬆踩踏，緩慢地騎個10～15分鐘，大約就可達到暖身的效果了。除非你正準備參加公路車競速賽，或者，一上單車後就馬上要面對一長段陡坡，否則通常可以不太需要額外的暖身。

不過，年紀越大，或者天氣越冷，各個生理系統熱得越慢，骨骼肌肉系統的柔軟度也可能比較差，此時在上路前，先做一些簡單的拉筋及暖身運動就是必要的了。

🌀 足夠的休息

累了就休息，不要硬撐。一旦過於疲累，運動的協調性、反應性都會降低，就會增加運動傷害及交通事故發生的機會，既不利於自己，也不利於別人。也不要在生病（發燒、腹瀉）時勉強自己去運動，這樣不但不利於病體的恢復，也容易出現更進一步的傷害。留得青山在，不怕沒柴燒；留得健康在，不怕沒車騎。何必急於一時？

🌀 充足的水分、電解質、及碳水化合物

在有氧運動中，我們的身體一直在燃燒著脂肪及醣類，以產生能量供運動所需。在產能過程中，也附帶地產生大量的體熱。這些多餘的體熱，會以排汗的方式帶出體外，才能維持我們體溫的平衡。當運動較激烈或天氣太熱，汗流較多時，也會附帶地在汗水中流失一些電解質。

所以，在有氧運動中，水分、電解質及碳水化合物（醣類）都可能不斷的流失。但事實上，在一般時間不過長，比如兩小時以內的有氧運動中，只要運動前有一個正常的前餐，而且不是在空肚子的情況下運動，通常並不需要特別去補充電解質及碳水化合物，只要補充水分就夠了。

一旦脫水，體熱的排除無法順利進行，就會使一個人的有氧耐力大幅降低，也容易出現熱痙攣、熱衰竭、及中暑之類的熱傷害，嚴重時甚至可能危及生命。所以，在運動中時時補充水分是很重要的事。通常建議不要等很渴了才喝，因為那表示身體已開始水分不足一段時間了。尤其是老年人對渴的感覺比較不敏感，更容易出現脫水的現象，更應該在運動中時時補充水分。

health care
健康補給站

何謂熱傷害？

熱傷害（heat illness）是指一個人在熱的環境下待得太久或活動太久，導致體溫調節功能失衡所帶來的一些傷害。熱傷害依嚴重程度可分為三類：熱痙攣（heat cramp）、熱衰竭（heat exhaustion）、中暑（heat stroke）。

熱痙攣：運動時我們的身體為了維持體溫的恆定，會藉由排汗來帶出運動時所產生的體熱。這過程當中，除了會經由汗水流失大量的水分以外，還會順帶地流失大量的電解質。如果沒有適時的補充電解質，或者因訓練不足，局部血液循環不良，就可能引發肌肉的攣縮現象。

熱衰竭：當水分及電解質流失過多，總體液量降低時，血壓會開始降低，因而出現頭痛、頭暈、冒冷汗、極度倦怠、口渴、臉色蒼白、皮膚濕冷，甚至暈厥。

中暑：當水分及電解質流失更多，進入脫水狀態時，會開始不排汗，體溫調節的功能因而崩盤，造成體溫急速升高，常高到攝氏41度以上。患者呈現高燒，卻不流汗，皮膚乾熱，意識開始出現混亂，甚至出現幻覺等中樞神經系統受傷的症狀。這是最嚴重的中暑現象。

一旦中暑發生，死亡率很高，是運動員的第三大常見死因，僅次於心臟疾病及頭部外傷。

在大太陽下的運動，不要忘了
時時補充水分及電解質

　　那麼在運動當中，到底該補充多少水分呢？理論上預計會流失多少水，就
應該補充多少水。但是，一個人在運動當中會流失多少水分，決定於環境的溫
度、濕度、運動的強度、及個人的生理特質。即使在同樣的運動環境，同樣的
運動強度下，每個人所流失的水分也不盡相同。所以沒有一個適用於所有人的
水分補充準則。

　　有一個簡單的方法可幫忙做為粗略的判斷。在運動前後量一下你的淨體重，
所得到的體重減輕量，大約就是運動中水分流失的量。比如：前後淨重少了半

公斤,表示大約流失了半公斤的水分,也就是約500cc的水。這就是在同樣環境,同樣強度的運動中,所該分次補充的總水量。然後再依每次運動的環境情況(溫度、濕度)及運動強度稍作增減即可。

還要記得,當運動持續超過2小時以上時,就應該補充電解質及碳水化合物。以一般中、低強度的有氧運動來說,一般市售的運動飲料即可符合要求。運動飲料中含有適量的鈉,不但可補足經汗水中流失的鈉,還可增加口渴感,避免忽略了水分的補充。同時,運動飲料多含有約6~8%的碳水化合物,可作為額外的能源補充。

🌀 確實防曬

單車運動屬戶外運動,比較容易有曬傷的顧慮,尤其是騎單車時的車行速度帶來的風,抵消了部份陽光的熾熱感,更容易讓人失去對曬傷的戒心。所以,防曬寧願做的有點超過也不要不足。

　　曬傷主要是陽光中的紫外線造成的傷害。主要的傷害是發生在皮膚及眼睛。其影響又可分為急性的影響及慢性的影響。皮膚急性曬傷時，會出現紅、腫、熱、痛的急性發炎症狀。較嚴重的曬傷還會在皮膚出現水泡，甚至引起發燒。反覆的皮膚曬傷，或者，皮膚經常性的過度曝曬，都容易造成皮膚的提早老化、鬆弛、失去彈性，甚至增加皮膚癌發生的機會。

　　紫外線過度曝曬對眼睛的急性影響，主要是會引發光害性角膜炎，會出現結膜充血、角膜水腫、視力模糊、眼睛疼痛的症狀。慢性影響是將使白內障提早發生。

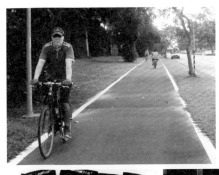

01	02
03	04

01戶外運動不要忘了做好防曬
02運動型太陽眼鏡遮蔽性佳，可有效防紫外線，兼防蚊蟲、防飛砂
03防曬用具：袖套、腿套、太陽眼鏡
04面巾可用來防臉部的曬傷，也可用來隔絕髒汙的空氣

▼戶外運動戴太陽眼鏡不是為了耍帥，是為了保護眼睛

對於眼睛的防護，就是戴上一副太陽眼睛。最理想的是運動型太陽眼睛，遮蔽性比較好，安全性較高。除了可阻斷紫外線對眼睛的傷害之外，還可避免車行較快時，風沙或小蚊蟲飛入眼睛的困擾。

對皮膚的防護，主要有兩種：防曬乳或防曬衣物。防曬乳的缺點是需要每隔半小時或一個小時塗抹一次，尤其是汗流多時，否則防曬效果會變差，使用上比較麻煩。個人比較偏好使用防曬衣物。騎單車時我習慣穿短袖車衣及短車褲，太陽較大時，再穿上袖套及腿套，同時戴上面巾，就可達到完整的防曬效果。

這樣全身包裹之後，看來好像會很悶熱，其實不然。因為袖套及腿套多為通風、透氣及易排汗材質，穿戴起來並不會很悶熱，加上車行之風，不但不悶，反而遮掉了陽光直曬的熱。記得我們在2012年的5月天，單車環島到台東及墾丁時，40度的高溫，加上大太陽及焚風，就是以上述的裝備愉快地度過。

單車運動的
安全守則

安全第一，才能一路平安

　　單車運動和其他運動有一個很大的不同點：其他運動通常在操場上、球場上、游泳池內、或室內進行，但是單車運動通常就在馬路上進行，常常需要與其他的人車爭道。儘管在台灣單車樂活的風氣越來越盛，各地方政府也設了越來越多的單車專用道，但是，畢竟那還只是少數的路段。所以單車運動就常常需要混騎在汽車、機車陣裡。偏偏單車是各種交通工具中，速度最慢、重量最輕的，一旦發生擦撞，人車一起飛出去，很容易就會發生較嚴重的傷害。

▼單車運動安全第一守則：請戴上安全帽

所以，進行單車運動時的安全守則就顯得特別重要。沒有注意安全，一旦發生意外，失去了健康，那運動還有什麼意義？在跨上單車之前及跨上單車之後請切記以下的安全守則：

第一守則：請戴上檢驗合格的安全帽

根據警政署的統計，因騎單車而發生的死亡意外的事件中，超過六成以上都是因為沒有戴上安全帽，頭部受到直接的撞擊所造成。可見安全帽有多重要，一旦發生意外，它可能就是你救命的護身符。現在的車帽造型流線、通風透氣、又很輕質，更沒有不戴上它的理由。

購買車帽要特別注意，有沒有經濟部標準檢驗局的檢驗合格標章，否則恐怕戴了也是白戴。同時要確實依使用說明，扣好帽帶及後頭鎖，才能在萬一時提供良好的保護效果。

確實執行上路前的必要檢查

首先要強調的是，單車和汽車一樣都需要定期檢修，才能確保行車的安全。每次上路前，也必須再次確定煞車及胎壓是否正常。有夜騎的可能時，還必須注意車尾警示燈的功能是否正常。

為了行車安全，車衣、車褲最好選擇鮮艷亮麗的顏色，不是為了耍帥，是為了讓別人容易看到你，增加行車時的安全。如果能配有反光條飾，那就更有利於視線不良時的行車安全。

較長時間騎乘或是天氣較熱易流手汗時，一定要戴車手套。車手套有止滑效果，對車把及煞車的掌握有幫助。車手套的掌面都會加厚，有減震效果，可避免騎久之後手腕或手掌發麻。有的車手套的手背靠拇指側的部份為毛巾材質，可用來隨手擦汗，很方便。

01

02 03

01 車手套有止滑及防震的效果
02 車尾燈是夜間行車時必備的安全措施
03 車衣、車褲，及馬鞍袋上的反光條飾皆有助行車安全

還有，請記得，不要穿寬鬆褲管的長褲騎單車，因為褲管容易勾到齒輪或踏板，造成摔車。也不要穿拖鞋騎單車，同樣會增加摔車的機會。

遵守交通規則

單車儘管在速度上比其他的交通工具慢很多，但只要是用路者，同樣都必須遵守交通規則，那是為了自己的安全，也是為了別人的安全。

單車客最討厭碰到紅燈，因為紅燈過後起步時，通常比較費力，尤其是前後齒輪比放得比較重，或者承載行李比較多的時候。所以，單車客容易有在小路口闖紅燈的衝動，但闖紅燈真的是害人害己，意外往往就因此而發生。

▼遵守交通規則是騎士的責任，為了別人，更為了自己的安全

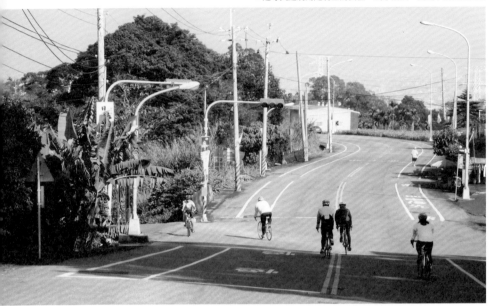

🌀 隨時注意路況

馬路如虎口，有時候我不犯人，人家卻會來犯我。為了確保自己的安全，除了必須遵守交通規則外，騎單車時還是得隨時提高警覺，注意路況。

常見有人在騎單車時，還在耳朵裡塞著耳機聽音樂，這是很要不得的行為。耳機的音樂會遮掩掉周遭所發出的警示聲音，會讓你對突發狀況反應不及，造成自己及他人的危險。

如果常常需要在人車多的馬路上騎乘，或者常有同騎者需互相跟車時，建議至少在單車的左側車把上裝個後視鏡。有了後視鏡之後，當需要檢視左方來車，或者查看車友是否跟來時，就可直接從後視鏡檢視，免去做出邊高速前進邊回頭查看的危險的動作，這樣的動作是摔車常見的原因之一。

▲後視鏡有助行車安全，尤其當有同行伙伴跟行時

有些人在騎單車時，為了避開路上的坑洞或障礙物，常會有突然轉彎的危險動作。這樣很容易使後方來車因反應不及而撞上你。所以，必須時時注意前方的路況，有狀況時，應先慢慢減速，確定後方沒有來車時再轉彎避開。

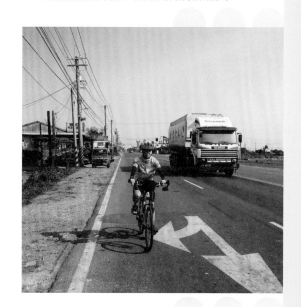

🌀 避免酒駕或疲勞駕駛

喝酒後或過度疲勞都會使注意力下降，對突發狀況反應性變差，會造成自己及他人的危險，應該避免駕駛任何的交通工具，包括單車。

2

單車環島大計畫
&健康大小事，
Step by Step

了解單車運動的得失利弊，以及如何趨吉避凶之後，可以進一步來談談我們的單車環島大計畫了。

凡事起頭難。暴虎馮河、畏首畏尾都不足以成事，唯有經過事前的詳細規劃，才能順利地完成人生中的許多大計，單車環島亦同。但是，即使是陌生之途，只要有人領路，往往就能事半功倍。所以我把這次單車環島所得到的Know-how當成野人之曝，獻給有意單車環島的同好們。相信我，只要搞定以下幾個know-how，Step by Step，健康、快樂、順利地單車環島超簡單！

Step1 單車的選擇

先有部車，否則免談

☯ 買的？租的？借的？偷的？

　　單車環島，當然得先要有一部單車。車子怎麼來？方法可多了！可以是買的，要花一筆錢，不過，環島後還可以多多利用；也可以是租的，用後就還，省錢，環島後一乾二淨；還可以是借的，不用花錢，不過總要有點回饋；可以用偷的嗎？不用花錢，不用回饋，事後可能還有免費的食宿可以享用！

▲登山車

▲公路車

　　單車環島因為需長時間騎乘，車架大小如果不適合自己的身材，長時間騎下來，會比較容易累，也比較容易造成運動傷害。所以，最好是在單車專門店買或租一部經專業人員評選過，適合自己身材的單車，才能給你一個愉快、沒有副作用的單車環島。如果要用借的，最好先確定出借者的身材是否和你相仿。如果要用偷的，更要想辦法確認受害者的身材如何。否則萬一偷到一部不適用的單車，環島下來，加害者的你，可能反而成為了受害者。

🌀 登山車？公路車？旅行車？

　　好了，首先就是要選擇一部適合自己身材尺寸的單車。那麼車種該怎麼選擇咧？登山車？旅行車？公路車？淑女車？折疊車？協力車？該選擇哪一種？嗯～～我想都可以。不過，除非你確定不怕增加自己的麻煩，不怕自己太累，只想讓環島多添加一些趣味性，否則通常不會選擇後三種。所以，接下來我們將評比前三種車，看看哪一種比較適合用來環島。至於後三種，請把它拋諸腦後。

▲登山車操控較容易，騎乘較舒服

　　登山車操控門檻較低，因為較容易操控，騎乘起來也比較舒適。寬面粗顆粒的輪胎，抓地力較強，較不容易爆胎，比較不容易打滑摔車。載重能力佳，比較能承載較多的行李。售價上比公路車便宜。缺點是相對的，粗胎在地面上滾動時阻力當然比較大，車體比公路車重，所以騎起來較費力，行進較公路車慢。

　　公路車講求的是速度，所以要求輕量化、低風阻、以及輪徑較大且摩擦力較小的細滑胎。因此騎起來速度快，有御風而行的快感，容易騎得較遠。缺點是，因為車身輕，輪胎細，所以操控上比較需要技巧，比較需要經過練習去適應。細滑胎也帶來載重能力較不足，以及比較容易爆胎的問題。另外，為了要求低風阻，坐墊通常比車把手高，需要彎著腰騎，所以騎乘時的舒適性較差，尤其是在長時間騎乘之後，容易出現腰酸背痛的現象。另外，單價較高是它的另一個缺點。

　　旅行車是專為長途單車旅行設計的車種，各種需要配備一次到位，讓你不太需要再另外添加行頭就可以上路環島。至於優缺點，大略就是夾在公路車和登山車兩者的優缺點之間。

　　理論上，純就單車環島的目的而言，旅行車是最適合的車種。但如果你對公路車早已駕輕就熟，公路車再加裝必要的配備 仍然可以輕鬆寫意的環島。有人考慮到環島之後車子仍然可以用來休閒運動，甚至供上班通勤使用，所以選擇登山車。登山車有騎來舒適及容易操控的優點，如果再把輪胎換為較細紋的外胎，可讓省力性及速度性增加，那就更適合長騎環島了。

　　除了車種以外，有兩種單車的配備，就環島而言，是特別需要考慮的選項：一個是變速齒輪，另一個是避震器。

01 02
03

01 三段變速前齒輪
02 避震器
03 十段變速後齒輪

　　台灣是個島國，山地多，平地少，環島一趟下來，經常會碰
到需要爬坡的路段，一路上上下下。有時候還會碰到10％以上
的陡坡，此時如果變速齒輪的檔次不夠多，爬坡加上載重就會
很吃力，不但耗費體力，硬踩硬上也傷膝蓋，甚至還可能因撐
不上去，而淪落到需要下馬推車的窘境。一般登山車的前齒輪
有3片，後齒輪有7～10片，所以總共會有21～30檔，對爬坡來
說是最有利的車種。而公路車一般前齒輪只有2片，總共只有
14～20檔，對克服長陡坡來說就比較不利。

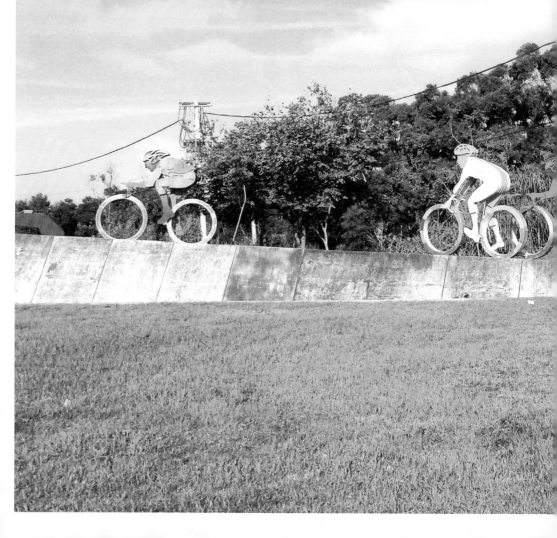

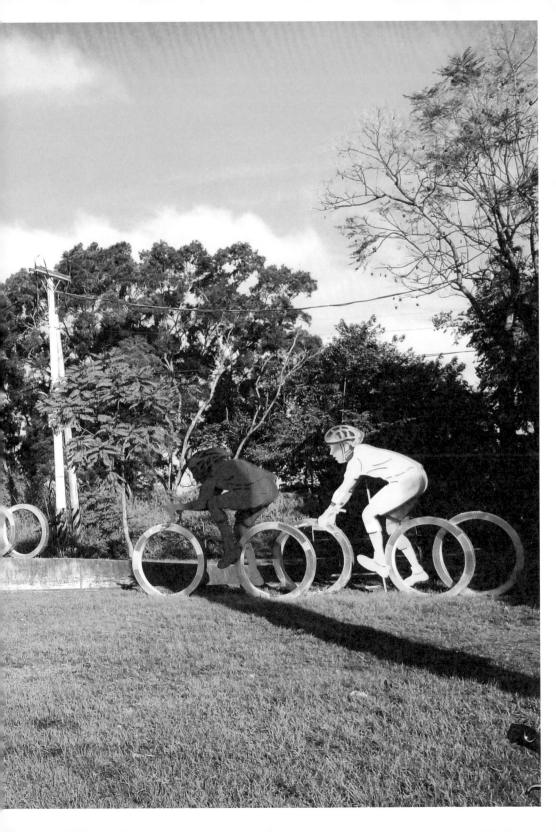

🌀 避震器：讓你屁屁舒服，手不麻

　　台灣的公路，眾所周知，有些路段的路況並不太好，尤其是小鄉道，常常一路坑坑洞洞、顛顛簸簸。所以，有時騎起來並不是那麼舒服，常常會顛得屁股疼痛、震得虎口發麻。特別是在長下坡，車速較快時，會顛得更厲害，震得更難受。所以登山車及旅行車為了增加舒適性，常會有前輪避震器，更講究的，甚至前、後輪皆有避震器，對顛簸路段的騎乘最有利。

　　公路車為了講求速度，通常沒有避震器，因為避震器的避震作用，會抵消部份踩踏的力量，不利於速度。也因為避震器的避震效果會抵消部份踩踏的力量，所以，聰明的你一定會想到避震作用對爬坡也不利。好在較高檔的避震器通常會有暫時「鎖住」避震效果的功能，可以在面臨長上坡之時，把避震效果暫時鎖掉，這麼一來就兩全其美了。

　　總結來說，如果你現在沒有現成的單車，為了單車環島想買一部，而且希望這部單車在環島之後，能夠做為休閒運動或上班通勤使用，那麼，個人認為，輪胎換成較細紋的登山車，加上高檔次變速齒輪和前輪避震器，應該是最佳的選擇。如果，你準備的是，絲路之旅這類超長時間，需要載超重行李的單車旅行時，旅行車當然是唯一的選擇。如果，你只是要環島，已有一部公路車，而且對公路車早已駕輕就熟，那就騎著公路車上路吧，有何不可？

health care
健康補給站

單車運動與膝傷

單車運動時因為沒有腳板踏擊地面的動作，被認為是對膝關節的關節面衝擊較小的運動。但是因為單車運動時需要高速長時間的踩踏動作，如果運動不當，造成膝關節周邊軟組織（肌肉、韌帶、肌腱）受傷的機會仍然很大。事實上膝傷是單車運動中最常見的運動傷害。

膝傷通常是慢性過度的不當使用所造成的，而所謂不當使用通常和兩個因素有關：1.不適合自己身材的單車。2.騎得太快、太用力、太遠。

不適合自己身材的單車，如果長時間騎乘，很容易帶來一大堆的運動傷害。就膝部而言，最常見引起膝傷的單車原因是坐墊太高或太低。坐墊太高或太低，不但會降低踩踏效率，也會因用力不當而增加膝傷的機會。所以，購買單車時，一定要請單車技師幫你調校一台適合個人身材的單車。

至於是否騎得太快、太用力、或太遠是相對性的問題。對於老手適合的速度及距離，對菜鳥來說可能就太超過了。所以，重點是在訓練階段要慢慢的增加訓練強度，不要操之過急，以免「呷緊弄破碗」。一旦膝傷產生，不但影響訓練進度，還可能帶來慢性難癒的傷害。

另外，有一個觀念很重要，需要在這裡特別提醒：輕檔快踩會比重檔慢踩效率高。一般建議，80～90rpm（每分鐘踩踏80～90轉）是最有效率的轉速。所以，傾聽自己身體的聲音，覺得踩得吃力就放輕檔，不要硬踩硬上。重檔硬踩不但效率不高，容易累，還會引發膝傷。

Step2 必要的裝備

林林總總，缺一不可

　　車子搞定了，接下來可以準備開始體能訓練了。但是，工欲善其事，必先利其器，有些必要的裝備還是得先準備好。這些必要的裝備我們將分兩個階段來討論：一個是，在體能訓練階段即需要用到的裝備；另一個是，在環島出發之前需要準備好的裝備。

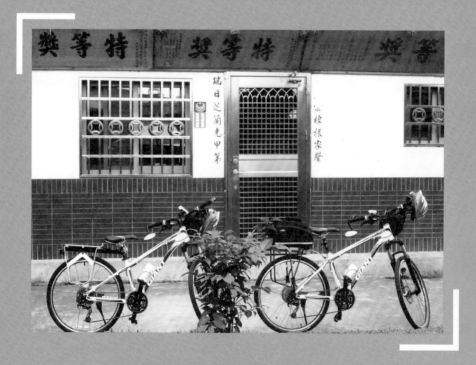

❀ 體能訓練期需有的裝備

▶ 隨身用品

■ 車帽

單車環島中，單車用安全帽是必要的用品，因為攸關生命安全，省略不得。車帽的價格差別很大，從幾百元到近萬元的都有，和車帽本身的品質有關。一般說來，通風孔越多，質量越輕的車帽，戴起來越舒適，價格也越貴。不過，確保對頭部的保護效果，才是重點。所以，購買前一定要先確認有沒有商品檢驗局認可的安全標章。

■ 車衣

車衣不是必備的品項，你想穿著一般運動衫、休閒衫環島，當然也可以。不過，一定要記得選擇易透氣、易排汗材質的布料。車衣的好處是較貼身，可減少風阻，而且使用透氣易排汗的布料，穿起來舒服，不易因長時間流汗而引起皮膚疹。而且車衣通常顏色鮮豔，能見度佳，可以增加行車安全。

■ 車褲

車褲是強烈建議必備的品項。因為環島時長時間騎單車，如果穿一般的褲子，很容易引發臀部及尾椎骨部位疼痛，而且大腿內側、腹

▼車褲在胯下部位有特殊墊片，可減少長騎所帶來的局部擦傷及屁股疼痛

股溝處、及會陰部的皮膚，因為長時間摩擦，也容易出現破皮疼痛的現象。車褲的特色是：透氣易排汗材質，且延展性佳，穿起來很舒服；貼身剪裁，低風阻；無接縫裁縫，不會摩擦破皮；跨下部會有特殊墊片，可減少長騎帶來的屁股疼痛。所以，為了你屁屁的健康及舒適，車褲省不得。

health care
健康補給站

單車運動與皮膚疹

除了局部磨擦破皮的問題以外，單車騎士也容易出現濕疹、股癬及毛囊炎的問題，尤其是在炎熱的天氣裡長時間騎單車之後，最容易發生。

濕疹是局部悶熱引起的皮膚過敏反應，是一整片很癢的皮疹。通常只要避免局部潮濕悶熱持續發生，再局部塗抹類固醇藥膏，很快就可痊癒。少數較嚴重的個案，需使用口服類固醇及抗組織胺。

股癬則是黴菌感染所引起，黴菌最喜歡在潮濕悶熱的環境下快速繁殖。股癬長在腹股溝部位，也是很癢的皮膚疹。不過外觀及臨床表現和腹股溝濕疹不同，需由醫師鑑別診斷，因治療方法不同。股癬的治療需使用抗黴菌口服藥或外用藥膏。

單車客臀部部位的皮膚特別容易發生毛囊炎。因為臀部皮膚受到較長時間的磨擦或壓迫，加上局部的濕熱環境，容易引發毛囊的細菌感染。毛囊炎需以抗生素治療。

可見濕疹、股癬、毛囊炎三者都和局部的潮濕悶熱有關，所以，長時間騎單車時，穿上透氣、易排汗的車衣、車褲，是預防這些皮膚疹最好的方法。

■車手套

單車專用的手套，手掌面有特殊墊片，有減震及止滑的效果。減震可以避免長騎帶來的手麻及手腕疼痛問題；止滑效果則有利於車手把操控的穩定度。另外，車手套在不幸摔車時，也有保護手部的效果。

■頭巾

單車族很喜歡戴一條顏色鮮豔的頭巾。有人稱為魔術頭巾，因為它可以變身為多種用途：戴在頭上時，熱天有吸汗的效果，冷天有保暖效果；天氣冷時，戴在脖子上有禦寒效果；圍在臉上可以當防曬面巾或口罩；繞在手腕上可當腕巾方便擦汗。我老婆在環島時總喜歡戴兩條，一條套在頭上當頭巾，另一條圍在脖子上當領巾，可以擦汗，遇到空氣不好或太陽太曬時，往上一套就變成面巾了。方便實用，而且妙用無窮。

■太陽眼鏡

戴太陽眼鏡不是為了耍帥，除了怕陽光太強，影響視線以外，主要是為了保護眼睛。長時間的戶外運動，過度的紫外線暴露，可能引發急性角膜炎；長期的紫外線暴露，也可能使白內障提早報到。最好選擇覆蓋性較好的運動型太陽眼鏡，可同時避免行車時，飛砂蚊蟲飛入眼中的困擾。而且運動型太陽眼鏡也比較不容易在萬一摔車時斷裂，以避免進一步的傷害。

紫外線與白內障

紫外線對皮膚的傷害，大部分的人都耳熟能詳，但是，紫外線對眼睛的傷害，很多人卻一無所知。當我們在戶外的大太陽下運動時，陽光灑在皮膚上的熾熱感，足以引發我們需要防曬的警覺。但是我們的眼睛卻看不見紫外線，因而容易忽略了紫外線對眼睛的傷害。

所謂白內障是指眼睛內水晶體變得較混濁、較不透光，導致視力模糊的眼科疾病。大部份的白內障導因於年紀增加所產生的退行性變化（即老化），但是紫外線的過度曝露，會使水晶體的退化提早發生。所以長時間的戶外活動者，如果沒有戴上可以阻隔紫外線的太陽眼鏡，白內障發生的機會將會大增。

■鞋子

　　除了拖鞋以外，穿什麼鞋騎單車都沒問題。但不建議穿露趾的涼鞋，因為容易讓腳趾頭受傷，進而影響後續的行程。最好選擇鞋底稍硬的鞋子，太軟的鞋底會讓踩踏比較不順。盡量選擇不用綁鞋帶的鞋子，以免鞋帶會有卡入齒輪，造成摔車的危險。另外，環島當中難免碰到下雨。一旦下雨，襪子濕了，鞋子進水，會很不舒服。個人的心得是，水陸兩用鞋是單車環島的最佳用鞋。因為輕便、硬底、防水、透氣、不用穿襪子，當然也同時免去帶襪子、洗襪子的麻煩了。

■袖套、腿套

袖套、腿套在天氣冷時可用來保暖，把短袖車衣變成長袖車衣，把短車褲變成長車褲。好處是不用多帶一套長袖車衣及長車褲。出門在外，諸多不便，行李能省則省。除了保暖效果以外，袖套腿套的另一個好處是可用來防曬。因為是透氣排汗材質，有防曬效果，穿戴起來卻不會悶熱。最好選擇深顏色的，較不容易弄髒，防曬的效果也比較好。

■車風衣

車風衣是用來防風保暖。亦為透氣、排汗的衣料，不會悶熱。同時有防小雨的效果。因為材質輕薄，收納取用都很方便，不太會增加行李的空間。單車專用的車風衣價位較高，也可以較合身的薄外套取代，不過，通常排汗、透氣的效果較差，穿著騎單車當然不如專用的車風衣舒服。

■車雨衣

車雨衣較一般雨衣剪裁合身，不會增加太多風阻。而且材質較一般雨衣透氣，騎單車時穿起來才不會有外面下雨，裡面卻悶得直冒汗的困擾。同樣的，單車專用雨衣價位較高，可以一般的兩截式雨衣取代。不過比較會有風阻大、厚重、悶熱不透氣等缺點。而且雨褲的褲管要記得紮起來，以免因勾到齒輪或踏板而摔車。

■手機

手機也是必備的用品，在環島中你會有太多情況需要用到它。可能的話，最好是帶一支有3G網路的智慧型手機。3G手機除了通話需求、以及可以讓你隨時上網查詢需要的資訊之外，還有一個很重要的用途：可以把整個環島行程詳細規劃在Google地圖裡面，然後把又厚又重的紙本地圖通通丟掉吧！你會發現行李又減輕了很多！而且，沒有任何一個紙本地圖會比Google地圖詳細實用。

▶隨車用品

■車頭燈

　　車頭燈主要是用來在進入隧道、夜間騎車、或天候不良視線不清時使用。尤其在夜間的某些路段,若沒有車頭燈可是寸步難行的。原則上不建議在環島中夜騎,因為風險較高。但是人算不如天算,有時候就會碰到不得不夜騎的狀況。所以車頭燈的準備是必須的。

■車尾燈

　　車尾燈和車頭燈的使用時機是相同的,只是車頭燈是用來照亮前路,車尾燈則是用來警示後方來車,避免在視線不清的情況下被追撞了。車尾燈最好是使用閃爍模式,警示效果較好。

■水壺架及水壺

　　水壺是環島中必備的,尤其是在燠熱的天氣裡,充足的水分補充是很重要的事,甚至準備兩個也不為過。水壺當然是放在水壺架上最方便使用。通常水壺架是鎖定在單車的下管或座管上。據說,水壺還有一個妙用,可用來噴水,以嚇退路旁衝出的瘋狗。

▲車尾燈

▲水壺及水壺架

▲車頭燈

health care
健康補給站

遭狗咬傷如何處置？

相信很多單車族都有被狗追過，甚至被狗咬過的經驗。其實絕大多數的狗並不會主動去咬人，它只是在保護它的地盤。所以當狗對著你狂吠時，通常只要放慢車行速度，從容的從其旁慢慢經過，不要有任何的挑釁行為，它確認你沒有侵犯的意圖之後，就會相安無事了。

萬一不幸因為自己的慌亂行為，讓狗會錯意；或者，著著實實地碰到一隻不可理喻的瘋狗，而被狠狠的咬了一口時，追殺那隻可惡的狗恐怕也無濟於事了，好好的處理傷口才是當務之急。

因為狗的牙齒銳利，所以狗咬的傷口通常呈撕裂傷或者穿刺傷。因為較深的傷口可能傷及深部組織，如：肌肉、肌腱、血管、神經、骨頭等，而且也比較容易帶入較多的細菌感染傷口，所以，除非確定只是被狗牙輕輕刮破，沒有真正被咬到的淺傷口，否則建議遭狗咬傷之後，一定要就醫，請醫師檢查及治療。

在被咬之後，如果無法立即就醫，可先對傷口做一些基本的處理。首先應該以大量的清水及肥皂水沖洗傷口，盡可能清除可能汙染傷口的雜物及細菌，減少傷口感染的機會。沖洗完畢擦乾後，可於傷口處塗抹優碘，以進一步清除傷口的細菌。

如果有持續出血的狀況，可以乾淨的紗布、毛巾、或手帕直接壓迫傷口，以幫助止血。

台灣地區因為不是狂犬病的疫區，所以，因被狗咬傷而得到狂犬病的機會微乎其微。

就醫之後，醫師在對傷口做進一步的清理及包紮之後，通常會處方2～3天的預防性抗生素給患者服用。如果5年內沒有打過破傷風疫苗，醫師也會建議追加施打一劑，以預防破傷風的發生。至於被狗咬到所造成的撕裂傷，因為細菌感染的機會較大，通常不建議馬上縫合。需觀察幾天，確定沒有細菌感染現象之後才加以縫合。

■有GPS定位功能的車碼表

這不是必備品，不過，有它會有很大的幫助。在訓練階段，可用來精確記錄訓練路線的里程、高度變化、及所花時間，對自己的訓練強度是否符合環島所需，會有一個比較確實的判斷根據。在規劃階段，可根據訓練階段所獲得的數據，把環島路線做出最理想的規劃。在上路階段，除了可以確實記錄環島路線以外，還可以根據車碼表的里程記錄，幫忙估算目前的大略位置，減少需時常查閱地圖的麻煩。

■小車前袋

在訓練階段，我通常在小小的車前袋中塞進不少東西，包括：挖胎棒、備用內胎、補胎片、車風衣、錢包。手機和相機則放在車衣的後口袋就可以了。在上路階段，車前袋可以用來存放一些取用率較高的物品，可免去需要經常翻動已打包好的馬鞍袋的麻煩。

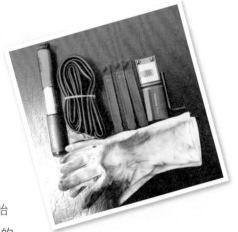

▶簡單維修用品

準備了簡單的維修工具，才有機會
排除常見而且簡單的車況問題，然後
得以順利前進，以就近尋求專業的單車
維修站的幫忙，這樣才能減少妨礙順利
完成環島的變數。

環島中最常碰到的車況問題就是爆胎
了，它是環島當中最可能碰到，而且碰到的
機率不小的問題。所以，備用內胎、挖胎棒、補胎片、及小型打氣
筒是環島當中必備的簡單維修用品。

如果你的單車是使用V夾煞車片，而不是碟煞的話，應該準備
1～2組備用煞車片。因為煞車片很容易磨損，尤其是在下雨泥濘的
天氣。一旦煞車失靈，就可能隨時橫生危險。

❀ 環島出發前需準備好的裝備

出門在外，一切不便，環島中所攜帶的行李，應當以必需、精簡、輕量為最
高指導原則。可以不要帶的就盡可能不要帶，一定要帶的就以能一物多用，或
者，輕巧且不太佔空間者為優先考慮。當然，前段文中所提到的隨身用品、隨
車用品、及簡單維修用品仍然是出發時的必要配備。除此之外，基於上路之後
多日在外住宿的需求考量，還有以下的東西是必須準備的：

■馬鞍袋

出外多日旅行，當然必須帶行李。單車旅行最實用的行李袋就是馬鞍袋了。
行李的多寡，與旅行中預定的住宿方式息息相關。如果預定以露營方式住宿，
雖然住宿費大省，但行李量卻會大增，除非另有褓母車跟行。可能增加的行

李包括：營帳、睡袋、炊具、照明燈具、盥洗用具等。這時候一個馬鞍袋顯然是不夠用的，可能還需要兩個前輪側袋，以及較大的車把手袋。相反的，如果是預定住宿旅館、汽車旅館、或民宿，雖然住宿費用大增，但睡眠品質較佳，而且行李量可以大減！通常一個小車前袋加上一個馬鞍袋就綽綽有餘了。

■車貨架

除了旅行車本來就配有車貨架以外，不管是用登山車或公路車來環島，都必須另外添購車貨架，以安置裝載行李的馬鞍袋。事實上，馬鞍袋和車貨架通常是成組購買的。

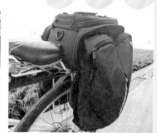
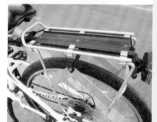

■備用車衣褲

車衣褲通常都有快乾的特色，所以理論上來說，只要利用每天晚上清洗，早上起來乾了就可以再穿，所以一套車衣褲就夠用了。但有時怕碰到陰霾潮濕的天氣，住宿點又剛好沒有脫水機，如果沒有備用車衣褲的話，第二天一早就得穿著濕漉漉的車衣褲，很不舒服地上路了。另外，萬一不幸摔車，也有磨破車衣褲的可能。所以，多備用一套車衣褲是必需的。

■內衣褲

原則上車衣車褲裡面是不再穿內衣褲的。因為額外的內衣褲會折損車衣、車褲的排汗透氣功能。而且車褲為避免長騎時帶來磨破大腿內側及會陰部皮膚的問題，通常會透過特殊的無縫剪裁來解決。如果在車褲裡再穿一件內褲，長騎下來恐怕反會帶來磨破皮的問題。但內衣褲還是得帶，因為你總不會想在晚上休息時，甚至睡覺時還穿著車衣褲吧？同樣的道理，內衣褲最好也帶兩套，以預防乾不了的問題。

■保暖衣物

需要帶什麼樣的保暖衣物和環島出發時的季節有關。如果是春、夏、秋的季節出發，除了原已有的車風衣、車雨衣之外，只要再帶一件輕薄的透氣防寒背心就夠了。如果是在冬季出發，尤其是預定要經過高海拔地區時，準備一件較保暖的外套是必需的。當然，還是以剪裁合身而且質輕者為佳。

■休閒衣褲

大概很少人會在穿了一整天的車衣褲，到了住宿點之後，還想再穿著車衣褲享用晚餐或是逛街。所以，準備一套寬鬆的休閒衣褲也是必需的。如果沒有打算在晚上做時裝秀的話，一套就夠了，能省則省，既省體力，也省行李空間。

■盥洗用具

如果是住旅館或民宿的話，除了刮鬍刀之外，通常可以不用帶任何的盥洗用具。萬一你真的很不習慣使用旅館提供的廉價牙刷及牙膏，那就帶一支牙刷及一條小牙膏就可以了。如果是露營的話，需要帶的盥洗用具就多了。牙刷、牙膏、香皂、衛生紙、毛巾、吹風機都必須帶。為什麼

我沒有提到洗髮乳、沐浴乳、洗面乳、及洗衣粉？出門在外，一切從簡，一塊香皂從頭洗到腳，順便用來洗衣服就可以，不用大費周章地帶一大堆！

■照相機

人生難得一次的單車環島，當然得記錄一下美麗的回憶。輕薄、功能齊全、而且防水的相機是最理想的。小小輕輕一個可以放在車衣的後口袋，方便隨時取出，獵取美景或記錄行程。當然較專業的相機玩家，是不會滿足於傻瓜相機的。有人可能再重、再不方便也要帶上俗稱大砲的長鏡頭單眼相機，那就看個人的需求取捨了。

■車鎖

在單車環島中，通常不會讓單車離開我們的視線，因為那可是環島中全部的家當。但是，有時難免會碰到不得不短暫離身的狀況，所以車鎖還是得準備一個。以免萬一碰到臨時起意的樑上君子，不但損失慘重，環島泡湯，還會有一大堆麻煩事等著你去處理呢。

■地圖

前面已提過，如果有一支3G智慧手機，然後把環島行程都整理在Google map上，就可以不用準備紙本地圖。否則紙本地圖，不但厚重，而且使用起來的效率也遠不如手機上的Google map。

■其他需要準備的雜物包括

健保卡、身份證、信用卡、裝有適量現金的錢包。如果有慢性病還必須準備好環島中需要用到的藥量，以免藥物中斷。也建議帶一些簡單的醫藥用品，如：感冒腸胃炎用藥、優碘、脫脂棉球、人工皮、小紗布塊、OK繃等。

Step3 事前的自我訓練

要練了再上，別想上了才練

好了，車子有了，裝備有了，可以上路環島了嗎？且慢，你得先想想，一旦上路，你一天需要騎多少公里？環島路程可長可短，就看你準備怎麼走。一般說來環島一圈，大約需要騎900～1,200公里，大多數的人會花7～14天來環島，所以平均說來，在單車環島中，每天大約需騎100公里。

　　每天騎100公里，簡單嗎？如果你是單車運動老手，那當然是小事一樁。但對一般人來說，卻得先經過一段時間的訓練，才能有足夠的體力及技術來順利完成單車環島。相信很多平常不太運動的人都有這樣的經驗：利用假日到自行車道很鐵齒地騎個20～30公里，第二天就鐵腿、鐵手到處酸痛了，說不定還鐵了心說，以後都不騎了。你說這樣的體能如何能夠每天騎上100公里，而且連騎一到兩週嗎？但是，我可以肯定的告訴你，經過幾個月的體能訓練，絕大多數的人都會有足夠的體力，輕鬆的完成環島。但千萬記得，要練了再上！才不會搞得灰頭土臉，既難過又難看！

　　那麼，要怎麼訓練？要去哪裡練習呢？建議每天就在住家附近，找個合適的路線，練騎1～2小時，週末有較多的空閒時間，再安排一個較長距離的練習。

科技帶路

訓練時的好用網站：Bikemap

在詳細討論如何自我訓練之前，我得先介紹一個對自我訓練大有助益的免費網站：Bikemap。

Bikemap（www.Bikemap.net）是一個國外的網站，可用來規劃自己的單車路練，規劃好存檔之後，會主動幫你算出總里程、爬升總合，並自動繪出整個路線的高度里程表。不論是用來規劃練習路線，或者環島路線都很好用。

這是第一次進入網站時的畫面，全是英文。如果你看不慣英文的話，沒關係，點選右上角的「language」，就可依下拉的選單切換成中文顯示。要充份利用網站功能，得先註冊。可以點右上角的「註冊」建立一個全新的帳號。如果有facebook帳號的話，也可點擊右上角的「facebook」按鈕，直接以FB的帳號登入。

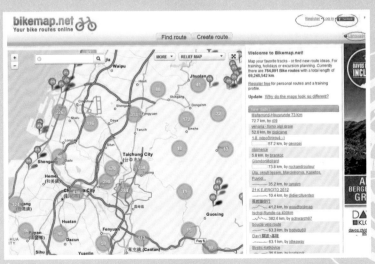

▲按register註冊新帳號，或按facebook直接以FB帳號登入

▼點選GOOGLE TERRAIN就可以看到熟悉的Google map了

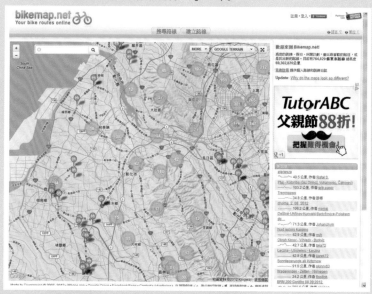

現在所看到的地圖是很粗略的簡圖（RELIEF MAP），看起來不太好用。沒關係，點「RELIEF MAP」右手邊的小箭頭，出現下拉選單之後，再點選「GOOGLE TERRAIN」，就出現我們熟悉的Google 地圖了。

接下來你可以點擊「建立地圖」標籤，開始規劃自己的地圖；也可以點「搜尋路線」來參考你住家附近，其他單車同好已規劃好的單車路線。

其實Google map也可以用來規劃單車路線，但Bikemap的強處在於可以幫你算出爬升總和，及自動畫出里程高度表。我們可以根據爬升總和及高度表，了解所規劃路線的強度。因為即使同樣的里程數，爬坡和一路平地騎起來的難度是完全不同的。

如果你的單車裝有GPS車碼表的話，記錄下來的GPX檔或KML檔也可以直接輸入Bikemap存檔，Bikemap會自動幫你繪出路線圖，同樣可以獲得總里程、爬升總和及高度表。規劃好的路線也可以點選「GPS匯出」，產生一個KML檔，然後將此KML檔匯入Google map建立同樣的地圖檔。這個地圖就可以在智慧手機上利用Google map很方便地使用。

　　好了，訓練路線的規劃沒問題了，接下來可以開始自我訓練了。首先應以漸進的方式增加體能，然後隨著環島日期的接近，慢慢的加入爬坡、長騎、雨騎、夜騎、及簡易維修的訓練。

漸進式平地訓練

　　萬丈高樓平地起，體力也必須以漸進的方式慢慢地增強。剛開始應該先選擇較平坦的路線，以較輕鬆的速度去熟悉將要陪你環島的單車，同時熟悉換檔的時機及技巧。之後再慢慢的把騎乘的時間及距離漸漸的拉長，把騎乘速度慢慢加快，體力也就會在不知不覺當中慢慢的增加了。

爬坡訓練

　　等單車的操作都熟悉了，體力也增強了之後，就可以開始加上爬坡訓練了。環島當中一定會碰上需要爬坡的路段，比如北宜及南迴路段，這兩個路段騎下來的總爬升都在1,000公尺以上。所以選一個爬坡路段，來做平日的爬坡訓練是必需的。爬坡訓練的另一個好處是，大部份人平日的休閒時間並不多，因此平日的訓練時間有限，爬坡訓練剛好可以讓我們以有限時間得到較大的訓練效果。

　　克服爬坡除了體能因素以外，適當的換檔可以讓你爬得比較輕鬆愉快。眼睛要看著前方，在臨上坡之前，就要先把檔次放輕。否則等到上了坡才換檔，一來你會踩得很吃力；二來，在換檔時重踩很容易耗損齒輪及鍊條。寧願提早換檔，也不要踩不動了才急著換檔猛踩，既傷腳又傷車。

　　有上坡通常就會有下坡，在下急陡坡之前，要記得把檔次調到最高檔。因為低檔次在下坡時，容易出現腳踩空的現象，稍不注意或一時反應不過來就會有摔車的危險。

右圖是我們平日爬坡訓練的路線，總里程來回近30公里。從第7公里處到第12公里之間是一段約5公里的長陡坡。記得第一次騎時，在這段長陡坡中間我休息了一次，老婆需要休息三次，因為騎得喘不過氣來。但是很快的我們都可以一口氣騎完這段長陡坡，中間不需任何休息，而且臉不太紅，氣不太喘。這就是訓練的成果，環島的本錢。

health care
健康補給站

摔車時如何處置？

有人認為，一個人至少要有十次以上的摔車經驗，才有資格稱自己為單車手。是有點誇張的說法，但至少表示，摔車是很常見的現象。

摔車之後最常見的傷害就是，多處的擦傷或淺刮傷。但有時就不會這麼幸運，最怕的是車帽沒戴，加上頭部的重擊，可能造成腦震盪，甚至可能引發足以致命的顱內出血。其他諸如，扭傷、挫傷、骨折，也都是可能在摔車之後，需要立即就醫處理的嚴重傷勢。

所以，摔車之後，要先仔細檢視自己的情況，如有以下情形時，應立即就醫：

1.頭部受到撞擊，且之後出現頭痛、頭暈、嘔吐、意識改變的現象。

2.任何部位的嚴重出血，或出血不容易止住時。

3.任何部位或肢體出現嚴重腫脹、疼痛、變形，或肢體有無法使力的現象時。

4.傷口較深的擦傷、刮傷、或撕裂傷。

5.傷口部位有異物殘留，不易自己清除時。

6.傷口很髒，有引發細菌感染的疑慮時。

除了上述這些情形以外，剩下來大概就是一些可以自己處理的淺擦傷了。摔車「犁田」之後，可能出現看起來很可怕的大片淺擦傷，但只要傷口不深、沒有很髒、沒有不易清除的異物、且沒出血不止，都是可以自己處理的傷口。

理想的處理原則如下：

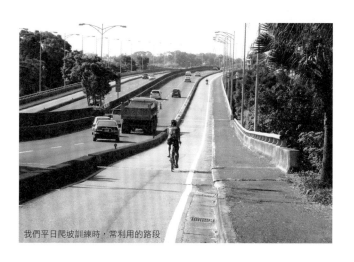

我們平日爬坡訓練時，常利用的路段

1.以大量清水（如果有生理食鹽水最好）清洗傷口，把傷口的泥砂、異物沖乾淨。如果傷口較髒或有油漬（如沾到車齒輪的油），可配合使用肥皂清洗。

2.若有小出血，可以乾淨的脫脂棉或紗布局部壓迫止血。

3.以脫脂棉或紗布拭乾傷口。

4.以優碘塗抹傷口，風乾後再以清水洗掉（若傷口沒有很髒，可以省略此步驟，因為淺擦傷擦優碘通常會很痛）。

5.剪裁適合大小（約比傷口周邊多出1～2公分的大小）的人工皮，貼在傷口上。輕壓邊緣幾下，以確定貼牢密合。若傷口剛好位在不易貼牢的部位（如膝蓋），可再以紙膠固定周邊。

6.原則上等傷口上方的人工皮由半透明轉為白色之後，才需要更換人工皮。

以人工皮處理淺擦傷的好處是：人工皮透氣卻防水，有利傷口癒合，又可減少感染的機會；保持傷口濕潤，有利新生組織的生長，沒有敷料沾粘新生組織的困擾；不需經常更換敷料。但當傷口較深，或傷口出現感染現象時即不宜使用人工皮處理，宜就醫找醫師診療。

長騎訓練

前面已提過，單車環島時大約一日要騎行100公里。所以一日之內百公里以上的長騎訓練是需要的。一方面可以了解自己在長騎百里之後的身體狀況，增加環島的信心；另一方面也才能確知自己的訓練是否已經足夠了。

因為長騎需要一整天的時間，所以只能利用休假日進行。我和老婆在環島前的兩、三個月，幾乎每個週六都騎著單車到處遊山玩水一整天，而且漸進式的以破百公里為目標。剛開始是以空車騎，隨著環島日期的接近，才慢慢逐漸地加入載重的行李。同樣的，剛開始只安排平地路線，然後慢慢地加入爬坡長騎路線。

在環島上路前約三週，我們還安排了一趟日月潭試騎，裝載了環島需要的所有行李，從烏日到日月潭來回，兩天一夜。從烏日到日月潭的單趟行程中，爬升總和即已達到1,380公尺，已超越北宜及南迴所需。這趟試騎不但讓我們透過慢騎領略了日月潭之美，也讓我們對三週後的環島之行信心十足，充滿期待。

雨騎測試

環島當中或多或少都會碰到下雨，尤其如果是選在4、5月的梅雨季環島的話。像我們的10天環島中，就有6天碰到了下雨。但環島不可能因雨而停頓下來，所以雨騎幾乎是一定會發生的狀況。很多事情都是要親身體驗之後，才能確定準備的周不周全。所以在訓練階段，碰到下雨再好不過了，趕快戴上所有裝備，上路測試吧！

首先要測試的是雨衣。如果穿的是正規的車雨衣，通常不會有問題。但車雨衣較一般雨衣貴很多，有人可能不想

花這個錢，尤其如果不是在下雨機率高的梅雨季環島的話，那就穿兩截式雨衣吧。如果要穿雨褲，一定要記得把褲管捲起來或紮起來，才不會勾到踏板或齒輪。超商賣的那種輕便小黃雨衣實在不建議，缺點很多：風阻大、很容易破、不透氣（容易外面下雨裡面流汗）、下擺容易勾到踏板或齒輪（可能造成摔車）等等。無論如何，測試一下吧，再做出你的決定。

一般的車帽為講求通風及輕量，會有很多的孔洞，當然擋不了雨，所以當雨較大時，得在車帽外套一個浴帽，看起來有點滑稽，不過真的好用。雨下的更大或帶有風時，雨滴很容易就會撲向你的眼睛或是眼鏡，將影響你車行前進的視線。為克服這個問題，我的做法是在車帽之下，先戴上一頂長舌帽。不過，這樣的做法可能降低車帽的保護效果，是雨大風大的情況不得已的權宜之計。

新型的職業級、帶有眼罩的水滴型車帽，剛好可以解決所有的問題，既不用套滑稽的浴帽，也不用戴有礙安全的長舌帽，看來是最完美的解決方案。不過，到目前為止，我不曾在路上看過單車客戴這種水滴型的車帽，應該和戴起來比較悶熱有關吧。

一般的馬鞍袋沒有防水效果，防水的馬鞍袋價格又貴上很多，而且據說，有人發現防水馬鞍袋常常會變成積水馬鞍袋，所以我沒有買防水等級的馬鞍袋，下雨時就必須靠塑膠袋或塑膠布來幫忙了。塑膠布是用來從外面包裹馬鞍袋的，不過由於馬鞍袋的特殊造型加上後車輪從中作梗，說真的，很不好包裹。萬一包裹好了，突然又需要從馬鞍袋中拿出東西時，就會一個頭兩個大了，因為拿出要大費周章，再紮回也要大費周章。

　　我喜歡用塑膠袋包裹馬鞍袋內的行李，既簡單又方便。我們的10天環島因為恰逢梅雨季，10天當中下了6天的雨，所以我從一開始打包行李時，就先把行李分門別類，同類的行李分別以一個塑膠袋包裝。一包包分類好的行李要裝進馬鞍袋時，再把越可能在當天途中需要用到的放在越上層。這樣就可以很方便的隨時找到，並取出要用的東西了。缺點是，馬鞍袋會被泥水噴得髒兮兮的，好在馬鞍袋的清洗不難。

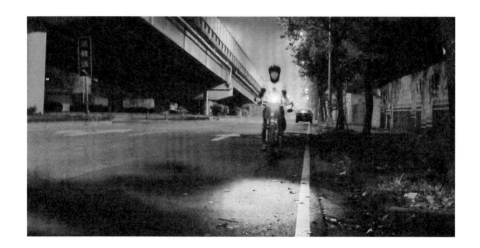

夜騎測試

　　如果你夜騎過的話，應該知道夜騎其實很舒服。尤其是在夏夜，沒有了燠熱的大太陽，還有徐來的清風作伴，騎起來真的就叫神清氣爽。可是夜騎的風險比日騎高很多，尤其是在公共照明不佳的路段。一來，因為視線不太清，前路不太明，容易對突發狀況反應不及，橫生危險。二來，路過的高速車輛也容易因視線不佳，而追撞或擦撞騎著龜速單車的你。

　　所以，在環島當中，夜騎應該盡可能避免。可是人算不如天算，環島旅途當中很可能發生突發狀況，行程一旦被耽誤，夜騎的場景就不得不出現了。因此，環島上路前，先來個夜騎測試是必需的。

　　首先要測試的是照亮前路的車頭
燈，因為前路若不明，騎著單車是
很危險的事。現在的車頭燈多半使
用LED燈，一來體積較小，架在車
把上比較不佔空間；二來耗電量較
低，充一次電可用較長久的時間。

但LED相對於傳統燈泡的缺點是光
束較不集中，照明度稍低。所以需
事先測試看看是否足夠夜騎所需。

　　再來要測試的則是警示後車的車尾燈。可請別人從你後面
的遠方察看一下，車尾燈的警示效果是否足夠。通常把車尾
燈切成閃爍模式，警示效果會比較好。

　　有些車衣、車褲、車帽、馬鞍袋、車前袋、及前輪側袋
也裝有反光條飾或反光片，在夜騎時可增加額外的警示效
果，讓夜騎又多增加了一分保障。

夜騎其實很舒服，只是
行車的風險會大為增加

☯ 簡易維修訓練

　　環島一周，靠的就是那輛單車，單車掛了，如果無法即時修復，行程也就泡湯了。根據墨非定律，單車一定不會在單車維修店門口掛掉，而且，一定會掛在前不著村後不著店的荒郊野外。所以千萬不要僥倖地想，台灣到處都有單車店，壞了就近修理就好了。這個「就近」可能是在十幾公里或幾十公里外。而且，你一定不會那麼走運，有一部能載上你、你的單車、及你的行李的小發財空貨車剛好路過你的身旁，又剛好願意載你一程。

　　天助自助者，發生問題時，自己一定要有一些基本的自助功夫，才容易獲得別人伸出的援手。在環島之前，一定要學會一些常見卻簡單的維修技術，才能讓你的環島之路踩踏地更穩當。當然，單車結構那麼複雜，我們不是要當個單車維修技師，只要學會常見問題的排除方法就可以了。

　　建議可試著去學會的基本維修功夫，依使用機會高低排序如下：車輪快拆、換胎補胎、煞車皮更換、斷鏈處置。

　　爆胎在環島當中發生的機會很高，所以換胎補胎的基本功夫一定要學會。而換胎之前一定要先拆卸輪組。現在的單車輪組通常有快拆裝置，可以不用任何工具，徒手就可拆卸下來及組合回去，是很簡單的操作。不過，後輪的快拆比前輪快拆稍複雜一些。

▼學會基本的維修工夫，單車出狀況時才能夠自助人助

　　換胎補胎也不難，只要準備二到三隻挖胎棒、一條備胎、一支小型打氣筒，爆胎一旦發生就可以隨時在路邊上演換胎秀。大約二、三十分鐘就可以搞定一切，再次帥帥地上路。至於補胎可以等晚上有空時再慢慢補就可以了。

　　現在有越來越多的單車使用碟煞的煞車系統，就沒有換煞車皮的問題了。如果還是使用V夾煞車器的話，就得學會V夾煞車片的更換，以防萬一煞車片磨壞，煞車失靈的危險情況發生。

　　至於斷鏈其實不常發生。能夠學會打鏈條、接斷鏈當然最好，否則如果能在環島出發前請單車技師幫你巡視一下鍊條，如果有疑慮，花個幾百塊錢，換個新鏈條，就可以高枕無憂了。

　　所以，總結來說，環島上路前真正一定要學會的，就只有車輪快拆及換胎補胎這兩個項目了。

　　那麼，車輪快拆和換補胎要怎麼學？哪裡學？我是這樣學來的：第一，請單車專賣店的技師教你。你可以和他預約時間，請他詳細的教你，甚至請他看著你操作一次。這通常是免費的服務。第二，Google一下，學習網路上的教學網頁。我在十天環島中，靠著這樣的事前練習，就能夠獨力地、順利地排除了兩次爆胎的危機。所以，真的不難，而且有備無患，你一定也做得到！

Step4 行程的規劃

踏實計畫，才能美夢成真

　　據說，有些人的單車環島是想到了就出發，上路了再說，走到哪，就吃到哪、住到哪、睡到哪，一切隨性，哪來事先規劃那一套麻煩事！我想除非你的單車環島沒有預算上的限制，沒有時間上的限制，也沒有體能上的限制，否則這樣子單車環島的失敗率會很高。人生難得一次的單車環島，怎可如此隨隨便便。人生不就是有夢最美，逐夢踏實嗎？夢固然美，可是得先踏實計畫之後，才會有較大的機會讓美夢成真！否則，太隨性的結果，說不定到後來會發現純粹空夢一場，甚至還導致噩夢連連。

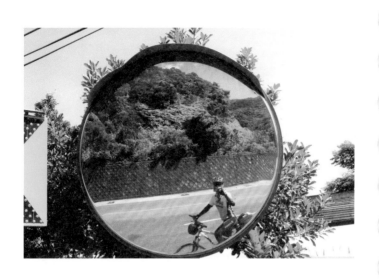

行程的規劃應該像在做一個雕塑品一樣，分為兩個階段來做。先做出粗胚，把大略的行程形塑出來；然後再做細部的雕琢，把詳細的行程給規劃出來。

搞定粗胚行程

在規劃粗胚行程時，需要考慮的是以下5個因素。

▶ 預計花多少天環島？

前面已提到過，大部份的人會花7～14天來單車環島。除非你是有寒暑假可利用的學生族、休閒時間很多的退休族、或者時間規劃較有彈性的自營事業者，否則就大部份的上班族而言，假期取得的順利與否，是單車環島能否成行的關鍵因素。你有多少時間可以用，是環島計畫的先決條件。

時間有了之後，再根據自己的預算及體能狀況，來決定要花幾天的時間來單車環島。比如：預算不多，但體能很不錯，那就7天吧！每天大約要騎上140～150公里，但食宿預算可以大減。相反的，如果預算不成問題，但體能上有疑慮，假期也夠的話，那就花2週吧！每天只騎70～80公里，輕鬆慢遊。接下來肯定有人會問我：「我預算少的可憐，體能又很差，怎麼辦？」老兄，先多存點預算，或先練好體力再來吧！

 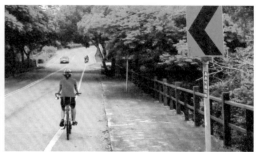

　　總之，環島天數大概就是由假期天數、體能狀況、及食宿預算三個因素來折衝決定的。

▶何時出發？

　　在什麼時間出發環島？學生族大概沒得選擇，只能利用寒暑假。但是，寒暑假出發的缺點不少：不是太冷就是太熱；寒暑假是旅遊旺季，住宿費會比平日貴很多，房間也比較難訂；7、8、9月還有颱風旺季的問題，行程很容易受到干擾。所以，對非學生族來說，我會建議盡可能避開寒暑假期間。

　　這麼說來，春秋兩季好像是理想的單車環島季節，因為氣溫宜人，住宿好訂，又沒有颱風的顧慮。但要記得4、5月是梅雨季，在北部，尤其是基隆、宜蘭路段幾乎一定會碰到下雨。而秋、冬季在西部的北上路段，或是北端的濱海公路，可能碰到強勁的東北季風，在恆春墾丁地區還可能出現可怕的落山風。如果有過一次經驗，你就會了解逆風而騎有時是比上坡還累的。因為辛苦的上坡之後，通常會接著快活的下坡，可是，逆風常常都是一路逆到底的。

　　所以，看來各個季節出發都各有利弊。每個人的情況不同，就依各人情況衡量各種利弊的輕重去取捨了。當初我們在規劃環島時段時，先刻意地避開了寒暑假期間中的諸多不利因素，而秋季是流感及感冒開始盛行的季節，診所會較忙，這時候休長假容易惹來閒議，所以我們選擇了4、5月的春末。這時節唯一會碰到的問題就是下雨了。果真我們在10天環島中，就有6天碰上了雨。不過因為有了事先的心理準備，也就能夠樂在其中，不以為苦了。

▶走大圈 or 中圈 or 小圈？

同樣是環島一圈，卻有大圈和小圈的差別，而且還相差了近300公里！一般所謂的小圈是最簡單的騎法，就是西部騎台1，北部、東部、及南部騎台9。小圈一圈下來大約900公里出頭。大圈是指一路沿著濱海路線騎，更講究的還要騎到東西南北四個極點。大圈一圈下來大約要騎1,200公里。

所以，大圈會比小圈多騎300公里。如果以一天騎100公里計算，也就是要多花3天的時間。所以，選擇騎大圈或騎小圈，當然和你有幾天的假期有關。

在大圈和小圈之間，當然還有各種折衷的選擇。比如我們在環島之初，就打定主意一定不能錯過北宜及恆春半島之美。所以，我們在北部捨濱海的台2線，而就北宜公路的台9線。在南部我們抵壽卡之後，不依小圈路線續走台9往楓港，改走大圈路線，往南走縣199、縣200及台26直抵台灣的最南端。在西半部我也不喜歡走台1線，因為台1一路串連都會區，特色就是：風景少、人多、車多、紅綠燈多、空氣汙濁，這有什麼好騎的？所以由南到北，我們走的主要是台17、台19、台13，中間穿插小部份的台1、台3及小鄉道。這樣的折衷路線一圈下來，大約剛好1,000公里。

▼屬台9省道的北宜公路

▶順時鐘 or 逆時鐘走？

順時鐘或者逆時鐘環島有差別嗎？其實差別並不大，不過有幾個因素可以考慮一下，可以讓自己的環島行程更臻完美。

環島路線中，西半部除了偶爾需要騎過陸橋或橋樑以外，多為平坦，少陡坡的路；北宜、南迴及東半部則是較具高低起伏的挑戰性路段。環島7～14天當中，如果在前面2～3天可以不要那麼累，就可以讓自己的體能有漸漸適應的機會。所以，如果你是從北部出發的話，會建議逆時鐘騎，讓前2～3天可以輕鬆騎。相反的，如果是從南部出發的話，順時鐘騎是比較適當的選擇。如果從中部出發的話，那就隨你高興了。

台灣的山勢是西緩東陡。所以，以台9的北宜公路而言，如果由東部的頭城往西部的新店騎的話，會面對較陡的上坡，因而比由新店往頭城騎累。南迴也是如此，由東部的達仁騎往西部的楓港，會比較累。當然，如果你北宜及南迴都不想錯過的話，那怎麼騎都互相抵消，因為一個若由東往西騎的話，另一個一定是由西往東騎。但是，如果你北端走濱海，不走北宜的話，那就逆時鐘環島比較有利了，因為南迴由西往東騎比較沒那麼陡。

▼北宜公路由西往東騎會比由東往西騎輕鬆

順時鐘環島在東部海岸是靠著山壁騎，逆時鐘則是靠著海岸騎。有人認為靠著海岸騎比較有利。因為，一來靠山壁騎要獵取海岸景色時，必須橫越馬路，既麻煩又危險；二來，靠山壁騎在連續彎路時，容易使後方來車，來不及對在轉彎之後突然出

▼東部海岸是順時針貼著山壁騎，還是逆時針靠著海岸騎比較有利？見仁見智

現在前方的單車做出反應，容易出現追撞或擦撞。可是我常想，萬一摔車或是被追撞時，是撞山壁比較好？還是跌落斷崖比較好？見仁見智囉！

　　還有，如果是秋、冬季出發的話，不要忘了東北季風的威力，應該逆時鐘環島會比較有利。至於春、夏季的西南氣流，影響不大，可以忽略。

▶要不要騎蘇花？

　　從蘇澳到花蓮之間的蘇花公路，對單車旅行來說，是公認的危險路段。因為這段約80公里的路段中，有十幾個隧道。而且隧道中都只有單線車道，沒有慢車道。想想看，載著沈重行李、龜速而行的單車，要和體積龐大、轟隆怪響、橫衝直撞的砂石車搶道，那有多可怕。除非你是環島車隊成員之一，有裱母車載運行李，或有車隊可成群一起通過隧道，在安全上才會比較有保障，否則真的不建議以單車硬闖蘇花。

　　那不騎蘇花怎麼辦？有兩個替代方案。一個是從宜蘭走台7的北橫，再接中橫宜蘭支線的台7甲就可避過蘇花公路，繞道大魯閣抵達花蓮。另一個方案是，人車一起搭上兩鐵火車，避開蘇花公路的危險路段。

　　第一個方案增加了欣賞部份北橫、中橫之美的機會，看來是很不錯的方案。缺點是因為繞了遠路，行程安排上勢必要多出一天。如果休假時間夠多，我覺得是很不錯的選擇。否則可考慮第二個方案。

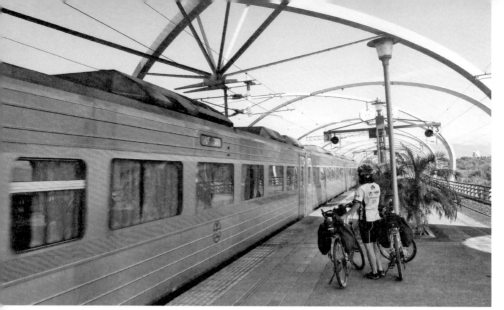

▲兩鐵火車可幫忙避開蘇花公路的危險路段

環島*info* ▶ 兩鐵火車來幫忙

近年來環保意識抬頭，政府及台鐵為了鼓勵節能減碳的單車旅遊活動，特別推出了讓單車客的人、車可以同步上車，同步到達目的地的兩鐵列車。兩鐵列車中通常會有一到三節的車廂為兩鐵車廂，兩鐵車廂中前三分之一的空間是一般的乘客座位，後三分之二則是整排的單車置放架。如此一來，環島單車客就可以把人、單車、及所有家當一起搭上火車。大部份的人會選擇從台鐵的蘇澳站或者冬山站搭到新城站（逆時鐘行程者反之），就可輕鬆的避過危險的蘇花路段。到達目的地，人、車、行李同步下車之後，就可以順利地踏上台9，再次出發。

其實只要備有車袋，把拆下前輪的單車裝進車袋之後，就可以把單車當成行李搭上任何一班火車。不過，環島單車客因為家當不少，這樣子上下車會非常不方便，因為原本幫你載運行李的單車，如今卻也變成了行李，然後還和其他行李一起搬上火車，而且上下火車的前後，還要大費工夫地拆拆裝裝，不但累人，還可能招來異樣的眼光。所以，還是買張兩鐵車票吧，幫你的愛車買個半票會省事很多，你的愛車也會覺得有尊嚴多了，真的！（註：兩鐵車票比一般車票加價50%）

兩鐵車票在搭車日的兩週前，就可以開始在網路上預訂。預訂網站如下：
http://163.29.3.98/twrail_bicycle/bicycle/index.aspx

🐌 雕琢細部規劃

OK！至此我們已經決定：何日出發、花幾天、環多大圈、順時鐘還是逆時鐘走、蘇花要不要騎。把粗胚行程完全搞定了！接下來就可開始進行細部的規劃。

要規劃細部行程，善用地圖網站是最有效率，而且最可靠的方法。在前文之中，我們已提到過Bikemap網站。它可以用來規劃詳細的行程，而且在規劃完成存檔之後，還可以順便得到路程中各個點的高度圖及里程數，這點對於路程動線的規劃，及休息點、食宿點的安排都大有助益。它的缺點是，若想要在地圖做一些較詳細的備註，會比較不方便；而且也無法直接在智慧手機上方便地使用。

▶ 善用Google map

這個時候，Google map的優勢就出來了。Google map和Bikemap剛好有互補的效果。在初步路線的描繪上，利用Bikemap會比較順手，因為它預設的路線就是單車路線，它不會把你帶上單車上不了的路，比如：快速道路或是高速公路。它的高度里程圖更是規劃路線時的得利工具。但是，當要再細部搜尋休息點、食宿點，或加上各種註記備忘時，就非得靠Google map 不可了。

現在很多人都有智慧手機（smartphone），而且還常帶有吃到飽的3G網路。如果有智慧手機的話，我會強烈建議使用Google map（http://maps.Google.com.tw/）做為單車環島中的旅遊地圖。

所以，接下來，我們就來看看如何利用Google的各種強項，來幫忙規劃細部行程：

■可以直接在智慧手機上使用

只要你有Google帳號，就可利用Google所提供的所有免費服務，包括Google map。通常我會利用個人電腦在Google map網站上製作旅遊地圖，或者先以Bikemap製作地圖後，輸出

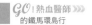
為KML檔，轉到Google map上，再做進一步的修改及註記。無論如何，製作好的地圖，存檔之後，該旅遊地圖就會存檔在雲端的Google上。然後，在任何時間、任何地點、使用任何個人電腦或行動裝置（如：手機、平板電腦），只要能連上網路，都可以登入Google map上自己的帳號，查看該地圖。

自己做出來的旅遊地圖，也可以轉存為KML檔，mail給同行的伙伴們。他們就可以把該KML檔轉入自己的Google map帳戶中，然後就在自己的個人電腦或行動裝置上共享你所製作出來的旅遊地圖。所有的同行者有了同樣的旅遊地圖之後，在行程的溝通上就顯得輕而易舉了。

■可以直接在自己所製作出來的地圖上，做出各種註記

Google map真的功能強大、好用！在你所做出來的旅遊地圖上，幾乎可以註記任何想要註記的東西，比如：預定的住宿點（住址、電話、網站連結）、休息點、午餐點；提註路上容易迷途的點；相關網站的超連結，或者連結上你已事先放在雲端的圖表及各種資料（如Bikemap上做出的里程高度圖）。各種不同的註記，還可以選用各種不同的圖示，讓你一目了然。

■可以很方便地放大、縮小地圖

Google map提供了18階的放大、縮小功能，如果加上街景圖（不是所有路段都有）的話，應該算19階。可以說是鉅細靡遺，任何紙本地圖都望塵莫及。

■有虛擬實境的街景圖可以使用

街景圖讓我們不管身在何處，只要有網路就可以四處神遊，對單車旅遊的路線規劃更能得心應手。街景圖

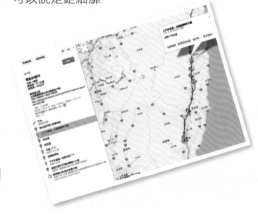

▲在Google map的旅遊地圖上可以很方便地做出各種註記

讓我們可以事先確定目標地點的樣貌，比較不容易在騎乘當中錯過，也可以事先觀察易迷途路點的實際樣貌，比較不會一不小心就走錯了路。你甚至可以利用街景圖的功能，把規劃出來的路線在電腦或行動裝置上，以虛擬實境的方式事先走過一遍，以確定所規劃的路線是否一切妥當。

■定點搜尋功能

定點搜尋功能不論是在事前規劃階段，或是旅程當中的臨時搜尋，都很有幫助。比如說，在規劃路線時，暫定在新店休息一晚，想找個汽車旅館過夜。這時你可以在Google map上，預計的住宿點附近，點擊滑鼠右鍵。出現選單之後，點「這裡有什麼？」，然後在左側欄中點「搜尋附近地區」，鍵入所要搜尋的關鍵字（如：汽車旅館），就會出現附近所有的汽車旅館。搜尋出來的結果包括了住址、電話、網站及網友評價，右側的地圖也標出了各個汽車旅館的位置點，讓你可以很方便的選出理想的住宿點，也能立即進行電話詢價。其他諸如：超商、Giant單車店、各地特色小吃等，都可比照辦理，以順利找出想要的就近店家。

▼Google map的定點搜尋功能，對行程規劃及臨時搜尋都很方便

這麼強大的Google map幾乎是無可取代了，只要靠它就可以輕鬆上路，完全不用帶又厚又重，查閱極不方便，功能又極其有限的紙本地圖，也不用帶任何的記事本。既可大幅減輕行李的重量，小小輕薄一個，放在車衣背後口袋內，又很方便隨時查閱，而且還可以鉅細靡遺地做出各種事先的註記、備忘及臨時的搜尋。

強烈建議，讓智慧手機陪你度過單車環島的美好日子吧！

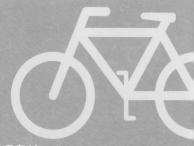

Step5 食宿的安排

吃飽睡好，才能順利環島

　　有些人的單車環島是為了到處玩樂，有些人的單車環島純
為完成夢想，不管是為了玩樂或夢想，都要有健康的身體及
足夠的體力才足以完成，所以食宿點及休息點的安排肯定是
單車環島的路線安排中，必須事先妥善打理好的事項。唯有
適當休息、吃得健康、睡得安穩，才不會把單車環島搞得身
心俱疲，也才能快樂、健康、順利地完成單車環島。

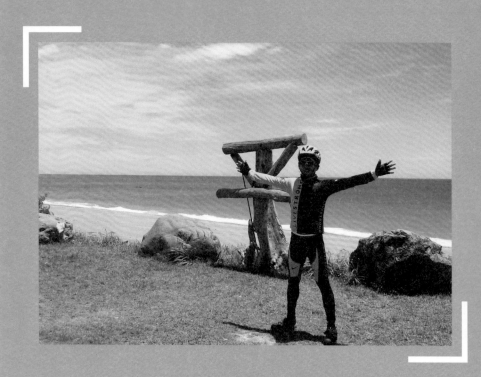

食宿點及休息點的安排，屬於單車環島計畫中的細部安排。還是利用Bikemap 及Google map來幫忙規劃最為方便。我的做法是：先確定每天騎多遠的距離，然後就可確定出預定的住宿點。出發點和住宿點之間的旅程中間點，大約就是午餐點。最後在出發點和午餐點之間及午餐點和住宿點之間，各找出一個休息點。所以決定的先後依序是：當天騎多遠→ 住宿點→ 午餐點→ 上、下午各一個休息點。

每天騎多遠

要先決定每天打算騎多遠，才有辦法決定每天的住宿點。以我們的環島為例，我們打算在10天中騎行約1,000公里，所以平均來說，每天需騎100公里。但是，因為每天的路況有別，難易不同，所以，不可能每天都安排同樣的里程數。比如：西半部多為平地，若沒有逆風因素的干擾，可安排每天騎約100～120公里。相反的，北宜、南迴及南台東路段（順時鐘騎時）爬坡多，路面起伏大，宜安排少一點，每天騎約80～100公里就好了。

為安排出適當的每天騎乘公里數，最好能先知道路線的難易度。這點可以靠Bikemap幫忙。先在Bikemap上依前述原則粗估每天該騎的公里數，先拉出初步的路線圖，再依存檔後所得出的里程高度圖，來判斷當天路程的難易度，然後再據以做微調加減。

如法泡製幾次之後，就可以把整個環島行進路線都規劃出來，每天的出發點及住宿點也就能敲定了。然後就能把Bikemap上做出來的每日路線圖，以KML檔的格式個別轉出，再個別轉入Google map中，準備做進一步的註記、備忘、及食宿休息點的安排。

▲汽車旅館有私人專用的停車空間,最有利於單車的過夜停放

住宿點

每天路線的終點,當然就是當日的住宿點。要怎麼住?住哪裡?選擇性就很多了。有人可能想借用校園免費搭帳棚,有人可能想找廟宇給點微薄的香油錢後借宿,有人想找便宜的小旅館,有的人想住舒服一點的旅店。無論你想找什麼的住宿點,都可依前述Google map的定點搜尋功能,在事前找出想要的理想目標,然後去電詢問及下訂。

個人認為,除非預算真的很緊迫,否則寧願多花一點點錢,讓自己晚上睡的安穩一點。足夠的休息及睡眠,是讓旅途輕鬆愉快的必要條件。單車環島因為另有單車停放的空間及安全問題,所以在住宿點的選擇上需要做特別的考量。一般的大型飯店,除了住宿開銷較大以外,因為只有開放的停車空間,出入人等複雜,會有一早醒來單車不翼而飛的風險,而且會允許你把單車牽進房間的機會不高,所以並不是單車環島的理想住宿點。

個人比較喜歡汽車旅館。除了都會區某些高檔的汽車旅館以外,一般汽車旅館的雙人房,在非假日,要價通常在一晚台幣1~2千元之間。費用合理,而且住宿品質不錯。最大的好處是有私用封閉的停車空間,可以讓你及你的愛駒都能安穩的睡上一晚。所以,我們的10天環島中,西半部都住汽車旅館。但是在東半部汽車旅館很少,我們就選擇民宿。除了少數高檔民宿以外,一般民宿的要價和汽車旅館差不多,甚至還更便宜。民宿比較有機會讓我們把單車牽進房間裡面,即使只能停放在開放空間,因為出入人等較為單純,也不太會有失竊的風險。

午餐點

當天的出發點及住宿點確定之後,兩點之間的中點大約就是午餐點。我們可以Bikemap的里程高度圖輕易的找出大略的中間點。然後以Google map定點搜尋理想的午餐點。

有些人可能以吃遍地方特色小吃，為單車環島的目的之一。但有些地方特色小吃，在Google map上可能搜尋不到，唯有親問當地人才能找出。除非在事先做足功課，否則只能當成是可遇不可求。

我們對小吃並沒有那麼大的偏好，所以除非已有容易找到的目標（如：四學士姐妹台灣牛、萬巒豬腳創始店等），否則我們的午餐點的選擇就以7-11、全家、OK便利商店、萊爾富等超商為主要預定點。主要是因為，台灣的超商幾乎遍佈全台，很容易找到適合的點，可以先確保午餐有著落。到了目的地，如果發現更好的目標，再轉移陣地去大快朵頤一番就是了。

休息點

▼便利商店是單車環島中最理想的休息點

以10天單車環島而言，平均說來，每天大約需騎6個小時左右，大約是上、下午各騎三個小時。我們習慣在上、下午各設一個休息點，等於大約騎一個半小時左右休息一次。依我們的經驗來看，這是很理想的休息方式。

理想的休息點，當然就分別選在出發點和午餐點中間及午餐點和住宿點中間。同樣的，可先以Bikemap做出來的里程高度圖找出大略的中間位置，再以Google map定點搜尋想要的休息點。

休息點如果能搭上必逛景點（如：三峽老街、北迴歸線碑），那是最佳的選擇。不過不要忘了，休息時間也是上廁所、補給能源的時間，所以選擇的休息點最好也能夠方便如廁及進點小飲食。由此目的看來，最佳的休息點其實還是像小七之類的超商了。

選超商做休息點的好處很多，除了上廁所及吃點小飲食絕對沒問題以外，還有免費的冷氣可吹，免費的WIFI可用，停留再久也沒有人會說話，有面窗的座位可坐，方便隨時監看停在外頭的愛駒及行李。有些7-11還設有「單車環島元氣小站」，備有可免費使用的打氣筒及簡單的維修工具，簡直貼心到讓我不禁懷疑7-11是不是專為單車環島而設立的！

Step6 健康的維護

健康為環島成功的必備條件

　　為了順利完成環島，除了事前完善的規劃、充分的準備及訓練之外，環島當中是否能維持健康的身體及充沛的體力，也是環島能否順利完成的重要變數。環島當中我們每天約需騎行6小時，100公里。由我的Garmin（GPS單車碼錶）估算，以這樣的強度，我們每天大約需額外消耗2,000大卡的熱量。額外的體能消耗，加上長時間的日曬、風吹、雨淋，若沒有正常的作息、均衡且足量的三餐及充足的睡眠，很容易使免疫力降低，而增加染患各種疾病的機會；也容易因體能下滑，專注力降低，而橫生各種意外事故。

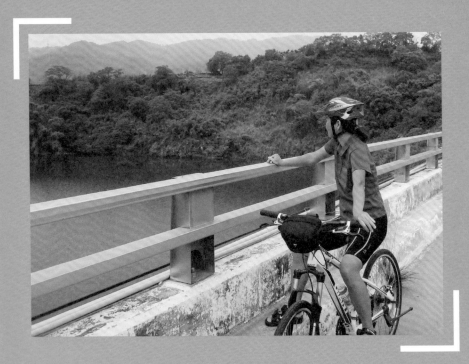

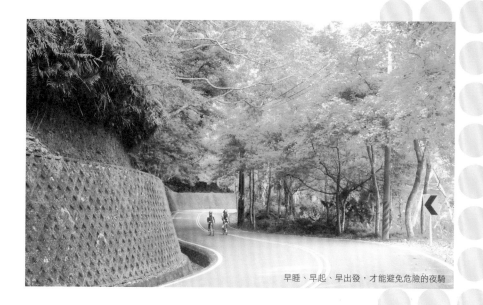

早睡、早起、早出發，才能避免危險的夜騎

　　所以，健康的維護是單車環島順利完成的必要條件。 關於環島過程中健康的維護，提供以下幾點建議：

☯ 早點出發、早點休息

　　早點出發可以確保在天黑前到達當天的目的地，以避免需要夜騎的情況。有的人習慣貪睡，總要睡到日上三竿才心不甘情不願的跨馬上路。不但錯過了清晨最適合騎單車的清涼時段，而且為了趕行程，不是要頂著中午的大太陽多騎，就是得望著月亮趕夜路。趕夜路不但危險，還可能使當天能夠上床休息的時間延後，又造成第二天爬不起來，形成惡性循環。為了一時的貪睡，讓自己不但行程大亂，又增加了行車的風險，真的是得不償失啊。

　　其實騎了一整天的單車下來，通常都會累得一夜好眠。就怕晚上貪玩，延誤應該上床的時間，而造成隔天一早爬不起來。所以，記得要早睡、早起、早出發，才能讓自己的環島行程順利、健康、又愉快。

▲ 正常的三餐、均衡的營養、及足夠的熱量，才能提供體力以順利環島

✺ 要有正常及均衡的三餐

單車環島當中，每天都要額外消耗約2,000大卡的熱量。因此胃口通常會比平常好，也比平常容易餓。所以，應該盡可能安排正常的進餐時間。萬一在特殊路段，可能使用餐時間受到耽誤，也應該預先準備簡單的點心，以免餓著肚子騎車。

三餐除了要盡可能避免受到耽誤以外，熱量要夠，還要力求均衡。另外因為體力的消耗增加，會使體內產生較多的自由基，記得要多吃一些蔬菜及水果，多補充維他命B、C群，可以增強抗氧化能力，來幫忙消除對身體健康不利的額外自由基。

✺ 足夠的水分及電解質補充

水分及電解質的補充若是不夠，首先帶來的影響是有氧耐力的變差，也就是體力的變差。水分補充不足也會增加熱衰竭及中暑發生的機會。所以環島時單車上一定要備有水壺架及水壺，以方便時時補充水分。如果天氣太熱，汗流得較多時，還要記得電解質的補充。最簡單的方法就是喝瓶運動飲料，如果喝不慣運動飲料，超商內關東煮的湯也可以算是一個方便的替代方案。

▲ 大太陽下的活動，不要忘了時時補充水分及電解質

耐力運動與能源

運動時能量的主要來源為葡萄糖及脂肪。葡萄糖雖然能夠提供快速的能源，但存量有限；脂肪才是耐力型運動的主要能量來源，因為根據推估，每個人體內所儲存的脂肪，如果完全轉化為能量，足供我們環島跑一圈半！

不過，即使脂肪可提供的能量用之不竭，但是當肌肉內的葡萄糖被消耗殆盡之後，就會立即產生肌肉疼痛、無力、疲倦、力不從心的感覺，而無法再繼續運動下去。所以，對單車環島這類的耐力型運動來說，碳水化合物的攝取需要比平常多一些。當然還是不可忘了均衡飲食的原則，蛋白質的攝取不可少，青菜水果也要足夠。

從事高強度運動時，脂肪來不及提供所需的能源，只能靠葡萄糖的快速能源，偏偏葡萄糖的存量總是有限，這就是高強度運動無法持續較長時間的原因。低、中強度運動時，能量的來源同時來自葡萄糖及脂肪。隨著運動強度的降低，能源需求來自葡萄糖的比率就越少，所以，越低強度的運動，就越能持續的較久。經過耐力的訓練之後，可以使一個人在同樣強度的運動之下，能源來自脂肪的比例逐漸提高，葡萄的消耗相對減少，因而漸漸地可以從事更久的中、低強度運動。這就是訓練的效果之一。

☯ 要有充足的睡眠

　　充足的睡眠絕對是充沛體力的必要條件。旅途的疲累，通常會讓人比較容易入眠，但如果睡癖一向不佳，睡眠容易受到干擾中斷的人，就應該慎選住宿點。比如，應該避免投宿於臨大馬路邊，隔音設備又不佳的廉價旅館。睡眠不足不僅會造成白天的體力不濟，也會因精神不濟而增加意外發生的機會。

　　又如，環島中總會有些親朋好友，很熱情地邀請你順道去他家住上一宿。如此不但可以省下住宿費，應該還有免費而且豐盛的晚餐可享用，最重要的是，還有久違的親友能聊天敘舊，豈不是完美的安排？其實不然！騎累了一天，晚上你最需要的是休息及足夠的睡眠。可是，一旦到了親友家裡，卻在飲足飯飽之後，倒頭就睡，實在有失禮數。顧了禮數卻可能犧牲掉休息及睡眠的時間，兩難啊！所以，我們這次的環島也因此而婉拒了兩位老同學的熱情邀約。

▲有充足的睡眠，才能有充沛的體力及安全的旅途

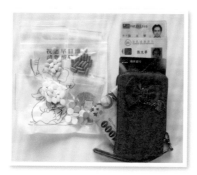

🌀 不要忘了必需的用藥

如果有需長期使用的慢性病用藥，如：高血壓、糖尿病、甲狀腺機能亢進等，千萬不要忘了帶足旅程當中需要的藥量。這些慢性病用藥可是中斷不得的。在藥物的保存方面，要特別注意避免陽光直曬、被雨淋濕、及受到過度擠壓。

🌀 記得帶上健保卡

除了身份證、信用卡，不要忘了也帶上健保卡。意外隨時可能發生，最好是備而不用，最怕的是臨到要用的時候，才發現忘了帶，徒增許多困擾。

🌀 保個旅遊平安險

記得幫自己及同行伙伴加個旅遊平安險。不怕一萬，只怕萬一。旅遊平安險的保費通常很便宜，但是一旦有狀況發生，卻可以發揮槓桿效應，大幅減輕所面臨的困擾。

3

出發！
10天單車環島
練習曲

上路了！準備再三，只為了一日上路。從實戰的過程，才能真正的了解你的準備有多充份。台灣風景之美、人情之濃，也唯有親眼目睹，親身體驗，才能深刻感受。當然，旅途之中不會只有美麗風景和濃郁人情。大雨、烈日、逆風、陡坡，甚至是狂吠的瘋狗、突襲的蜂螫、夢魘般的爆胎、心力上的折磨，都是可能在前方等待著你的考驗。沒關係，我的10天單車環島練習曲剛好可做為你的虛擬體驗！

準備好了，就出發吧！還等待什麼？

Day 1 烏日 🚲 新竹

完美的開始

騎乘路線

家（台中市烏日區）▸▸▸ 旱溪自行車道 ▸▸▸ 豐原區---
（台13）▸▸▸ 三義水美街---（台13、台1）▸▸▸
新竹市香山區（宿：箱根日式庭園汽車旅館）

騎乘總整理

總里程數：95.2公里
耗時：8小時30分鐘
實際騎乘時間：5小時8分鐘
上坡：652公尺
下坡：667公尺
最大坡度：8.7%
最高爬升點：378公尺
平均速度：17.3km/hr
最大速度：42.7km/hr
消耗熱量：2,049大卡

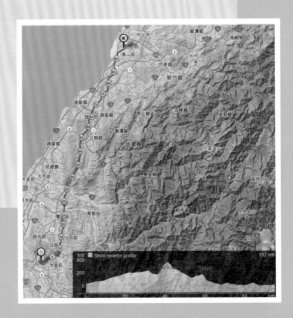

　　經過了近8個月的醞釀、策劃、準備，終於一切就緒，信心滿滿。就要踏上了這個期待已久的10天旅程，真的很興奮！因為，這肯定是我自學校畢業以來，休假最長的一次了。

　　有患者半開玩笑的質問我：「你怎麼可以拋下患者，拋下社會責任，跑出去玩10天！」

　　我當然沒有拋下患者和責任。急性病患者是我該偶爾放下的，因為還有鄰近的十幾個醫師可以照顧，不用擔心。倒是慢性病患者的用藥中斷不得，比較讓我放心不下。所以，我在出發前一週，就以電腦搜尋，把用藥檔期可能影響到的患者，通通以電話事先call回來提早拿藥了。唯有如此大費周章，才能夠讓我心安理得的踏上旅程。

　　老天或許是體諒我的長年辛勞，所以給了我好運氣。早上5點半就被大雨給吵醒，心想不會吧？難道第一天就要給我下馬威？想不到7點後，傾盆的大雨竟然就嘎然而止了！果真老天有眼。

什麼！老媽也要跟

我們按照既定行程，早上8點準時出發。原計畫的單車環島中，只有我和老婆兩人同行。可是，老媽一知道我們要單車環島，就堅持要騎著機車陪行。理由是，反正她待在家裡，也會因為放心不下而足足擔心個10天。倒不如一路跟著，還坦然一點。你說，這樣子的溫情訴求，我還能找到什麼樣的理由去拒絕？

但是，這下子我可頭大了！老媽雖然一向身體硬朗，體能不差，可是～～她是個路痴啊！75歲的高齡，騎單車環島，難度有點高，只能騎機車。可是機車和單車很難長途配合同騎吧？這麼一來，我的「千里單車環島」豈不是成了「千里一路尋母」？

好在後來老媽找了小妹以機車同行，才解決了我的困境。所以我們就成了「兩馬雙機，環島四人組」。從烏日出發！

01 以機車環島的老媽和小妹
02 兩馬雙機，環島四人組

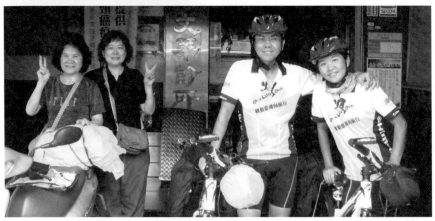

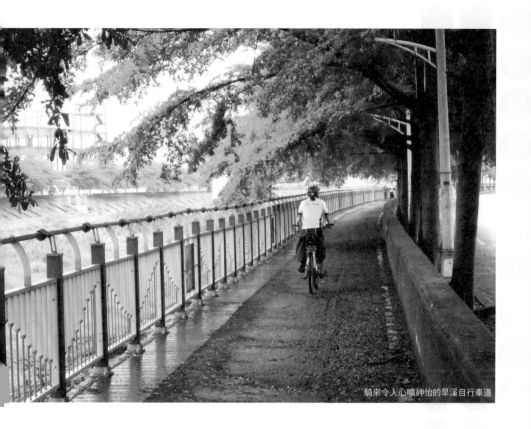

騎來令人心曠神怡的旱溪自行車道

變色的旱溪，很優的自行車道

氣溫24度，微陰，加上雨後的清新空氣，這真是騎單車的完美天氣啊！原來老天一大早的那一場大雨是別有用心的！感恩。

到了台中市東區之後，我們繞道旱溪旁，循著旱溪自行車道北行。旱溪自行車道從台中市東區一路通到豐原，路況不錯，車輛少、空氣好、景觀佳，是台中市值得推薦的自行車道之一。清晨的一場大雨，讓旱溪不但不「旱」，還變成了有點湍急，應該改叫「悍溪」了！

▲旱溪變成了湍急的「悍」溪

▲旱溪自行車道的北段

　　旱溪為台灣中部的一條河川，屬烏溪水系，流域位於台中市境內。發源於豐原東方的山區，流經台中市的潭子區、北屯區、北區至東區。旱溪因在乾季時常呈乾涸狀態而得其「旱」溪之名。旱溪自行車道就是依著旱溪而建置，從台中市東區一路往北延伸到豐原南端後，可經田心路連接豐原區的豐原大道。因為大部分路段為獨立的單車道，騎來可以不受車流干擾。尤其北段風景不賴，空氣清新，很值得推薦。

環島*info* ▷ 旱溪自行車道

台中市觀光旅遊局號稱已建置有超過360公里的自行車道。其中較為人樂道的有4條：從豐原到東勢的東豐自行車道（12公里）；從豐原到后里的后豐自行車道（4.5公里）；灌穿潭子、大雅、神岡的潭雅神自行車道（12公里）；以及我們環島第一天所騎行，連結台中市東區及豐原區的旱溪自行車道（13公里）。

據台中市旅遊局表示，最近將計畫在豐原大道建置20公里的自行道，屆時就可將東豐、后豐、潭雅神、及旱溪4條自行車道連結起來。台中市的單車族們真是越來越有福了。

▲在豐原市區接上台13省道

　　到了豐原我們接上了台13省道，台13可以讓我們一路往北騎到新竹。選走台13是因為我覺得台3太累，台1太亂，而台61太無聊了！

　　約10點半左右過了后里市區之後，我們在上義里大橋前的一間7-11暫時休息。從烏日到這裡，約騎了35公里，都是0～2%的緩上坡，騎來輕鬆寫意。但從這裡開始一直到三義，將是長達8公里，3～8%的陡坡。這段是今天的重頭戲！其實3～8%並不算很陡，因為在我們平日的單車體能訓練裡面，幾乎每天都要面對好幾段9～18%的陡坡。所以3～8%，就像老婆說的：「簡單，沒在怕的啦！」

▼沿著義里大橋北騎，一路爬升8公里到三義

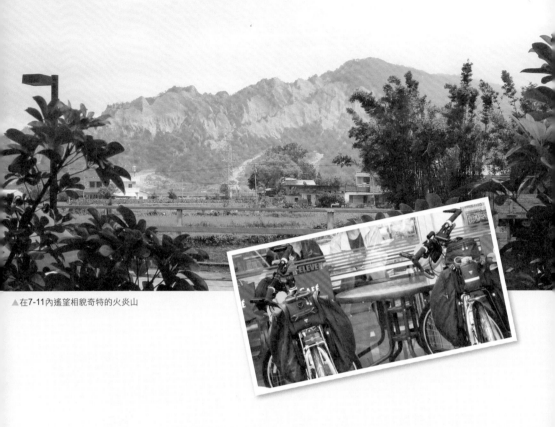

▲在7-11內遙望相貌奇特的火炎山

　　可是現在有點不同，因為我們還分別載著9公斤和5公斤的行囊！最糟糕的是，很奇怪，騎在從后里到三義的這一段上坡的台13，總是會碰到逆風！之前冬天時騎過一次是逆風，現在是春末了，再騎，還是逆風！可能和大安溪河床形成一個風口有關吧～不管了，努力騎就是了。

　　後來我們在路邊的7-11短暫休息，大片落地窗旁，吃喝著關東煮，遙望著迎面聳立在大安溪旁，相貌奇特的火炎山，別有一番悠閒風味。

▶火炎山

　　火炎山位於苗栗縣的三義鄉及苑裡鎮交界處，為台灣小百岳之一。由於剛好瀕臨大安溪河谷的北邊，前方遮蔽物少，所以，旅客不論是經由中山高速公路、台13、或台鐵山線，只要在跨越大安溪河谷時，都將不由自主的被火炎山的特有形貌所吸引。

火炎山因為特有的地質加上紅土化現象，經長年風雨的侵蝕之後，山壁逐漸崩落，形成了尖銳的山峰，陡峭的山壁，加上土石裸露、草木稀疏，看起來雄偉又帶凶險，總會讓人印象深刻，過目不忘。尤其在日落時分，夕陽斜照時，裸露的山壁呈現一片令人驚艷的火紅，也因此才有火炎山之稱。

🌀 逆著風，騎向天頂

休息夠了，告別了火炎山，再出發吧！開始喘著氣、冒著汗、逆著風、騎向天頂。是有點累人，但可不要忘了，偶爾轉個頭，欣賞一下兩旁讓山峰白了頭的滿山油桐花！人生就是這樣，遠在終點的甜美果實，固然是我們所一心追求的目標，但是辛苦過程中，一定會有漂亮的風景事物出現在兩旁，可千萬不要讓它給錯失掉了。我一向認為，唯有能享受過程中的甜美，才能讓你更容易獲得終點的果實。

▲讓山峰白了頭的滿山油桐花

坡再陡，路再長，總有騎盡的一刻。終於在近午時分，騎過了今天騎乘路線的最高點（海拔378公尺），來到了赫赫有名的三義木雕水美街。水美街僅雙向單線道窄窄一條，但店家林立，遊客不少。

▶三義水美木雕街

三義水美木雕街就位於台13線上，從中山高速公路下三義交流道後，沿著台13往北走約1公里即可到達。水美街雖然窄窄小小的一條，也只有大約1公里長，卻是全台木雕藝術的集散地，共有約兩百多個的木雕藝術店家。街上的店家中隨處可見大大小小，栩栩如生，令人嘆賞不盡的木雕作品，是三義著名的必訪地之一。

01 02
03

01「一米陽光」內的大型木雕 02如小家碧玉般的路邊小花
03三義水美街到了

　　街上除了木雕藝術店外，也進駐了許多客家風味美食舖，
例如有名的客家粄條、客家小炒，更突顯了三義特有的客家風
格。臨近的勝興車站、龍騰斷橋、西湖度假村，也都是可以一
併遊覽的勝地。

　　到了該進用午餐的時刻，但我們沒有在人多車多，停車不便
的水美街用餐。我們在過了水美街後，稍往北，在台13線路旁
一家漂亮的簡餐店進用午餐。吃飯、休息，順便在facebook打
個卡，同時為下午後續的50公里行程儲備足夠的能源。

　　「一米陽光」這家簡餐店的裝潢頗為雅緻，還放了幾個大型
木雕，強化了三義的特色。有趣的是，那個大型木雕照片被我
放上facebook時，竟然被老花的網友誤認為是大號的炸雞塊！
想必那位老兄當時已餓得老眼昏花了。

　　我們四人在簡餐店休息、打牙祭、打卡、順便打屁閒嗑牙，
花了一個多小時後，又再意氣風發地上路。

▲過了頭份，開始出現風雨欲來的天色

　　奇了？一早出發時氣溫還有24度，怎麼現在掉到剩下18度！應該是三義海拔較高，而且往北較冷的關係吧？接下來幾乎是一路下坡，在減少了踩踏單車的產熱之後，只穿著單薄的短袖車衣是會冷的，趕緊拿車風衣出來穿上。這種車風衣單薄、輕便、容易收納，有易排汗、防風、保暖、及防小雨的效果。因為輕薄，可以收納成一小團放在車前袋中，方便隨時拿出來使用，真是單車族的好幫手！

🌀 Hold住吧～老天！

　　過了頭份之後，天色變得越來越不對勁，一副風雨欲來的樣子。老天爺，麻煩您撐著點，我們只剩下大約7、8公里就可到達今天已預訂好的住宿點了。

　　神奇的是，哈～～老天爺真的聽進去了！一路憋住了雨，就在我們剛住進新竹香山區的箱根日式庭園汽車旅館時，突然天色大黑，然後下起了傾盆大雨。

今天真的是太幸運了！臨出門前嘎然雨停，剛進門後又開始傾盆大雨，讓我們舒服乾爽地騎了一整天。

可惜的是，原本打算在洗個舒服的澡後，愉快地在新竹街上享受在地的小吃美食，卻碰到了這個不想停的大雨，只好請服務人員幫我們外叫便當了，還好叫到了我最喜愛的豬腳便當。

感謝天，真是完美的開始，幸運的一天！

🚲 **Check in**

箱根日式庭園汽車旅館

住址：新竹市香山區牛埔東路359號
電話：03-5309966
網址：http://www.hakone-motel.com.tw
住宿費用（兩人房）：平日1,380～1,480元、假日1,980～2,480元
備註：有供早餐，有免費無線網路

Day 2 新竹 🚲 新店

今天的主角是——雨

騎乘路線

新竹香山區（箱根日式庭園汽車旅館）---（中華路、台1、縣117、台1）
》》》湖口老街---（台1）》》》楊梅---（縣114、縣110）》》》三峽老街---
（縣110、台9）》》》新店（宿：禾風汽車旅館）

騎乘總整理

總里程數：91.38公里	最大坡度：7%
耗時：8小時23分鐘	最高爬升點：172公尺
實際騎乘時間：5小時6分鐘	平均速度：17.9km/hr
上坡：452公尺	最大速度：37.2km/hr
下坡：443公尺	消耗熱量：2,019Kcal

有沒有注意到地圖上的顯示，今天預定要騎的里程不到80公里，可是Garmin記錄所顯示的總里程卻是91.38公里？厚～～灌水哦～～不是啦～～只是今天出現了10天旅程中唯一的一次迷航記，讓我們在大雨中辛苦地多騎了十幾公里！

▼天色漸黑，黑到在大白天裡車子卻紛紛開啟了車燈

　　睡夢中隱約知道，整晚持續下著大雨，可是清晨一醒來，很神奇的，雨竟然又停了。心裡不禁樂得想，老天爺也太眷顧我們了吧？還配合的這麼好？難不成接下來又會是超幸運的一天？

　　上路後沿著新竹市的中華路北行，天雖然有點灰，但地是乾的，氣溫20.7度，加上清風徐來，又是讓人騎來覺得很爽的好天候！雖然混騎在上班路上的機車群中，心中仍然滿滿的禁不住的愉快。

☯ 天色漸黑，心漸藍

　　可是，騎到新竹火車站對面的SOGO百貨時，天色卻開始變得越來越陰暗，暗到在大白天裡，車子竟然紛紛地開啟了大燈。這分明是驟雨欲來的態勢，愉快的心情開始蒙上了一抹淡淡的藍。

　　果不其然，持續往北騎了沒多久，毫無預警地，突然從暗黑的雲端撒下了豆大而且密集的雨滴。大雨滴把路過的車頂及路旁騎樓的頂棚，敲得霹靂啪啦怪響。雨來得很急，我們的反應也很快，車頭一轉，就閃進了騎樓，好漢不「濕」眼前虧，先躲個雨吧。

　　心裡想，這種急大雨，應該來得急，去得也快，躲一下子，待會兒就可以又輕鬆上路了。於是，我和老婆及小黑、小白愉快地躲在騎樓裡，笑看著機車騎士們一個個慌慌張張地閃進騎樓，手忙腳亂地穿上雨衣雨褲，然後又慌慌張張地離開。

　　可是～～可是，這雨好像沒有要停的意思耶！下大雨該是停止環島的藉口嗎？別傻了，該是穿上車雨衣上路的時候了吧！

　　除了穿上車雨衣，我們還在車帽內先戴了一頂長舌帽。雖然這樣可能讓車帽的保護效果變差，可是大雨時若沒有長舌帽，雨滴會直接撲向眼睛或眼鏡，造成前方視線不清，反而更危險。另外，車帽為了達到輕量及通風的效果，都有一大堆的孔洞，所以，這個時候就必需幫車帽套上浴帽，才不會讓頭髮淋濕，甚至滴水。

車前袋也罩上了防雨套。至於馬鞍袋就讓它任由雨淋了。因為，馬鞍袋內的行李，我們已事先分類，然後再以塑膠袋分別打包。一方面便於隨時找出想要拿的東西，一方面在下雨時就有防雨水的效果了。

懶字的代價，誤騎十餘公里

沒下雨時，我通常把手機和相機分別放在車衣的左右兩個後口袋。不管要照相取景或是開手機看地圖，都可隨掏即出，順手方便。下雨時就麻煩了，因為車雨衣的後口袋為了防雨水當然得加上拉鍊。你可以試試，兩手伸到背後去拉拉鍊並不會那麼順手，尤其當你跨在單車上時。所以，一旦穿上車雨衣我就會懶得照相及看地圖了。

就因為這個「懶」字，讓我們付出了在大雨中呆呆地多騎十幾公里的代價！

　　從新竹到新店其實走台1線最不會出錯。不過，我實在不想走台1線，一來要繞點遠路，二來台1線車多、人多、空氣汙染多，唯有美景少，那多無趣啊！所以，今天的行程大部份走縣道或鄉道，如此一來，前面提到台1線的缺點就全沒了。唯一的缺點是小路，尤其是鄉道，容易有路標不清的問題，所以就必須較常查看智慧手機上的地圖，加上Google的衛星定位，才能確保自己沒有走岔了路。

　　因為下雨，懶得拿手機看地圖，想說憑我的好記憶應該沒問題。誰曉得，有人畢竟老了，記憶力畢竟有點退化了，稍不小心，就在從竹北的一條鄉道接上117縣道時，錯過了一個該左轉的路口，然後傻傻地一直往東騎，一直騎到新埔鄉的中正路才發現不對勁。只得恨恨地在大雨中走回頭路。老婆大人，對不起了，害您陪我多騎了這段冤枉路。好在這也是這10天旅程當中唯一的一次，您也就不要太計較了。

　　好戲後頭還有咧！因為我們走錯路，耽誤了一點行程，擔心騎機車的老媽和小妹在排定好的上午休息點等我們太久，打個電話聯絡看看。竟然發現手機收訊不良，通話不清，僅大略知道她們也錯過了上午休息點，好像因為下大雨，就直接往午餐休息點騎去了，我們也就只好按既定的路線往前騎了。

雨中的湖口老街，人跡寥落

　　途中經過了湖口老街，看起來小小一條，可能下雨的關係，不見人跡。雨又狂下，老媽和小妹又不知去向，也就沒有心思進去逛了。

　　湖口老街位於新竹縣湖口鄉，以三元宮為中心，包含了三條街，依建成時間先後分別為街頭（或稱老街，即現在的學府街）、橫街、及新街（即現在的湖口老街）。

　　湖口老街早期因為劉銘傳所鋪設的鐵路延伸至此，曾經有過一段繁榮興盛的歲月，後來因鐵路移至北勢（即現今的湖口火車站）而逐漸褪去風華。不過湖口老街的紅磚建材、巴洛克式建築的牌樓立面、及閩南式的建築架構，形成了特有的風格，加上近年來在地方政府及在地居民的有心營造翻修之下，給了湖口老街全新的風貌，也造就了另一個讓人尋幽訪勝之地。湖口老街位於台1線57.5公里附近，剛好夾在台1線和中山高速公路之間，交通很方便。

▲雨中的湖口老街，不見人跡

後來我們才知道原來湖口老街並不是小小的一條，我們看到的只是緊臨台1線旁的一小段橫街，走入橫街之後，裡面還有縱向的街頭及新街，精彩的都在裡面。都是那下不停的雨，讓我們和湖口老街失之交臂了。

之後不久，終於接到小妹來電，消息竟然是她們再度錯過午餐點，到三峽去等我們了，看來又是這場大雨惹的禍。這時已近正午，正覺飢腸轆轆，在進入楊梅市區之前看見了一間可愛的小七。既然老媽和小妹往三峽去了，我們就在這裡吃飯先，還等什麼？

一進入小七，我和老婆都開始冷得直打牙顫。因為車褲濕透，加上小七的冷氣，真是寒氣逼人啊！馬上來個微波過熱呼呼的奮起湖便當，加上一杯冒煙的city café，驅走了所有的寒意。哇～～小七真是太可愛了，讓我們能馬上享有這麼廉價的幸福，又是感恩！

飲足飯飽之後，我們在車雨衣內多穿上袖套，幫忙遮擋了部份的寒意，又再跨馬上路了。上路之前，和一對也在單車環島的年輕男女，熱絡地攀談了幾句，有種天涯遇知音的感覺。他們的行程和我們相反，我們順時針騎，他們逆時針騎；而且我們騎登山車，他們騎公路車。不同的車種，不同的方向，騎向相同的心願。

穿過楊梅市區後，我們又走上了縣道，經過了平鎮、八德、鶯歌，很快地就到了三峽。在到三峽之前，小妹又來電，說她們雖然穿了雨衣、雨褲，裡面的衣服還是濕了，騎機車迎著風很冷，所以又直接往住宿點去了。哈～～真是淋雨趕路雙人組！

三峽老街 古意盎然

雖然仍下著雨，我們決定不想錯過三峽老街。古意盎然的三峽老街，即使整天下著雨，遊客還是很多。石板舖成的街道，不論徒步走來或騎上單車都讓人覺得舒坦快意，還有種回到古往的恍惚感。

▼古意盎然的三峽老街

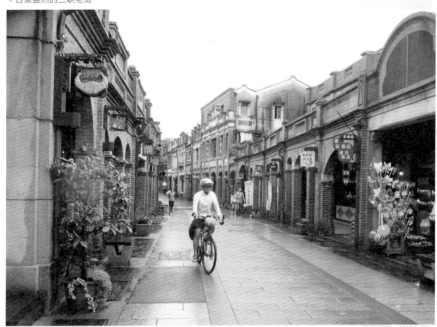

▼三角湧街即現在的民權街，
是最早的市集中心

▼趨走寒意的薑汁豆花

▼雕弄成如此氣質的水溝蓋

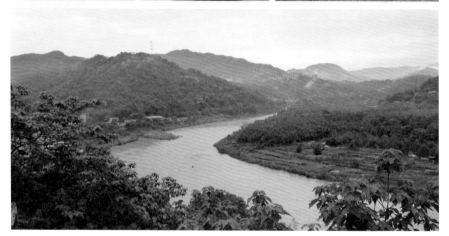

　　三峽老街位於新北市三峽區。主要是在民權街一帶，但是周邊的和平街、仁愛街及中山路都可以算是三峽老街的範圍。其中的民權街原名三角湧街，是早期這裡的第一條街道，亦為早期的市集中心。

　　從民國初年一直留存到現在的紅磚拱廊騎樓，以及巴洛克式風格的三拱牌樓立面，是三峽老街的特色。同時三峽老街也聚集了許多傳統手工創意產業，如：三峽染工坊、百年陶坊；也有許多古早味美食；假日還有民俗表演，可以說是一條既充滿人文氣息，又熱鬧有餘的老街。

　　我們在老街中的一家小店停駐下來，吃了碗熱騰騰的薑汁豆花。這時我們發現，老街還是得停下腳步來細細品味，才能發現隱藏於處處的額外驚喜。那彷彿已穿越時空的古老騎樓、那顯眼卻不突兀的大紅燈籠，還有那雕弄成如此氣質的水溝蓋，都讓我忍不住地閃了快門。

在遊逛三峽老街時，雨勢已慢慢變小，離開三峽時只剩下了毛毛細雨。你或許不知道，在細雨霏霏中騎單車再舒服不過了。於是我們滿懷著三峽老街的慢活心境，在細雨中，緩緩地踩向今天的終點——新店的禾風汽車旅館。

主角是雨，落難的是筆電

翻看今天的照片，你會發現每一張都有一個共同的主角，不是我，是——雨！所以，我們淋了一整天的雨，是充滿濕意的一天！不過，也算是人生難得一回的體驗！不信你想想，有誰會那麼北七，沒事在大雨中騎了一整天的單車！

比較遺憾的是，我的e-pc小筆電，竟然因為沒注意到塑膠袋有小破洞而進水了！結果造成約三分之一的鍵盤及螢幕無法正常使用，真是殘念，無法即時PO網轉播今天的成果了！

▼顯眼卻不突兀的大紅燈籠

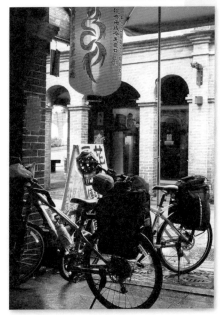

Check in

禾風汽車旅館

住址：新北市新店區北宜路2段52號
電話：02-2217-5040
網址：無專屬網站
住宿費用（兩人房）：1,680元起
備註：不提供早餐，沒有無線網路。但位於台9線旁，交通方便。

Day3 新店 🚲 冬山

漂亮的北宜·喧鬧的冬山之夜

騎乘路線

新北市新店區（禾風汽車旅館）---（台9）>>> 坪林---（台9）>>> 石牌
縣界公園---（台9）>>> 九彎十八拐---（台9）>>> 頭城、礁溪、宜
蘭、羅東---（台9）>>> 冬山河森林公園---（台9）>>> 宜蘭縣冬山
鄉（宿：小甜甜民宿）

騎乘總整理

總里程數：85.7公里
耗時：8小時31分鐘
實際騎乘時間：5小時10分鐘
上坡：1,023公尺
下坡：1,052公尺
最大坡度：9%
最高爬升點：538公尺
平均速度：16.6km/hr
最大速度：42.4km/hr
消耗熱量：2,334大卡

第三天，我們選擇從新店穿行北宜公路的九彎十八拐到宜蘭。通常單車環島在這個路段的另一個選擇，是繞行北部濱海公路。走濱海公路沒有挑戰北宜長陡坡的困擾，但是在路程的安排上勢必要多出一天。而且北宜之美，我嚮往已久，所以早就打定主意走北宜了。

北宜公路是介於新北市新店區及宜蘭縣頭城鎮之間的台9線。其中穿越了新北市的石碇區及坪林區。北宜公路是雪隧（國道5號）通車之前，從台北通往宜蘭最便捷的一條道路。它在坪林區有交流道可與雪隧相通，不過由於地處翡翠水庫的水源地，為顧及環保因素，這個國道5號的坪林交流道是有交通流量管制的。

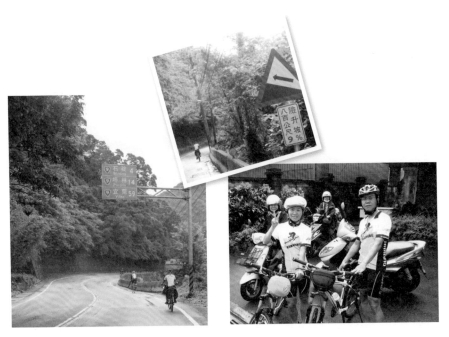

　　自國道5號通車之後，北宜公路的車流變少，空氣變好。因為路況不錯，加上沿線風景優美，已成單車族及重機族的熱門路線。除了是單車環島時的優先選擇以外，單車界的「雙北認證」指的就是環騎北宜及北橫，總里程200公里加上總爬升3,300公尺的高難度挑戰。

　　在計畫中的10天環島裡，有3天的總爬升超過1,000公尺。最累的是走南迴、攻壽卡的第7天，其次是從鹿野到大武的第6天，今天的北宜居第三。其實，總爬升超過1,000公尺的挑戰，早在一個月之前的日月潭試騎中就已經體會過了，所以我們信心十足，只滿心期待著北宜公路之美。

🌀 兩馬四機，一行七人

　　今天也是環島10天中最熱鬧的一天，因為都在台大唸書的我兒帥哥偉、女兒正美眉及女兒的男友帥哥笛，三人將要騎機車陪我們走今天的行程。所以今天我們可是兩馬四機，一行七人哦！ 美中不足的是，偉的女友小辣因事無法同行。

　　眉和笛是先搭客運到羅東，再租機車同行。偉則是一早就
騎機車來motel和我們會合，一起走北宜。偉還貼心地幫我帶
來了一個USB果凍鍵盤，讓掛掉的e-pc小筆電得以死而復生。

　　據說，自從雪隧通車之後，北宜公路上的大貨車及大型遊
覽車就不見了。反而重機族及單車隊出現了，因而北宜公路
開始充滿了休閒味。路況良好，風光宜人，而且沒有大型車
及空氣汙染的困擾，雖然爬坡不斷，還偶有險升坡，只要體
力訓練得宜，它真的算是一條會讓人騎上癮的單車路線。

▼恬靜曼妙的翡翠水庫　　　　　　　　▼雖然爬坡不斷，但空氣清新的北宜公路

▼北宜公路旁的山谷聚落

腳抽筋時如何處置？

腳抽筋（leg cramp）最常發生的部位為：小腿後肌、腳趾頭、大腿前肌、及大腿後肌。抽筋的發生通常和局部肌肉的過度疲勞、脫水、及電解質失衡有關。所以足夠且漸進的訓練、及充足的水分與電解質補充，是預防腳抽筋的最好方法。

當發現腳的局部肌肉開始出現緊繃的感覺時，常是抽筋出現的前兆。此時應該立即休息，補充水分及電解質，同時以緩和、穩定但漸進的力量，去延展出現緊繃感的肌肉。等局部肌肉的緊繃感覺舒緩了之後，再繼續上路，可以避免抽筋的發生。

一旦抽筋已經發生，當然不得不立即休息，接下來要做的還是補充水分及電解質，然後還是以緩和、穩定、及漸進的原則去做局部肌肉的延展。不過，此時局部肌肉已攣縮、疼痛，較難靠患者自己做到理想的延展動作。如果有同行伙伴的話，最好讓抽筋者平躺下來，完全放鬆，讓伙伴幫抽筋者做患部肌肉的延展。

延展的原則是依肌肉收縮的相反方向去延展。比如：小腿肚抽筋時，可讓患者坐著或躺在地上，然後將患側膝關節壓住維持打直後，把足板往膝蓋的方向拉，使小腿肚的肌肉慢慢地延展開來。記得要以緩和、穩定但漸進的力量，才能有效地使攣縮的肌肉慢慢鬆開。猛烈的力量可能讓肌肉攣縮地更嚴重，甚至造成拉傷。

如果是大腿前肌抽筋，可讓患者俯臥下來之後，將患側小腿往臀部方向拉，使大腿前面的肌肉群得以延展鬆開。大腿後肌的抽筋時，則應採仰臥姿勢，膝部打直，然後將患腳往垂直方向慢慢拉抬，就可展延到大腿後側的肌肉群。

抽筋部位的肌肉被展延鬆開之後，若能再加上局部肌肉的輕輕按摩及熱敷，可以進一步放鬆攣縮的肌肉，加快它的復原。

容易抽筋部位的肌肉，除了平常應加強訓練它的肌耐力，及運動時注意水分、電解質的補充以外，如果能在運動前經由前述的延展動作，把這些肌肉先行延展開來，也可以減少運動中抽筋發生的機會。

　　就像照片中路標顯示的900公尺9％險升坡，老婆看到了都還會嗤之以鼻的説：「哼！小case！」會這麼囂張是因為，我們平日的練習路線就包含了一段平均4～5％、最大坡度11％、長4公里的長陡坡！騎這種長陡坡，如果平常訓練不足，最容易引起腳抽筋的困擾。逐漸增加強度的訓練，讓我們不論在訓練階段或上路階段都沒有碰過這個問題。

北宜的最後補給點——坪林

　　有美景為伴，沿路又有單車同好可以哈啦，即使一路緩上坡，騎來一點也不以為苦。很快地我們就騎到了準備進入坪林街區前的牌樓。坪林是今天上午的中繼點。其實騎到坪林時才10點半不到，但我們必須在這裡吃點東西。因為過了坪林，一直到頭城下北宜之前的25公里之間，連超商都沒有，這裡是北宜後半段的最後補給點。也因為如此，所以熱鬧的坪林街上，老是聚集了眾多的重機族及單車族。

▼長途跋涉的小黑和小白

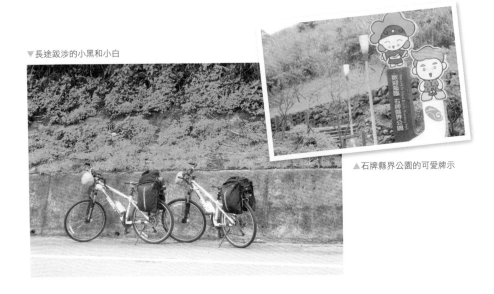

▲石牌縣界公園的可愛牌示

　　離開坪林之後大約十幾公里，我們很意外的遇到了北宜公路上唯一的路邊攤。當然得停下來滿足一下口腹之慾及好奇之心。在北宜路邊喝一碗竹筍湯，吃一顆茶葉蛋，這麼簡單的滿足，也算是滿特別的享受吧！

　　路邊攤的老闆娘帶著兩個小女生擺路邊攤，我很好奇這樣一天擺下來可以做多少生意。老闆娘只幽幽地說：「自從雪隧通車後，生意就大不如前了。」不過，她還是沒有忘了稱讚我們獨力單車環島的勇氣。

🌀 九彎十八拐下的無盡美景

　　離開路邊攤後不久，接到偉的來電說，前方石牌縣界公園裡有一個瞭望高台，可以把蘭陽平原及太平洋的美景盡收眼底，千萬不要錯過了。他們已經欣賞完美景，準備再往礁溪騎去了。

　　沒多久，我們就騎到了偉大力推薦的石牌縣界公園。可是，一看傻眼！原來那瞭望高台需要爬上一段頗長的階梯。把登山車和行李留在下面？不放心，因為那可是全部的家當。把十幾公斤的登山車加上9公斤的行李，一起抬上高台？那可不，還是把體力留給後頭的行程吧！

縣界公園海拔538公尺，是北宜公路的越嶺點，也是新北市和宜蘭縣的縣界點。過了這裡不久，就要開始進入九彎十八拐，然後可以一路滑進礁溪！我們決定略過縣界公園，開始滑行，然後一路輕鬆地把蘭陽平原及太平洋的美景盡收眼底。

過了縣界公園就進入了宜蘭頭城鎮。北宜公路的頭城段因為坡度陡降，所以後半段呈「之」字形盤旋而下，形成赫赫有名的九彎十八拐。也因為坡度陡降，遮蔽物少，所以沿途處處皆是俯瞰蘭陽平原的最佳景點。

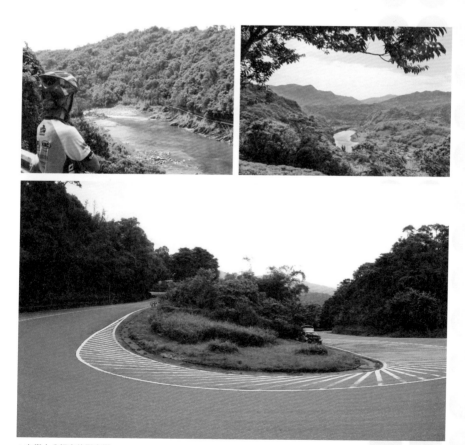

▲九彎十八拐中的髮夾彎

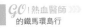

▼婀娜多姿的北宜公路，及若隱若現的龜山島

　　婀娜多姿的北宜公路、彩色拼布般的蘭陽平原、曲線迷人的太平洋海灣、若隱若現的龜山島，都讓我們走走停停，一路驚嘆，留連忘返啊～～

　　這時偉又來電，問我們要不要到礁溪和他們一起會合，共進午餐。看看時間，都已經是下午1點半了，我們決定要他們自己先吃，一方面，我們還有一段長路，怕他們餓太久；另一方面，我們此時只想慢騎，先飽餐眼前的美景。

　　再多的美景總有賞盡的一刻。進入頭城市區，吃了午餐之後，我們又再跨上鐵馬往冬山騎去。經過礁溪，過了羅東，準備進入冬山之前，偉、眉、笛、老媽、小妹一行人的機車才從我們身旁呼嘯而過。原來他們在礁溪吃了午餐後，又去享受了足浴，真的有點羨慕他們啊！

驚艷冬山河

　　到了冬山橋又讓我眼睛一亮！那冬山橋下的冬山河美景，讓我有種不知身在何處的錯覺。只見河面平靜無波，倒影粼粼，一葉獨木扁舟輕輕滑過，時空好像靜止了，唯有扁舟偷偷滑動。此景只應天上有，人間難得見幾回？

　　後來我們才知道，原來這冬山橋下，冬山河兩岸令人驚艷的綠地，正是冬山河森林公園。

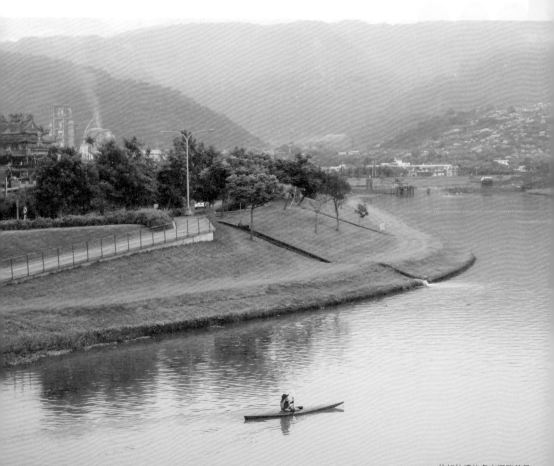

仿如仙境的冬山河畔美景

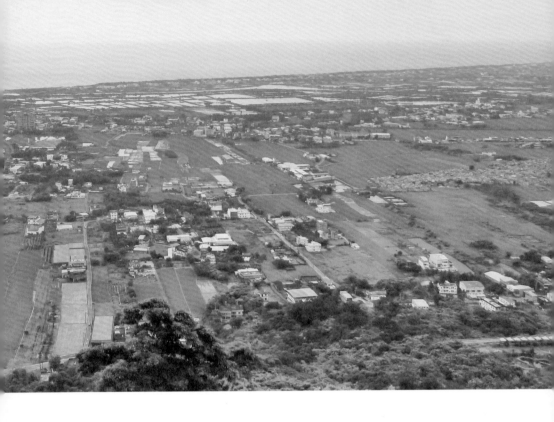

　　冬山河森林公園是冬山河上游的綠地公園，位於宜蘭縣冬山鄉台9線旁。園區面積達16公頃，跨越冬山河兩岸，還有北迴鐵路穿越其中，是一個配有水道、鐵道，因而別具特色的森林公園。尤其是冬山河面及河岸之美，總會讓人駐足長嘆、留連再三。有機會路過，一定要多撥出一點時間，在這裡好好玩賞一番。

🌀 幸福喧鬧的冬山之夜

　　冬山河到了，表示預定的住宿點不遠了，今天的行程即將完滿結束。今晚我們住在冬山鄉的小甜甜民宿。民宿的女主人是一個熱情的中年人，對我們單車環島的裝備一直很好奇。房間寬敞清幽，樸實無華，不過，有免費的Kinet及卡啦OK可用。Kinet讓偉、眉、笛玩瘋了。我趁著他們瘋Kinet，把相片PO上網後，就開始和他們以卡啦OK尬歌，一直唱到深夜11:30才意猶未盡的準備就寢。

　　這是10天行程中最喧鬧的一晚，有兒女同行，讓環島有了另一層幸福的感覺。偉感性地説，真想陪我們一直騎下去。其實，我們才更希望你們能跟我們一直騎下去咧！

Check in

小甜甜民宿

住址：宜蘭縣冬山鄉埔城村保安二路26號
電話：03-9586673
網址：http://www.ilantravel.com.tw/
sweet/room.htm
住宿費用（四人房）：平日2,000元、假
日2,800元
備註：有供早餐、免費無線網路、免費的
Kinet及卡啦OK

Day4 冬山 光復

坐上兩鐵火車，最輕鬆的一天

騎乘路線

宜蘭縣冬山鄉（小甜甜民宿）---（兩鐵火車）》》 花蓮縣新城鄉---
（台9）》》 花蓮市---（縣193、台11丙）》》 東華大學---
（台11丙、台9）》》 花蓮縣光復鄉（宿：�岸民宿）

騎乘總整理

總里程數：136.5公里（含兩鐵火車68.63公里）
耗時：5小時30分鐘（僅計單車部份）
實際騎乘時間：3小時45分鐘（僅計單車部份）
上坡：323公尺
下坡：208公尺
最大坡度：4%
最高爬升點：172公尺
平均速度：18.1km/hr
最大速度：41.0km/hr
消耗熱量：1,482大卡

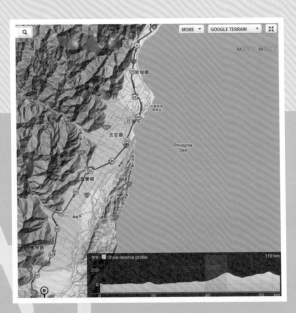

經過昨晚的歡樂，今天一早卻要各奔南北了。一早七個人將兵分四路。我和老婆搭兩鐵火車到新城，再接著往南騎；老媽和小妹直接走蘇花公路往南。偉騎機車往北，眉和笛先到羅東退租機車後，再搭公路局往北，都回學校去了。歡樂老嫌短暫，離情總是依依～～

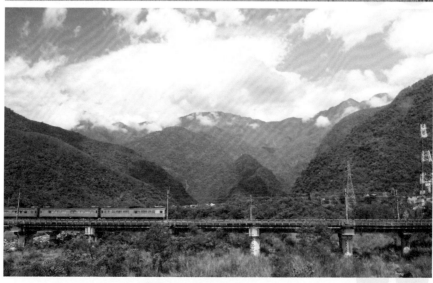

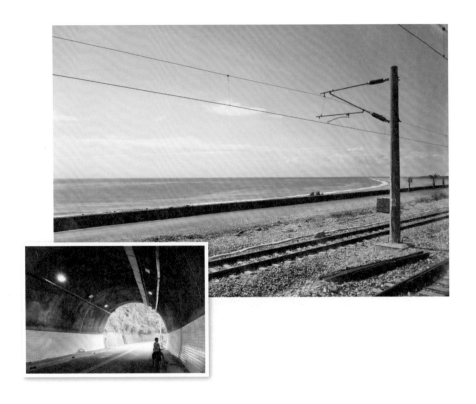

🌀 兩鐵火車是單車環島的好幫手

　　蘇花公路全長約102公里,全線大部份沿著美麗的太平洋海岸線而行。早期的蘇花公路路面狹窄,彎道險峻,而且只能單向通車。自1980年代開始慢慢拓寬,一直到1990年才開始全線雙向通車。但因為仍然是雙向單線,路面狹小,隧道又多,車禍頻仍,常有人稱為「死亡公路」。蘇花公路雖然險峻,但因為沿線風景雄偉及秀麗兼俱,曾被列為台灣八景之一,尤以崇德和和仁之間的清水斷崖最為膾炙人口。

　　行前我做了一些功課,發現從宜蘭蘇澳到花蓮崇德之間的蘇花公路,並不太適合單車旅行。因為這一段路當中有十幾個隧道,這些隧道多半是狹窄的雙向單線車道,沒有慢車道,有些還帶點上坡。在通過隧道時若碰到大型砂

石車或遊覽車跟在背後，隧道內沒有閃避的空間，你只能拚命的往前踩。可是環島所騎的登山車較公路車笨重，還要加上行李的重量，往往拚了命也很難騎過時速30公里。若遇到微上坡，恐怕連時速20都要很拚。

　　你可以想像，在視線不良，暗暗黑黑的長隧道中，砂石車在你後面一直發出經隧道共鳴後的巨響，你覺得熱汗直冒，卻背脊發涼。沒有閃避的空間，可是雙腳卻不聽使喚地踩不快。背後砂石車的怪鳴越來越近，你的心跳越來越快，你的頭皮開始發麻，你的眼前開始發黑……

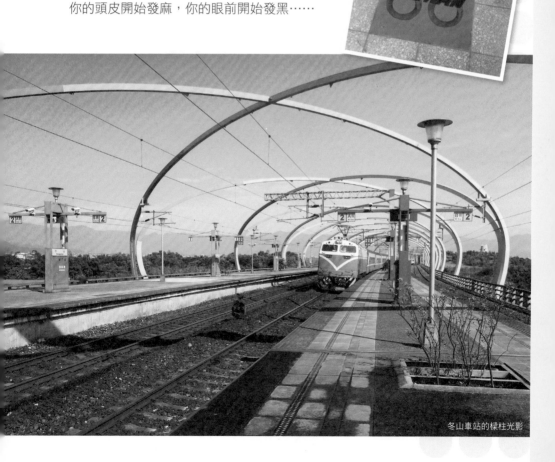

冬山車站的楔柱光影

▼熱心又熱血的高大三分頭男　　　　　　　　　▼買了半票，期待著上兩鐵火車的小黑和小白

　　像不像噩夢般的情節？這就是大多數人都建議在單車環島時，以兩鐵火車避開這段蘇花公路的原因。我們當然也不想拚命去闖那十幾個隧道。噩夢連一個都不想要了，還十幾個？免了吧！

　　兩鐵火車是避開這十幾個噩夢的最佳方法。我在行前約半個月，就訂好了宜蘭冬山到花蓮新城之間的莒光號兩鐵車廂。兩鐵車廂中可以人、車同車廂，不用拆車輪，不用裝車袋，非常方便。

小而美的冬山車站

　　冬山車站小小一個，卻很有特色，算是小而美的典型。月台在二樓，單車可從單車牽引道推上去，不過站務員好心地提示我們可以利用電梯。電梯主要是給殘障人士，或攜帶大型行李的旅客使用，小小窄窄的，一次只能放進一台單車，所以我和老婆分兩梯次上了二樓的月台。

　　我們提早了10分鐘上月台，剛好有足夠的時間，欣賞並獵取冬山車站的月台之美。特殊造型的月台頂棚及樑柱，在晨曦的揮灑之下，形成了美麗的光影。讓我忍不住地一直按動著相機的快門。

8:29AM莒光號列車準時入站，這列車有兩節兩鐵車廂，我們在第二節。進入車廂後發現已有一人一車。這節車廂的前1/3段有16個座位，後2/3段則有16個停車架。所以，每節兩鐵車廂可以上16人加16車。目前我們這一節只有3人3車，前一節兩鐵車廂看起來比我們這節熱鬧多了。

另一位單車客，理了一個三分頭，看起很高大。本想跟他打個招呼，哈啦幾句。卻見他不是低頭假寐，就是轉頭望著窗外，一直沒有機會，也就做罷了。

我們只坐一站，從冬山到新城，但這一站相當長，得坐足一個鐘頭。火車幾乎是沿著太平洋海岸邊跑，所以窗外的海岸之美當然不在話下。我的心中倒是產生了一個疑問，這麼貼近著海岸跑的鐵路，會不會很容易因為颱風的肆虐而停擺啊？

▼小而美的冬山車站

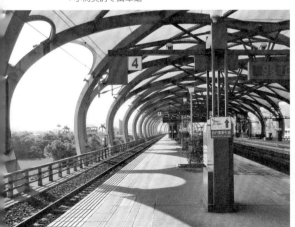

▼兩鐵火車的車廂內觀

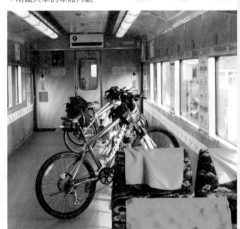

☯ 差點Hold不住的單車牽引道

9點半過後，我們到了新城車站。冬山車站已經不大，新城車站更是小多了，也不如冬山車站有特色。這裡沒看到電梯，只得循單車牽引道離開月台。所謂單車牽引道，就是在人行階梯兩側各多設了一個小小的溝槽。單車客牽單車下月台時，人走台階，單車的車輪走溝槽，這樣就可以扶著單車下樓梯，免去了扛單車下樓梯的辛苦。

看似簡單，其實不然。如果是空公路車，僅約8公斤重左右，牽著單車走單車牽引道，可以輕鬆寫意的下樓梯。但是我的登山車重約12公斤多，加上行李的9公斤，合重已超過20公斤。在車輪滑進溝槽之後，突然感受到車子猛地往下滑的重力加速度，因為事先沒有心理準備，差點連人帶車被拉下樓梯。還好及時穩住陣腳，hold住了！

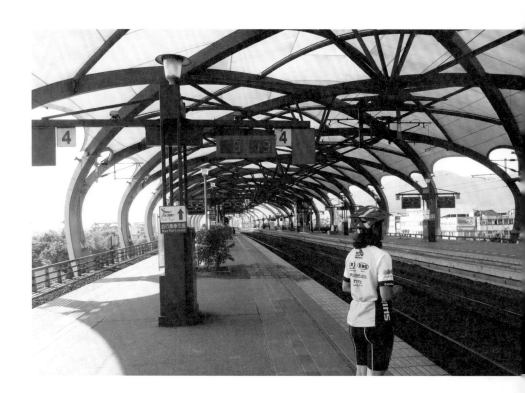

▼讓我差點Hold不住的單車牽引道

☯ 謝謝你，熱心的陌生人

　　下了幾步階梯後想到，老婆力氣不夠，牽車下單車牽引道
會不會有問題啊？趕緊回頭望了一下。訝然發現，剛才同車
廂那位高大的三分頭男，正幫著老婆牽車下樓梯！感動啊！
老婆在後頭以感激的眼神望著他。

　　出了火車站後，我趕緊回頭跟他道謝，同時也聊了幾句，
發現他是個很客氣內斂的人，自己一個人騎著公路車，準備
經太魯閣上武嶺，是個高難度的路線。謝謝你，熱心又熱血
的陌生年輕人！

☯ 艷陽高照，鴛鴦大盜現身

　　出了新城車站之後，我們回到了台9線上，
繼續往南騎。今天的天氣可不同於以往3
天，是個日頭高掛，白雲稀疏的艷陽天。
Garmin顯示的氣溫已經來到了36.6度C！
據說台北此時正下著大雨。哈，與其下大
雨，我寧願大太陽！

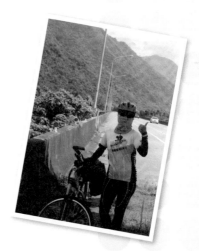

艷陽下的活動如何避免熱傷害

在大太陽下的活動最怕的是發生熱痙攣、熱衰竭、及中暑之類的熱傷害。輕者僅是原訂的計畫不得不中斷，重者則可能發生重傷害，甚至致命。為了避免熱傷害的發生，需要注意以下幾點自我保護的原則：

1. 足夠的水分及鹽分攝取：在大太陽下活動時，特別容易蓄積體熱。我們的身體就是靠著流汗來排出這些過多的體熱。當水分攝取不夠，甚至有脫水現象時，體熱排除不順，熱傷害發生的機會就會大增。所以，在大太陽下活動，要特別注意時時補充水分。當活動時間較久，流汗較多時，電解質（主要是氯化鈉）也容易從汗水中跟著流失，將造成體內電解質的失衡，也會增加熱痙攣發生的機會。所以當在大太陽下活動時間較久，流汗較多時，除了水分的補充以外，也不要忘了同時補充鹽分。

2. 隔絕陽光的直曬：在大太陽下，裸露的肌膚不但會增加曬傷的危險，也會增加幅射熱吸收的量。幅射熱吸收增加，加上活動本身產生的內源性體熱，會大幅增加體溫調節系統的負擔，因而增加熱傷害發生的機會。所以，在太陽下活動時，最好想辦法減少受陽光直曬的皮膚面積，以減少幅射熱的吸收。例如：不要打赤膊，要穿上袖套、腿套、戴上面罩或遮陽帽。

3. 穿著透氣排汗的衣物：流汗是為了排除過多的體熱，所穿的衣物如果透氣性不佳，或者會鎖住汗水時，就會不利體熱的排除。所以，在大太陽下長時間活動要選擇透氣性佳的排汗衣。

4. 注意身體的異常訊號：當我們身體的體溫調節系統開始負荷不了，即將當機時，會出現一些異常的訊號。自己或者同行的伙伴出現這些訊號時，如果能及早察覺，即早避開陽光，休息，並補充水分及電解質，就可避免熱傷害的發生。這些警訊包括：流汗突然減少或者不再流汗（活動沒有停頓或減少的情況下），頭痛、頭暈，虛弱無力感，心跳加快，呼吸急促，意識混亂等。

5. 耐熱訓練：單車環島時，在大太陽下的長時間騎行，有時很難避免。除了做好前述的保護措施及警覺異常訊號以外，在行前訓練階段，若能以漸進的方式做一些耐熱訓練，也有利於減少熱傷害發生的機會。這點對於平常起居或工作環境總是在冷氣房內的人特別需要。

▼比冬山車站還要小的新城車站

　　可是讓大太陽長時間燒烤可不是好事，我們不怕曬黑，只怕曬傷。所以，找個有樹蔭的路邊，我們把墨鏡、頭巾、袖套、半指車手套、腿套都拿出來，全副武裝。然後就變成了兩個「坎頭坎面」的鴛鴦大盜！

　　以這樣的全副武裝騎單車，看起來好像會很熱，其實不然。因為擋掉了陽光的直曬，透氣材質的裝備，加上車行時產生的風，騎起來一點都不熱，還滿舒服的～～

　　接近花蓮市區時，我們避開鬧區走193縣道。在這裡我們發現花蓮對單車族真好。你看，好大的機慢車道！某些路段還可見機車與單車分道，甚至有的還是獨立隔開的單車道！哇～～汽車、機車、單車各佔一道，又是一陣感動！

　　在路旁的小七吃完午餐後，我們路過了東華大學，它是東台灣第一所綜合大學。創立於民國83年，校園地幅廣大，達264公頃，是一所從一大片甘蔗田中興建起來，但經過名家精心設計的校園。校園中不但有美麗的湖光山色，還有人工河道及湖泊，加上歐式別墅建築的校舍，呈現悠閒浪漫的景象。東華大學恰位於花東縱谷的起點，是值得特別安排，駐足遊覽的觀光景點。

　　雖然我們沒有進入校園，但從外面看，就已覺得東華大學好大，好漂亮！校門外的大學路就是台11丙，又寬又直。而且適逢週日，人車稀少，整條路好像專為我們的環島而開的。走完11丙後，我們又接回了台9線，再南行往光復騎去。

　　今天的住宿點是光復鄉位於台9線旁的砝傣岸民宿，雙人房，一晚1,200元，房間小而簡單，但很乾淨，而且有免費無線網路、有脫水機、有早餐。對單車族來說真是超值實惠！更棒的是，後面就是光復糖廠，晚餐很容易打發，飯後還可以來個糖廠賣的，好吃又便宜的冰棒或冰淇淋，讚！

　　光復糖廠的正式官方名稱應該是「花蓮糖廠」，因為位於花蓮縣光復鄉，因此常被稱為光復糖廠。糖廠內原有的連棟迴廊式單身宿舍被改建為創意工坊，提供各種創意DIY教學活動。糖廠更將員工宿舍整修重建之後，取得旅館執照，提供旅客日式風格的住宿服務。

　　光復糖廠還充分利用原有的製糖專長，提供了非常多種口味的冰棒及冰淇淋，便宜又好吃。每當假日前往，一定可見大排長龍的買冰人潮。園區內也提供了各式各樣的餐飲服務，是遊賞花東時理想的休憩用餐地點。

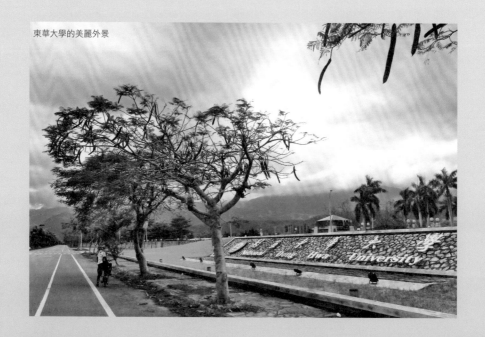

東華大學的美麗外景

▼這裡特有的，汽車、機車、單車各佔一道，誠意十足！

▲光復糖廠的中庭池塘

▲糖廠所賣又大、又好吃、又便宜的冰淇淋

　　託兩鐵火車之福，今天只騎了約68公里，是10天環島中最輕鬆的一天！相反的，老媽和小妹，因為機車上不了火車，她們只能硬闖蘇花，共騎了約160公里，反而是最累的一天，為她們鼓鼓掌！

🚲 **Check in**

砝傣岸民宿

住址：花蓮縣光復鄉中興路176巷1弄2號
電話：（03）870-6666
網址：http://www.fatainan.com/
住宿費用（雙人房）：平日1,200元、假日1,600元
備註：有供早餐、免費無線網路、公用洗衣機及脫水機

Day 5 光復 🚲 鹿野

善變的天氣，一日體驗晴陰雨

騎乘路線

花蓮縣光復鄉（砝傣岸民宿）---（台9）>>> 北迴歸線標（花蓮瑞穗鄉）
---（台9）>>> 花蓮玉里、富里、台東池上、關山、鹿野---（台9）
>>> 台東縣鹿野鄉（宿：筆筒樹山莊）

騎乘總整理

總里程數：95.04公里
耗時：8小時37分鐘
實際騎乘時間：5小時22分鐘
上坡：597公尺
下坡：44公尺
最大坡度：6.7%
最高爬升點：288公尺
平均速度：17.7km/hr
最大速度：43.9km/hr
消耗熱量：2,166大卡

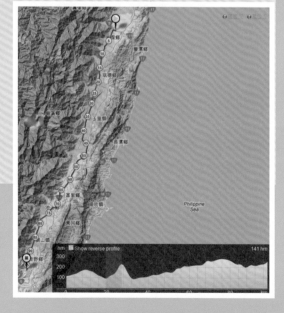

▼又寬又直的花東縱谷台9線

今天的行進路線再簡單不過了。就是沿著穿行花東縱谷的台9線，一路往南，從花蓮光復經由瑞穗、玉里、富里、進入台東之後，再經池上、關山、直到鹿野，總里程數95公里。從Bikemap網站所繪製出來的里程高度圖看來，一路多為緩上坡，偶有或長或短的陡坡，想來今天應該也不會太輕鬆。

昨晚一夜好眠，一早吃了砝傣岸提供的早餐，睡足吃飽之後，準備展開第5天的旅程。天有點灰，偶而還飄點不屑穿上雨具的小雨。按說一早體力精神正好，加上這麼適合騎單車的天候，騎起來應該是輕鬆愉快。可是很奇怪，有點略騎不動的感覺，時速一直在15公里上下，老婆也一直

落後我遠遠的。納悶之餘,看了一下Garmin的坡度顯示,才發現原來我們一出發就騎在2%左右的緩坡上!還有,那迎面吹來的逆向南風也增加了我們的風阻!難怪今天一早沒有清晨出發時該有的清爽感!

🌀 無盡的誘惑

　　來到東部之後，越來越能體會東部綠色慢活的精神。我們雖然沿著事先規劃好的路線，日復一日地騎，只為了完成單車10日環島的既定目標，不過，沿路總會不時地出現，企圖誘惑我們岔出既定行程的廣告路標。

像這個位於丁字路口，花蓮林管處所立的圖騰花海立體廣告，已經不得不讓你多看它幾眼了，從路口望去所見引道的宜人景致，更會讓你情不自禁地想把車頭往左轉。還有，那兩隻粉紅乳牛造型的瑞穗自行車道立體告示，也Q得讓人想把車頭扭轉進去看看。

還好，對於這些誘惑，我們都把持住了。10天只夠我們完成環島，一旦忍不住誘惑地岔出既定行程，將會讓我們的往後行程大亂。來日吧，將來如果有更多的時間，我們一定會來一次沒有既定行程的慢騎，或許只有那樣才能真正徹底、盡興地玩賞花東！

✿ 北回歸線標

騎了近2個小時，約10點左右，我們來到了瑞穗鄉的北回歸線標，它就位於台9線旁。到達這裡之前，我們剛辛苦地騎過一段長陡坡，所以，這個北回歸線標是位於地勢較高的地方，剛好可以俯瞰秀姑巒溪上遊的河谷景致。

▼北迴歸線標公園

　　台灣有三個北回歸線標，除此之外還有兩個，一個在花蓮豐濱鄉的台11線旁，另一個在嘉義水上鄉。我們這次的環島行程只會經過瑞穗鄉台9線旁的這一個。

　　什麼是北回歸線標？地球是以一個66.5度的角度繞著太陽公轉，所以太陽直射地球表面的點並不是固定的，大約是在北緯23.5度和南緯23.5度之間遊走。因為北緯23.5度是太陽直射地球表面的最北界，每年夏至時直射此點後，又會再往南移。地球表面上這些太陽直射的最北界之點的連結，就形成了一假想線，稱為北回歸線。所以北回歸線也正是熱帶及亞熱帶的分隔線，具有天文、地理、氣候、土壤、及生物科學上的重大意義。

　　在這裡飽覽風景，喝杯咖啡，休息夠了，也解放了膀胱之後，我們再次跨上單車及機車，騎上台9。

　　穿行花東縱谷的台9線，在多數路段就像這樣，一條直直兩邊山。公路和遠山之間夾著大片綠油油的田地，或婀娜多姿的溪流。視野遼闊，風景絕佳，加上車少、空氣好，騎起來真讓人心曠神怡。

　　花東縱谷是指位於中央山脈和海岸山脈之間，縱跨花蓮、台東兩縣的狹長河谷地帶。其中有台9線及花東鐵路穿行而過。花東縱谷主要是花蓮溪、秀姑巒溪及卑南溪三大水系的沖積河谷。三大水系的源頭都在2、3千公尺的中央山脈上，因而沿線盡是峽谷、瀑布、斷層、曲流、河階等秀麗的自然景觀。

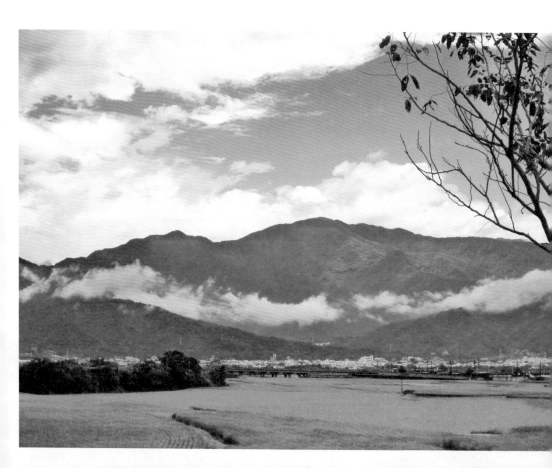

　　花東縱谷也是原住民的主要聚集區之一，其中包括了阿美族、泰雅族、布農族、太魯閣族、及卑南族五大族。因此花東縱谷中除了蘊藏豐富的原住民文化以外，也到處可見稻田、果園、茶園、牧場及各種作物的大片田園景觀。

　　所以，花東縱谷不管你如何玩賞，都是一條風景秀麗，又處處充滿驚喜的旅遊路線。

　　可是，看那天空好像開始越來越陰沉了⋯⋯。果然，在11點多開始下雨了，還是得乖乖的穿上雨具，因為這雨雖不大，卻沒有暫歇的意思。在近午時終於騎到我們預定的午餐點──小七，趕快閃進去，脫了雨具，來點熱食～～

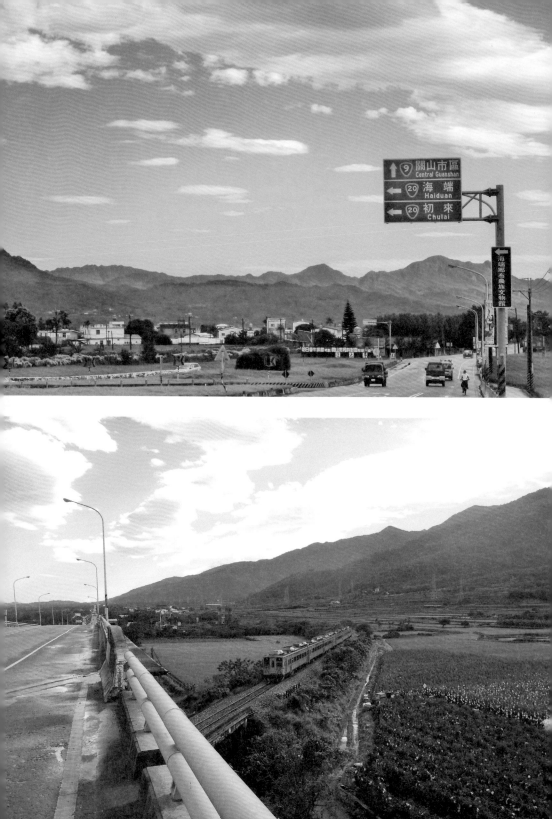

　　小七就是這麼貼心，總是不離不棄。要吃、要喝、要拉、要撒，它都能隨時包君滿意！你看，門口還有個單車環島元氣小站，準備了簡單的單車維修工具及打氣筒，供單車族免費使用，簡直像為我們量身訂做的一樣嘛！告訴你，小七一定比小三貼心多的啦！

　　雨肯定沒有要停的意思，飯後稍事休息，當然又得上路。出了小七，仰望天空，發現南方的天空有逐漸撥雲見日的感覺，心想，或許台東的天氣比這裡好。

環島info ▶ 單車環島元氣小站

自2009年起7-ELEVEN和美利達合作，在全台各主要省道及風景觀光區的7-ELEVEN門市，設置了「單車環島元氣小站」，提供了立式打氣筒及簡單的單車維修工具，甚至還提供了補胎片，免費供出門在外的單車友們在車胎漏氣或爆胎時救急之用。

這些元氣小站遍及全台，總共有500個點，詳細地點請見附錄P219，或以下網頁查尋：http://www.dimpr.com.tw/merida&7-11/500.htm

🌀 善變的我的天

慢慢往南騎，雨果然有漸漸變小的跡象。不過，卻時晴時陰，讓我們的雨具得不時地穿穿脫脫，真是找人麻煩。不過，這種陰晴不定的太陽雨，卻讓花東縱谷的秀麗風景添加了幾分梨花帶淚，楚楚動人的另類美感，花東縱谷更因此而顯得隨處皆美。

在目不暇給的一路玩賞當中，不知不覺地，天漸青，地漸乾。在進入台東之後，終於能夠把雨具給收了起來，因為火熱的大太陽竟然已經冒在頭頂上了。

今晚的住宿點是台東鹿野的筆筒樹山莊，是一間優質又便宜的民宿。有一個又大又漂亮的造景庭園，房間很大，我們訂兩間雙人房，卻給了兩間四人房，房價每間1,600元，有洗衣機、脫水機、提供早餐，還有免費的無線網路。唯一的缺點是，它不在台9線旁，必須在台9線345公里處右轉一條路況不是很好，而且要一路上坡的小路。

　　老婆騎了一整天，大概有點累了，原以為到了，卻還有爬不完的坡，忍不住的質疑我：「有沒有走錯路啊？」我陪著笑臉說：「沒錯啦！就快到了！」我不敢說出口的實情是，這段上坡路有3公里長！哈～～善意的謊言是為了怕老婆崩潰。不過，老婆後來告訴我，事後發現被騙才更崩潰！

　　其實今天的路況難度應該還好，只是一路碰上逆向的南風，有點累人。今天也體會到了什麼叫做「春天後母臉」，真的讓我們在一天之內反覆地感受到陰晴不定的後母臉。

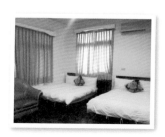

🚲 Check in

筆筒樹山莊

住址：台東縣鹿野鄉永安村鹿寮路18號
電話：0955-789909
網址：http://www.travel123.com.tw/bnb/penstree.htm
住宿費用（雙人房）：平日1,600～2,000元、假日2,000～2,500元
備註：有供早餐、免費無線網路、公用洗衣機及脫水機

Day 6 鹿野 🚲 大武

換胎處女秀，焚風烈日狂鼓掌

騎乘路線

台東縣鹿野鄉（筆筒樹山莊）---（台9）>>> 脫線牧場（鹿野鄉）---（台9、37鄉道、台9）>>> 四學士姐妹台灣牛（太麻里鄉）---（台9）>>> 台東縣大武鄉（宿：山葡萄驛棧）

騎乘總整理

總里程數：84.96公里
耗時：7小時40分鐘
實際騎乘時間：4小時42分鐘
上坡：1,120公尺
下坡：759公尺
最大坡度：8.0%
最高爬升點：247公尺
平均速度：18.1km/hr
最大速度：45.8km/hr
消耗熱量：1,921大卡

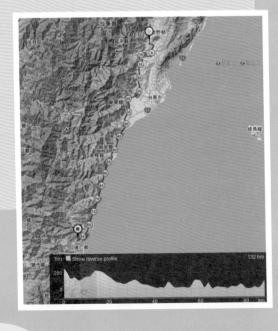

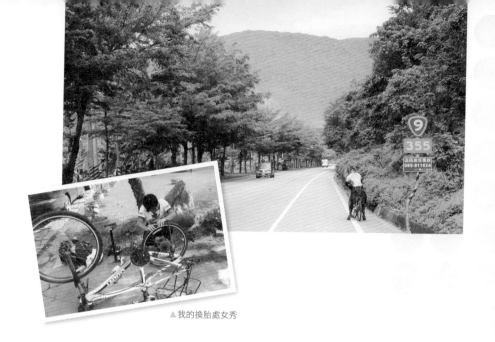

▲我的換胎處女秀

　　從Bikemap預畫的路線圖顯示，今天的總爬升將破1,100公尺。在這10天的旅程中，難度僅次於明天的南迴挑戰。不過，我們已習以為常，只滿心期待著新的旅程、新的美景、新的發現。

　　顧名思義，花東縱谷當然是結束於台東市。過了台東市後，台9就沒有縱谷可以走了，於是它在知本收納了走海線的台11，然後開始沿著海岸線走。所以，今天我們期待著不同於昨日的海岸風光。

　　享受了民宿所提供的早餐之後，一切就緒，正高高興興地準備啟動今天的行程，卻突然被澆了一盆冷水！

小黑的首爆

　　小黑的後輪怎麼癱了？！這可是小黑跟著我8、9月以來第一次出現的爆胎！昨天騎到民宿之前一直都好好的，早上起來卻發現後輪完全扁掉了。回想起來，最可能是昨天在到達民宿之前，在那段路況不好的上坡小路中，插到尖銳物造成的，可能洞很小，氣慢慢漏，所以直到早上才發現。

還好，在出發之前，我已研究過換胎補胎的方法，還自己親手操作過兩次。算是有備而來，就來個換胎處女秀吧！

因為不宜消磨太多時間，我把拆下來的舊胎，交給老婆和小妹去水桶裡找漏氣口，自己同時仔細摸索著外胎的內側，看看能不能找到刺物。結果破洞及刺物都沒有找到，心想那刺物可能在肇事之後逃逸，已經脫離現場了吧！只好直接換上全新的內胎。破胎就等晚上有空再找再補了。還好民宿有大型打氣筒，讓我可以很輕鬆地把新內胎打足氣，否則我的備用迷你打氣筒可是費盡了力氣，也只能打到五、六分飽。

耽誤了40分鐘，有點遜，是處女秀咩，就不要太計較了。畢竟還是順利地搞定了一切，上路吧！

☯ 脫光光，帶出場！

不假他人之手地解決一個難題，難免有點得意，心情愉快之餘，踩踏起來也就特別地輕鬆。尤其在上路沒多久，就看到了這個很脫線的店招，更帶來了好心情。原來這個鼎鼎大名的脫線牧場就在鹿野！

還「脫光光」，「帶出場」咧！這個脫線果然脫線。它說的應該是客人叫雞的時候，就帶出場脫光光吧！嗯～～怎麼好像越說越離譜？我的意思是說，當客人叫盤雞肉時，就必須先把雞帶出雞場，雞毛脫光光，然後才能煮熟上桌啦！呼～～

　　脫線是台灣早期的喜劇演員，演出過近百部電影，也演出過近百部電視劇，算是縱貫黑白、彩色紀元，橫跨劇團、電影、電視各領域的早期喜劇泰斗。脫線退休後，就在鹿野鄉的台9線旁經營起了「脫線牧場」，除了餐飲服務，還提供民宿及露營區的服務。

　　今天是非假日，所以脫線牧場人跡寥落。據說假日時遊客可是很多的，脫線其實並不脫線。倒是現在我們得暫時脫線一下，脫離台9線了！

　　台9原本會繞進台東市，我們一來不想繞遠路，二來也不想在都會區中穿梭車陣及忍受髒汙的空氣，所以在進入台東市之前就脫離了台9，轉入37號鄉道。走捷徑節省時間，同時避開台東市區。在到達知本之前，我們享受的仍是田園風光。

☯ 艷陽又出藍天，鴛鴦大盜再現

今天的天氣跟昨天比簡直是天壤之別，好得不像話！天空一整個亮藍，點綴著稀稀疏疏的幾片白雲。這樣的天空怎麼拍都美！

天是藍得很漂亮，可是實在太熱，太陽太大了，為了怕曬傷，我們倆只好再度裝扮起鴛鴦大盜。昨晚的氣象報告說，今天的台東會有焚風，果然Garmin在戶外偵測到的最高氣溫已經來到了44度！

曬傷後如何處置？

輕微的曬傷只見局部皮膚紅紅熱熱的，較嚴重一點時會出現局部腫痛的現象，更嚴重的曬傷則會出現水泡。

輕微的曬傷通常可以不用就醫，但一定要馬上避免曬傷部位的再度曝曬。然後可以冰敷來減輕症狀，及促進復原。冰敷的方法，可先以塑膠袋裝小冰塊，再外包一層手帕或薄毛巾，直接敷在曬傷處。一次冰敷的時間大約20分鐘即可，可一天敷兩次。

當曬傷出現局部腫痛的症狀時，除了仍需要如前述避免進一步曝曬及冰敷外，可找醫師就診，加上消炎藥物的使用，可幫助不適症狀的消除及復原。

出現水泡的較嚴重曬傷，就一定要找醫師就診治療了。應盡可能避免把水泡弄破，以免併發細菌感染。對於較大的水泡，醫師可能會以無菌空針抽消水泡，以免因為容易不慎弄破，而增加細菌感染的機會。

▲「平安」字旁報平安

　　過了知本，在台9收納了台11之後，就開始看見海了。因為天候的關係，今天這裡的海和3天前在宜蘭看到的海，大異其趣。之前是，朦朧之美，帶點神秘的灰藍；現在是，充滿陽光，讓人心情大好的亮藍。天空藍，海水更藍！

🌀 平安涼亭，熱血路人

　　已近中午，因為早上換胎耽誤了點時間，所以現在距離和老媽及小妹約好的午餐點：台灣牛，還有約10公里的路程。本該趕一下路，可是剛好看見路旁緊靠海邊的地方出現了一個大涼亭，忍不住誘惑，當然得進去躲一下太陽，順便喝一下水。

　　涼亭旁的草地上有人用漂流木架起了「平安」兩字，當然又不免俗地在「平安」旁擺個pose，照個平安囉！一對年輕夫妻，帶著一對雙胞胎兒子，也在亭子內納涼。可愛的雙胞胎蹲在地上，一直盯著我們的怪異裝扮看。我再怎麼擠眉弄眼地想逗弄他們，他們卻一致地面無表情！小底迪，我們真的不是外星人啦！

在上路後不久，正努力地爬著陡坡時，一輛房車經過我們身邊，突然從搖下的車窗內爆出了嚇我們一跳的：「加油！」轉頭一看，原來是雙胞胎的爸爸。哈～～好熱情的把拔！我趕緊回應了一個豎起的大拇指。

四學士姐妹的台灣牛

過太麻里街區後不久，終於在過午之後來到了四學士姐妹經營的台灣牛牛肉麵。四學士姐妹在網路上小有名氣，在台9線上，又剛好可在中午時分經過這裡，所以是我們今天午餐的首選地點。

台灣牛牛肉麵也是白手起家的傳奇之一。從30年前的小麵攤，經營成現在在台東太麻里及屏東墾丁各擁有一家佔地1,200坪的店面，號稱一天可賣出6,000碗牛肉麵！

現在的台灣牛是由第二代的四個女兒經營。因為四個女兒皆大學畢業，且各學有專長，以企業化的經營理念、現代化的行銷手法，把台灣牛經營成近乎是牛肉麵的代名詞，因而才有「四學士姐妹台灣牛」的美稱。

只見店內明亮寬敞，冷氣超強。和室外高溫對比，簡直是天堂與煉獄的差別。今天是非假日，食客仍然很多，顯然不是浪得虛名。除了麵食之外，我們還叫了三拼牛雜、南瓜泥、魯大腸、炒高麗菜等小菜。小菜雖然不算便宜，不過還滿好吃的。

驕陽、陡坡、焚風，真是快發瘋了

台9在過了知本之後，往南的這一段沿海路線，風景雖美，騎來卻並不輕鬆，因為路面一直忽上忽下。常常在辛辛苦苦地爬完了這一坡，正在準備輕輕鬆鬆地享受下坡時，卻又心不甘情不願地看到了，等在不遠前方的另一個陡坡。

40度的高溫，讓汗流出來很快就被蒸發掉，然後在袖套和腿套上析出白色的鹽。據說，如果學猴子把這些鹽抓起來，塞入嘴裡，會有助於體內的電解質平衡（我現在被太陽曬昏了！我現在不是醫師！不要相信我的話～～）。

好吧！忘掉火熱的太陽、折磨人的陡坡、還有那讓人發癲的焚風。看看公路兩旁的好山好水吧。人生就是要學會忘掉逃不開的煩惱，專注於不時出現在你身旁的美好事物。如此一來，同樣一條路，走來才會比別人輕鬆愉快，才會比別人收穫更多。相反地，鑽牛角尖於逃不開的煩惱，除了徒增身心上的折磨，還將那隨時出現於身旁的美好事物都給糟蹋掉了！

看吧！右山左海，右邊好綠！左邊好藍！逐出內心的黑白苦悶，裝進眼前的彩色美景，心情變得愉快多了，踩踏起來也變得輕鬆多了！

換了個心境，果然很容易地就達成了目標。終於到了今天的目的地：大武鄉。台東縣大武鄉有一個村的名字很特別，叫大鳥村。這村名會不會有點太鳥了啊？！據說，如果問當地的山青，為什麼這裡叫大鳥村？他會調皮地，帶著曖昧的眼神跟你說：「不好意思告訴你的啦！」

晚上利用民宿（山葡萄驛棧）的洗臉盆，把早上換下來的內胎上的小破洞找出來，補好了。我合理地懷疑，老婆和小妹的老花眼是不是比我還嚴重。因為她們兩人四眼，今早卻錯過了這個小破洞。

第6天了，老天爺似乎想要每天給我們不同的考驗。昨天下了近乎整天的雨，今天卻來了大太陽加焚風，還一早就給我出了爆胎的難題～～

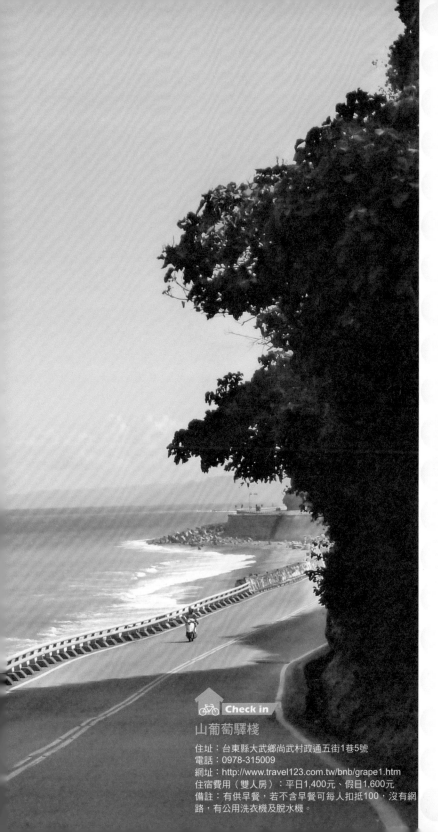

Check in

山葡萄驛棧

住址：台東縣大武鄉尚武村政通五街1巷5號
電話：0978-315009
網址：http://www.travel123.com.tw/bnb/grape1.htm
住宿費用（雙人房）：平日1,400元、假日1,600元
備註：有供早餐，若不含早餐可每人扣抵100，沒有網
路，有公用洗衣機及脫水機。

Day7 大武 🚲 墾丁

挑戰南迴，洩氣、蜂螫來搗蛋

騎乘路線

台東縣大武鄉（山葡萄驛棧）---（台9） >>> 壽卡鐵馬驛站（屏東縣獅子鄉）---（縣199、縣199甲） >>> 潘朵拉簡餐咖啡（牡丹鄉旭海村）---（台26、縣200） >>> 滿州鄉---（縣200） >>> 恆春鎮---（台26）-->墾丁大街---（台26） >>> 鵝鑾鼻（宿：沙點民宿）

騎乘總整理

總里程數：97.13公里
耗時：11小時29分鐘
實際騎乘時間：6小時13分鐘
上坡：1,250公尺
下坡：1,128公尺
最大坡度：11.0%
最高爬升點：463公尺
平均速度：15.6km/hr
最大速度：42.5km/hr
消耗熱量：2,479大卡

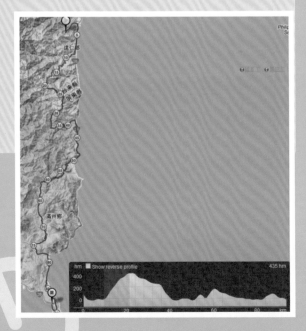

這是原計畫的路線圖，事實上今天我們為了送修小黑，在出了滿州之後（約圖上的75公里處），就轉往恆春，因而多跑了7～8公里，而且還是吃力地騎著扁掉後輪的小黑⋯⋯。

🌀 一早又給我漏氣的小黑

一早臨出發時，就發現小黑後輪的氣有點不足，當時就覺得有點不太尋常，可是仍阿Q地想，或許是昨天打氣打得不夠飽的關係吧。因為今天要走的是南迴，人煙店家稀少，若中途沒氣是會很麻煩的。偏偏山葡萄驛棧沒有打氣筒，我們就先到台9線旁的大武派出所借借看。

大清早的警察局裡，只有一位正在講手機的警員。我看他忙著講手機，就向著他做了打打氣筒的手勢。他邊講手機，邊比著門後的牆角。我看到了一支破舊的直立式打氣筒，有點靠不住的感覺。果然，因為是老式打氣筒，接頭不合，讓小黑的後輪邊打邊漏氣，越打越沒氣。這下慘了，本來只是氣不夠飽，還可以騎，現在是後輪全扁，根本上不了路了！

　　警員講完了手機，走過來，看到這種慘狀，一付尷尬而不知所措的表情。我反而要安慰他說：「沒關係，我們再到前面看看有沒有商店可以借到打氣筒。」好在後來在前方不遠，台9線旁的一家民宿借到了打氣筒。順利幫小黑的後輪打飽氣後，又可以開開心心地上路了。

　　今天的天空還是一樣的藍，太陽還是一樣大辣辣地拋頭露臉。雖然連兩個早晨，小黑都給我出了狀況，但因為也都順利地解決，所以一點也不影響一早出發時該有的好心情。

　　很快地我們就離開了大武，來到達仁鄉。這間小七是位於達仁鄉，進入南迴之前的最後一個超商。今天行程中的下一個超商是在大約60公里外的滿州。可是小七怎麼設在444咧？應該在777比較理想吧！哈～～台灣這麼小，大概也找不到777公里的里程碑吧！

　　444？事後聯想，難道這是在預告今天的諸多不順嗎？

▲台9線444公里處的7-11

　　從大武出發，約10公里，半小時的騎程，就到了達仁鄉的南迴開始爬升點。這可是爬越中央山脈，只是取巧的從它的最南端翻越。即便如此，也必須從零海拔爬升到南迴最高點：壽卡的463公尺海拔！今天的總爬升將破1,250公尺！是環島10天中，總爬升最高的一天。

　　說真的，南迴公路沒有北宜的好景致，只好埋頭苦幹地一直踩踏。這反而讓我有機會注意到沿路上一些看得一頭霧水的路標。

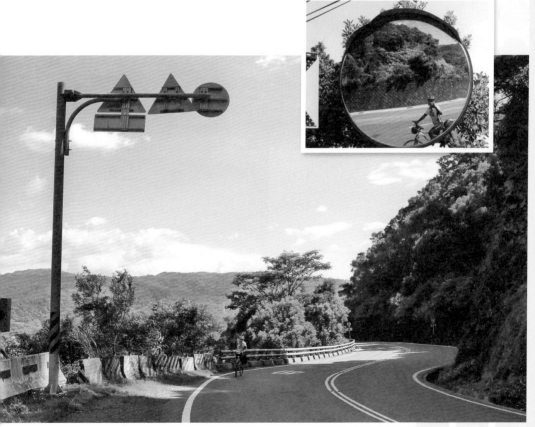

▲從達仁到壽卡的南迴，風景不如北宜，只有不斷的爬坡

🌀 爬坡道？

「爬坡道1公里」？這個路標看得我莫名其妙，明明已爬了3～4公里的陡坡，不是嗎？還「爬坡道起點」？起點不是已過了很久了嗎？「爬坡道終點」？不是一直爬不完的感覺嗎？

後來，機靈的我，看多了也終於明白。原來南迴從達仁到壽卡之間的十幾公里是一路陡坡，據Garmin顯示，平均坡度近4％，最陡曾來到11％！而且，大部份的路段是雙向單線。路標所謂的「爬坡道」其實是，在路基較寬的路段，設上坡方向的雙車道，讓小型車有機會在「爬坡道」超越爬不動的大型砂石車和遊覽車。所以，如果叫「超車道」不是比較簡單明瞭。

在我氣喘吁吁，以龜速騎上坡時，又看了極具諷刺性的「速限40」的路標。放心，小黑雖然很強，但面對無窮無盡的陡坡，還要載著60公斤的我，以及近10公斤的行李，前進速度永遠只能在每小時5～15公里之間徘徊啊！

老婆早知今天是最硬的一天，一開始上坡就一反常態地騎在我的前頭。她說：「你多拍一些照片，慢慢騎，我趕在前頭認真騎才不會拖慢你。」親愛的老婆，妳實在是越來越強了！

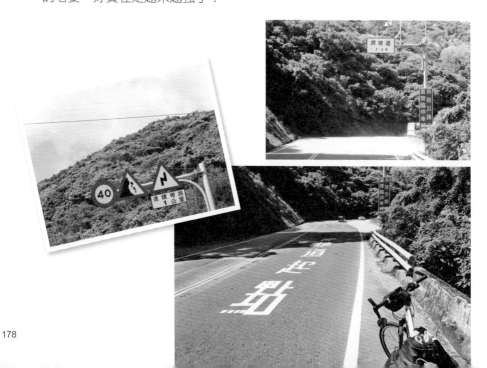

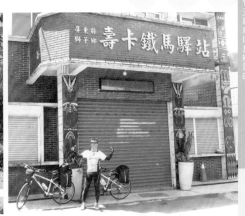

▲ 攻佔了壽卡，征服了南迴

🌀 登壽卡，征服南迴！

拚命地騎，賣命地騎，終於看到了縣道199的路標，那表示南迴的最高點：壽卡，就要到了。原來不難嘛！哈～～事前拚命的目的，不正是為了要換來一個事後能夠囂張的說法嗎？

果然，轉個彎就看到了壽卡鐵馬驛站。老婆正得意地站在驛站門前！

壽卡鐵馬驛站位於屏東獅子及台東達仁兩鄉之鄉界附近，是南迴公路的最高點，大約位於台9線455公里附近。壽卡鐵馬驛站的前身是壽卡檢查哨，但是已廢棄多年，早已無人駐守。後來屏東縣政府為了推廣單車旅遊，開始利用屏東縣內的派出所設立了40多個鐵馬驛站，用來服務單車旅遊的單車客們。廢棄的壽卡檢查哨也因此在2009年經過重新整修後，變身為壽卡鐵馬驛站，開始有人駐守，並為路過南迴的單車客們提供茶水、休息、上廁所、留言板及車胎打氣的服務。但不知為何今天卻大門深鎖。

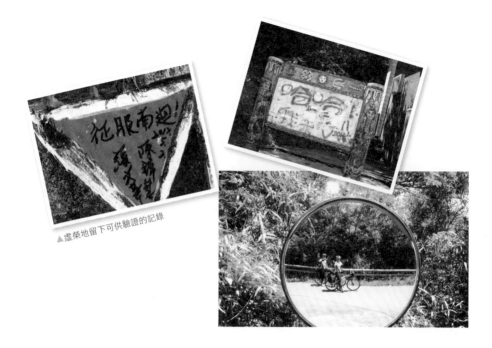

▲虛榮地留下可供驗證的記錄

　　辛辛苦苦地騎到這裡，總要不免俗，而且虛榮地留下可供驗證的記錄！我們把「征服南迴」的記錄，留在山地姑娘左小趾下方的那一塊小紅三角上。

　　從這裡如果直走台9，可直達屏東楓港；如果左轉199縣道，則可經牡丹、旭海、滿州、佳洛水，直達鵝鑾鼻的台灣最南點。我們選擇走199，往台灣最南點前進。

　　壽卡雖是南迴的最高點，卻不是今天路線的最高點。從壽卡驛馬站往199縣道走後，還有約2～3公里的爬坡。縣道199路雖小，但車少、樹蔭多、且一路上上坡少，下坡多，騎起來很舒服。最重要的是，過沒多久又開始可以看見海了，同時也看到了遠方漂亮的旭海大草原。

　　旭海大草原又叫中正大草原，是位於屏東縣牡丹鄉旭海村東北方的一大片高原綠地。海拔約300多公尺，面積達300公頃。早期原屬軍事管制區，近年已開放一般遊客進入。旭海大草原終年綠草如茵，且由於瀕臨太平洋及牡丹灣，綠色的草原與藍色的海天連成一片，視野壯闊，景色宜人，同時也是觀賞日出的好地點。

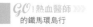

🌀 旭海村的意外潘朵拉

近中午時分，我們騎到了旭海村。原本以為在這麼鄉野的地方，恐怕難找午餐地點。所以，我們今早已在車前袋裡準備三明治，以備不時之需。可是很意外的，竟然在縣119甲路旁發現這間「潘朵拉簡餐咖啡」。是一間門面及裝潢皆很簡單，卻極富原住民風格的小簡餐店。

潘朵拉可能常常接待環島單車客，所以店內的牆面到處簽滿了單車客的留言。我們吃飯時，小黑、小白就在店門外的一棵樹下幸福地納涼。而樹的枝頭上掛了一個紅色大球，上面寫著「熱血環島」。小黑、小白有幸在此歇腳，簡直是來對了地方啊！

▼充滿原住民風味的「潘朵拉簡餐咖啡」

▲「熱血環島」的小白、小黑

▲潘朵拉店內牆壁塗滿了環島單車客的留言

▲讓我們捨不得離開的海邊涼亭

　　吃飽喝足，離開潘朵拉，過了旭海村後，我們很快地終結了199甲縣道，然後右轉上濱海的台26，騎往滿州、恆春。

台26的旭海風情

　　從旭海到港仔之間的台26是今天旅程中最美的一段。這段台26緊臨海岸線，沙灘、海水，伸手可及，海風讓你無限暢飲。因為正午時分，太陽毒辣，人煙稀少，我們夫妻倆好似獨佔了海水、沙灘、也獨佔了散諸四野的美景。

▲港仔村的小漁港，右前方是九棚大沙漠

　　此時的Garmin顯示，氣溫又升破了40度C！路過了一個海邊涼亭，我們把小黑、小白也一起牽了進去，霸佔了涼亭。涼亭擋掉毒辣的太陽，只剩下清涼徐來的海風，看著前方無垠的藍天碧海，望海天之幽幽，興舒暢之詠嘆。待在涼亭內，竟然舒服到有了不想離開的感覺。

　　在涼亭混得夠久了之後，我們終於滿足地又再上路。在港仔終結了台26，轉入縣200，往滿州鄉前進。這時候我們的心情跟藍天一樣的好，但是，其實禍患已經臨頭卻毫不自覺。

▲我倆和小黑、小白一起霸佔了這個海邊涼亭

小黑又爆，天啊！

就在大約離滿州市集還有約7～8公里，前不著村，後不著店的200縣道上，突然覺得小黑的後輪開始顛簸不定，越騎越吃力。下車一瞧，大驚！小黑的後輪竟然又扁掉了！

看來不尋常！我馬上想到，最可能的原因是，昨早換內胎時沒有找到的，留在外胎上的刺物在作怪。既然可能有小刺物留在外胎上，若沒有想辦法找出並去除，只是換內胎，同樣的狀況就會一而再地發生。所以我們決定找Giant幫忙。Google了一下，最近的Giant遠在恆春，距出事點近20公里。

▲愉快地騎在200縣道上，卻不知大禍已將臨頭

　　而此時小黑的後輪已幾近全扁。只好拿出迷你打氣筒，幫小黑打打氣。可是迷你打氣筒，屬於救急工具，雖然小巧攜帶方便，可是打氣費力。通常用盡了吃奶的力氣，也只能打到五、六分飽。騎著後輪半扁而且邊騎邊漏氣的登山車，可是很累人的事。於是我和小黑就這樣灌灌走走，走走灌灌，老婆和小白很擔心地跟在後頭。

　　發現又爆胎之後，因為怕在前方的老媽和小妹一直等不到我們會擔心，打了個電話跟他們報備。當時已經下午3點多，原來她們已經住進今晚的住宿點，位於鵝鑾鼻的砂點民宿了。

　　結果，這個電話打得真的有點失策。老媽因為擔心，一直要小妹不斷的call手機過來，偏偏荒郊野外，收訊不是很好，話講得不是很清楚，反而搞得雙方都有點心浮氣燥。

　　好在，我和小黑辛苦地撐了約7、8公里後，終於在滿州的小七借到立式大型打氣筒，把小黑的後輪輕鬆地一次打飽了氣。相信這樣夠我們撐到10公里外的恆春了。謝謝你，可愛的小七！

🚲 禍不單行，蜂螫初體驗

　　福無雙至，禍不單行。就在飛快地騎著小黑趕往恆春的半路上，我突然覺得右肩鎖骨上窩的地方一陣劇痛。我反射性地往痛點一抓，竟然抓到一隻已被我捏死的蜜蜂！我被蜜蜂螫了！這還真是有生以來的第一次咧！天啊！今天是什麼日子啊？我仔細地摸了一下傷口，發現沒有針刺殘留。而且除了局部略為疼痛，沒有其他不適的感覺，比較放心了點。埋頭繼續騎吧，先解決車子的問題，吉人自有天相的！

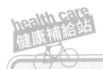

遭蜂螫後如何處置？

在台灣較常見的蜂可分為蜜蜂及胡蜂（又叫虎頭蜂）兩大類。

蜜蜂的尾部有一根帶有倒鉤的刺針，在螫人之後，刺針及毒囊會一起留在被叮者的皮膚上。叮人之後沒有毒針的蜜蜂也會在不久之後死去。因此蜜蜂一生只能叮人一次。胡蜂的刺針則沒有倒鉤，可以重複叮人。一般說來胡蜂的毒液比蜜蜂的毒液毒性強。

被蜂螫後的反應主要分為過敏反應及非過敏性的局部反應。受到蜂群攻擊，遭多隻蜂同時叮刺，進入體內的毒液較多；或之前曾受過蜂螫，再次被叮刺者，比較容易引發過敏性反應。

非過敏性的局部反應只有局部的紅腫熱痛癢，症狀通常在幾小時內消除。過敏性反應除了局部的紅腫熱痛癢比較嚴重，且持續時間較久（可能達數天）外，還可能引發全身性的過敏反應，如：蕁麻疹、喉頭水腫、氣喘、過敏性休克。更厲害的過敏還可能造成肝、腎功能異常，意識障礙，呼吸困難，甚至帶來生命的危險。

可見被蜂螫後的問題可大可小，嚴重時還可能致命。所以，被蜂螫後的正確處理方法是，先檢示傷口有無針刺殘留？若有，應以尖頭小鑷或以細針輕輕挑出，避免擠壓到針刺或毒囊，以免更多的毒液進入體內，然後以清水或肥皂水清洗傷口之後，立即就醫，請醫師診視。

▼從恆春前往墾丁的機、單車道

🌀 恆春老街的救命捷安特

　　終於在小黑的後輪全扁前趕到了恆春,從發現小黑的後輪扁了到現在已經花了近3小時!

　　Giant的女師傅,很厲害!她的巧手沒花多少時間,就在外胎內側上摸出了一段約只有3～4毫米長,只比頭髮略粗的小鐵絲。還貼心地安慰我説:這麼小,難怪你找不到,更順便稱讚了我內胎補得很好,要我繼續當醫師就好,可別搶了她的飯碗。真是善解人意的女師傅,感恩啊!

　　半小時後,小黑又是一尾活龍,正由恆春趕往墾丁大街。搞定小黑後,已經和老媽及小妹約好在墾丁大街碰面,吃晚餐囉!

▼人車熙攘、燈火通明的墾丁大街

在墾丁大街吃了豐盛的一餐，以慰勉今天的辛勞，也安撫了老媽和小妹的心。雖然不是假日，夜晚的墾丁大街依然人來人往，南國氣息濃厚。吃飯中請老婆幫我仔細的看了一下蜂螫處的傷口，只見已經紅了一片，但沒有明顯的腫，也不會太痛，不會癢，讓我放心了大半。

夜騎

飯後由墾丁大街順著台26騎往砂點民宿時，已經過了7點，天色全黑。因為爆胎的意外，耽誤不少時間，終於出現了必須夜騎的情況。在靠近沙點民宿的前3～4公里，更是完全沒有路燈，只能靠著微弱的車前燈努力的看清前路，同時閃爍著車尾燈，以警示偶爾出現的後方來車。

今天本來就預計是環島10天當中最具挑戰性的一天，想不到爆胎、蜂螫卻毫不客氣地趁機跑來助興，真是精采的一天啊！還好砂點民宿的房間內有一超大浴缸，讓我們得以藉著泡澡，撫慰了一整天的疲累。今晚肯定一夜好眠～～

▼10天環島中，唯一的一次夜騎

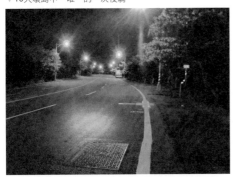

Check in

沙點民宿

住址：屏東縣恆春鎮鵝鑾里砂島路230號（墾丁國小鵝鑾分校隔壁）
電話：（08）8851107
網址：http://www.sand.com.tw/home.htm
住宿費用（雙人房）：平日2,000～4,800元、假日2,200～5,600元
備註：有供應早餐、免費無線網路、超大浴缸

Day8 墾丁 🚲 高雄

爆爆爆，連三爆！

騎乘路線

屏東鵝鑾鼻（沙點民宿）---（台26）>>> 墾丁大街、南灣、恆春、楓港---（台1）>>> 水底寮---（台17）>>> 屏東縣東港鎮、高雄市林園區、小港區---（台17、中山路、博愛路、崇德路）>>> 高雄市左營區（宿：函館經典汽車旅館）

騎乘總整理

總里程數：116.35公里
耗時：9小時31分鐘
實際騎乘時間：5小時41分鐘
上坡：310公尺
下坡：219公尺
最大坡度：6.0%
最高爬升點：34公尺
平均速度：20.5km/hr
最大速度：43.1km/hr
消耗熱量：2,578大卡

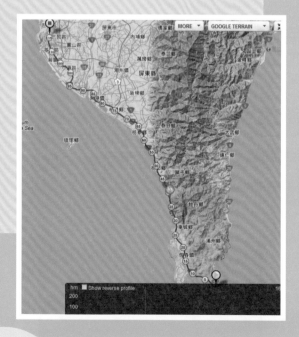

▼砂島民宿的大陽台

▼砂島民宿提供的優質早餐

昨晚讓我們一覺到天亮的砂島民宿，位於鵝鑾鼻燈塔北方約2公里的台26省道旁。就民宿來說，雖然不便宜，但品質相當不錯。除了那個讓我們泡澡泡得很舒服的超大浴缸外，它還有一個面對墾丁海灣，景觀絕佳的大陽台。一早起來還吃了一份質感頗佳的豐盛早餐。睡足吃飽之後，讓我們精神飽滿，蓄勢待發，準備面對今天將近120公里的里程。

🌀 極南出發 一路往北

第8天的早晨，我們從台灣的最南端出發，從此一路往北，也告別了東部亮麗的風光。接下來的最後3天，除了今天上半天還能看到墾丁的海岸風光之外，此後能面對的就只有無盡的晦暗公路及都會塵囂了。

不同於前兩天的整日大太陽，昨晚半夜開始下起了雨。讓墾丁的早晨顯得特別地清涼，是上路的好時機。不過，天灰濛濛的，好像隨時都會落下雨滴的感覺。一早騎在又寬又平，車子不多，空氣清涼的屏鵝公路上，只有一個「爽」字足以形容。

▲順著屏鵝公路騎向大尖山

193

　　屏鵝公路是指楓港到鵝鑾鼻之間的台26線，為屏東半島最主要的門面公路，是從台灣西部前往充滿南國風味的墾丁、鵝鑾鼻的必經道路。屏鵝公路經過公路局的美化工程，道路寬闊筆直，沿途花木扶疏，加上兩旁動人的海景及田園風光，不管是開車經過，或是騎單車經過，都會令人有心曠神怡、美不勝收的快感。

　　一路上遇見了大尖山、墾丁小灣沙灘、船帆石，就好像遇見了多年未見的老友，從心底湧上了一股溫馨的悸動。來到清晨的墾丁大街上，昨晚的車水馬龍，華燈紛擾已不復可見，卻有了一種小家碧玉，拂曉初醒的清新感。

　　就在輕鬆愉快，一路玩賞地穿過了墾丁大街、路過了墾丁國家公園的大門、及南灣之後不久，我從後視鏡發現，一路跟在後頭的老婆和小白怎麼突然在路邊停了下來。

▼船帆石

▲墾丁小灣海灘

🔵 小白的初爆

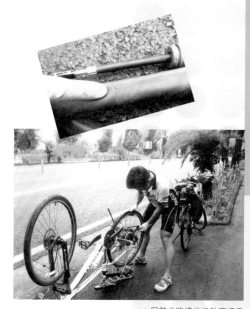

▲屏鵝公路邊的換胎實境秀

　　天啊！不會吧？又爆胎了！這次換小白。而且應該是大釘之類的，洞頗大的，因為小白的後輪馬上就完全扁掉了！

　　爆爆爆，連三爆！小黑、小白和我們在環島之前已四處征戰了7、8個月，從來沒有爆胎過。想不到卻在10天環島中的第6、7、8天，每日一爆！我想戴重是肇禍的主要原因吧，好在我們是有備而來。

　　好吧！這次已經不再是處女秀，就在屏鵝公路的單車道上，來個路邊換胎實境秀吧！這次兩輪朝天的是小白，小黑杵在一旁冷笑。在卸下的內胎找到偌大的一個洞，只打一點氣就咻咻的叫，難怪小白的後輪會在瞬間全扁。

　　這次有點進步了，30分鐘後搞定！小白又是一尾活龍！再度以漂亮的身影出發上路！

　　我們學乖了，為了避免老媽像昨天那樣，因為擔心，在知道我們爆胎之後開始奪命連環call，搞得我們自亂陣腳。這次我們在一切搞定之後，才氣定神閒地以手機告訴遠在前頭的老媽和小妹，我們因爆胎而延誤了一點時間。也讓小妹免去了被焦急的老媽搞得心煩意亂的困擾。

　　過了恆春之後，老天終於忍不住地開始滴下雨了。感謝老天，沒有在我們忙著換胎時下雨助興。不過，雨也沒下多久，在我們騎到楓港之前就停了。走完台26之後，我們在楓港接上了台1線。此時的台1仍沿著海岸線走，所以漂亮的海景仍然經常可見。

▲恆春古城的東門

午餐我們在枋山鄉加祿村台1線旁的加祿豬腳大王解決。不解的是，明明開在枋山，為什麼還號稱是萬巒豬腳的原始創始店。管他的，反正不錯吃就好了。

過了加祿之後，台1開始偏離海岸線，海景不見了，取而代之的是偶爾可見的田園風光。過了枋寮之後，我們離開台1，取左道走靠海線的台17。因為台1總是比較會有車多、人多、空氣不好的困擾，能避就避。

🌀 社區、國小、派出所都是烏龍

來到西部，少了東部隨處可見的美景，我會開始注意路旁奇奇怪怪的路標或廣告，希望能為開始變得單調的旅程，增添些許樂趣。

在過了林邊、東港，來到新園鄉後，無意中看到了這個很烏龍的路標：烏龍市區。想不到真有個烏龍市區！Google了一下發現，屏東新園鄉有一個烏龍村。烏龍村內有烏龍社區、烏龍國小，還有一個烏龍派出所！據說，烏龍派出所因為受不了老是被戲稱在搞烏龍，後來乾脆改名為興龍派出所。

　　我住的地方叫烏日，常被人與臨近的大肚及龍井合稱為「大烏龍」！這已經讓我覺得很烏龍了，想不到還真有更烏龍的「烏龍社區」！

🌀 走科幻風的林園工業區

　　從新園鄉騎上跨過高屏溪，連結屏東縣新園鄉及高雄市林園區的雙園大橋之後，馬上就看到了遠方鋼架煙囪林立，氣勢滂薄的林園工業區。據說這裡夜拍很美，拍起來有科幻片的FU。但在大白天裡，少了鬼魅般各式照明投射下的煙霧，拍起來，氣勢顯然就薄弱了許多了！（聽清楚了哦，不是我拍不好，是因為白天沒FU～～）

到達高雄林園區，在一家小七休息時還不到下午4點。距離我們原訂的汽車旅館只剩約一個多小時的騎程，可是該汽車旅館只答應讓我在7點後入住，目的應該是為了多賺一筆QK的收入。太扯了！我們決定以手機用Google搜尋鄰近的別家。問了3、4家之後，終於找到一家價錢合理，又可以讓我們在5點半入住的函館經典汽車旅館。

都會區的汽車旅館當然比較貴，雙人房一夜2千。不過房間真的豪華又超大，King size的雙人床，超大、毫無遮掩、有視覺延伸效果的浴廁空間，超超大的按摩浴缸（大約可4～5個人共浴！），還有一間三合一的「淋浴間+SPA+蒸氣室」。至於放在角落，造型怪怪的椅子⋯⋯那就是傳說中的八爪椅！明眼人一看就懂，就不用我再多說什麼了⋯⋯。

驚艷連連的五花馬

今晚的晚餐店家：五花馬水餃館，值得特別推薦一下。水餃館應屬老式店名，卻有著寬敞明亮的新式店面。五花馬是指毛色斑駁交錯的珍稀好馬，所以「五花馬」的店名是取其珍稀的含義。五花馬經營的主要是純手工的各

鋼架煙囪林立的林園工業區

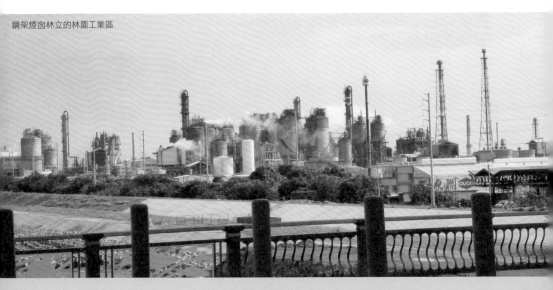

▼五花馬水餃館

▼鬆香不油膩的南瓜水餃

▼清香淡甜的菌菇湯

類輕食，包括：水餃、麵、飯、粥、湯品、及蒸煎餅類。傳統的輕食，卻以極具現代感的店面服務顧客，同時講求豐富的口感及獨特的風味。

它還有幾個與眾不同的特色，比如：免費提供現場喝不限量的小米粥，以古人的名字當桌號（我當晚叫康熙），還有一些別的地方吃不到、令人驚艷的簡單美食。

我最喜歡它的南瓜水餃，金黃色的外觀，皮有南瓜，餡也有南瓜，鬆香不油膩，吃起來還帶點南瓜的香甜沙感，很是爽口。另外，菌菇湯，加了各種菇類及枸杞，喝起來清香又帶有枸杞及菇類的淡淡甜味，也是一絕！

店內牆上的一幅slogan也讓我莞爾再三：「舒服不過躺著，好吃不過餃子」。說得真好啊！躺著再平常不過了，但就是舒服；餃子再平常不過了，但就是好吃！

飽餐美食，又泡了個舒舒服服的大按摩浴缸，接下來當然是一夜好眠。第8天結束了，還有兩天。離家更近了。

Check in

函館經典汽車旅館

住址：高雄市左營區崇德路156號
電話：（07）349-0000
網址：http://www.dubai.com.tw/html/
住宿費用（雙人房）：平日2,000～3,500元、假日2,500～4,000元
備註：有供早餐，無免費網路

Day 9 高雄 🚲 朴子

一路往北

騎乘路線

高雄市左營區（函館經典汽車旅館）---（台1）⟫⟫ 台南北區---
（台19）⟫⟫ 佳里區、學甲區、鹽水區---（台19）⟫⟫ 嘉
義縣朴子市（宿：凱悅汽車旅館）

騎乘總整理

總里程數：102.62公里　　　　最大坡度：6.0%
耗時：8小時25分鐘　　　　　　最高爬升點：32公尺
實際騎乘時間：5小時35分鐘　　平均速度：18.3km/hr
上坡：176公尺　　　　　　　　最大速度：33.2km/hr
下坡：191公尺　　　　　　　　消耗熱量：2,022大卡

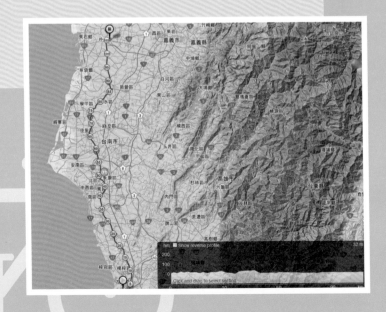

▼一早仍下著雨的高雄街頭

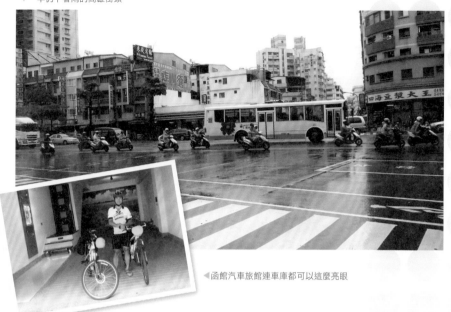

◀函館汽車旅館連車庫都可以這麼亮眼

　　今天的天氣和從光復到鹿野的第5天很類似，都是在一天之內體驗了晴陰雨的各種天候，只是今天更誇張。半夜開始下起大雨，早上離開高雄時下小雨，穿上雨衣；到台南時出大太陽了，脫掉雨衣，還差點想戴起袖套防曬；到佳里時又開始下起雨，再穿上雨衣；到學甲時，雨停了，卻開始刮起逆風！這不是在整人嗎？最奇怪的是，不是該和在東部時一樣吹南風，讓我們在一路往北時能夠一路順風的嗎？果真是天不從人願啊！

　　一夜好眠之後，更覺得函館汽車旅館真的很優質，連車庫都可以這麼亮眼。真想待久一點，晚點再出發，尤其正下著雨，說不定可以是個很好的藉口。可是～想歸想，今天的總里程也將破100公里，還是穿上雨衣，乖乖上路吧！

　　我們從高雄市左營區出發，走台1，預定過了台南北區之後才轉入台19。在楠梓區有一段台1和高雄捷運紅線共道。

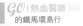
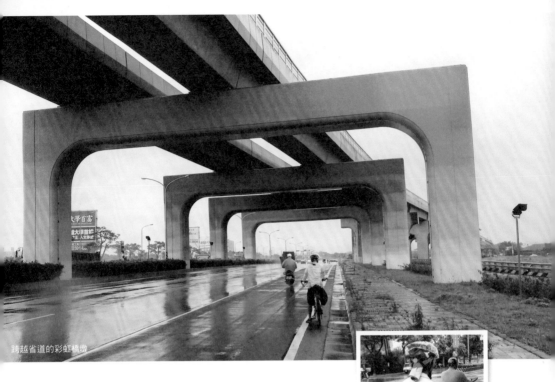

跨越省道的彩虹橋墩

這段捷運屬高架捷運，拱門狀的路基就架在台
1的分隔島上。雖然聽説高雄捷運目前仍然營
運不佳，不過，高雄有捷運仍然讓我好生羨
慕，因為台中捷運蓋得實在太慢了。

🌀 彩虹橋墩 歐風花圃

　　到橋頭區時，捷運紅線開始從台1的分隔島切換到道路的右側，以便和位
於台1右側的橋頭火車站接合。因此這部份的拱門橋墩就被加大，跨過了台1
線的整個北上車道。這樣的設計應該對於道路景觀有所破壞，可是主事者實
在太厲害了，竟然想到把跨過省道的大橋墩漆成七彩粉嫩的顏色。結果這段
醜陋的橋墩卻變成了跨越省道上方的美麗彩虹，真的是化腐朽為神奇啊！

　　可見黑白無味的水泥叢林，還是可以經由巧思的仙女棒，點化為彩色可人
的精靈。隔鄰的岡山車站又是一個很好的例子。

　　岡山車站小小一個，車站前面有一個並不太大的小廣場。但小小的廣場卻被多彩的植栽及小風車，綴飾成一個漂亮的歐風花圃。讓騎著單車匆匆經過的我，也忍不住的回頭再三。可惜當下車流正多，讓我沒有充份的時間可以停下車來，好好取景。

　　沿著台1繼續往北，過了岡山、路竹之後，就進入了台南市。在台南仁德區台1線旁，我們看到了一個地幅頗大的公園綠地，門口一個大立石上寫著：「台南都會公園」。台南都會公園，佔地66公頃，目前為台灣的第三大都會公園，僅次於高雄都會公園的95公頃及台中都會公園的88公頃，預計2014年完成。因為有些工事仍在進行，所以遊客稀少。

▼岡山火車站前小而美的歐風花圃

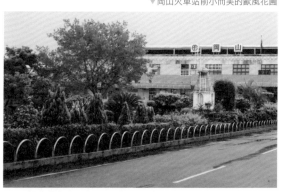

就在這個時候，天氣開始慢慢轉晴，可是春天老是擺個後母臉，中午在台南北區用餐仍是大太陽，上路後不久，來到佳里區時，天色又開始大變。雲層變的又厚又低，一副大雨欲來的態勢。不出所料，過沒多久，就下起一場讓我們措手不及、手忙腳亂的驟雨。

我家就在飯店裡

好在雨並沒有下很久，過了隔壁區的學甲就停了。到鹽水區時，我發現台南鹽水竟然有個里叫飯店里。看到這個路標，我不禁在腦海出現了一段無厘頭的對話：

「你住哪裡？」

「我住飯店里。」

「飯店裡？！我是問，你家在哪裡啦？」

「我家就是在飯店里啊！」

「#$%*@⋯⋯」

哈～～騎在台19上，讓我無聊到快瘋了嗎？在西部公路上騎單車的爽度，當然和在東部騎沒得比。不過，其實台19

▼大雨欲來的詭異天空

比台1好多了，至少人車較少，空氣較好。不過，偶爾會傳來陣陣刺鼻的豬糞味倒是一大缺點。話說回來，有這些天然肥料的味道，也表示公路兩旁就是大片的田地，所以，偶爾還是會有令人驚艷的田園風光出現，例如，開滿鮮嫩黃花的油菜花田；還有，穗粒初結的綠油油稻田。

進入嘉義縣之後，雨雖然沒了，竟然開始出現逆風。奇了，在東部時，我們碰到逆向的南風。才沒幾天，到了西部，怎麼卻出現了北風？我一直以為到了西部就會一路順風的？難道這風邪是衝著我們來的？！

還好進入嘉義，朴子就不遠了。今晚我們住在朴子市的凱悅汽車旅館。鄉下的汽車旅館，價位便宜，雙人房一晚僅1,080元！房內設施當然和價格近兩倍的函館沒得比。不過，提供一夜好眠是沒問題的啦！

新的領悟

今天依舊一路往北。在東部時，幾乎就是一條台9從頭騎到尾。來到西部，路變得又多又雜，需要不時地拿出手機來看地圖及衛星定位，否則很容易一不小心就岔出了預定路線。所以，西部公路車多、人多、空氣不好、路況複雜，相對地騎起來就比騎在東部的風險高。

我漸漸地有了一個領悟：單車環島一圈是為了完成自我設定的使命感，如果純為單車旅遊，我會建議只走北宜、東部、南迴及墾丁的精華路段就可以了，下次有機會，一定要再騎一次。

凱悅汽車旅館

住址：嘉義縣朴子市大鄉里大糠榔987號
電話：05-370-3181
網址：http://www.qk.to/inquiry.asp?n=139
住宿費用（雙人房）：平日1,000元起
備註：有供早餐，沒有免費無線網路

Day 10 朴子 🚲 烏日

Home sweet home！

騎乘路線

嘉義縣朴子市（凱悅汽車旅館）---（台19）>>> 北港大橋、雲林縣北港鎮---（台19）>>> 雲林縣崙背鄉---（台19）>>> 自強大橋、彰化縣竹塘鄉---（台19）>>> 老樹糖屋（彰化縣溪湖鎮）---（台19、台1、台14、台74）>>> 台中市烏日區（家）

騎乘總整理

總里程數：96.61公里
耗時：8小時31分鐘
實際騎乘時間：5小時20分鐘
上坡：98公尺
下坡：93公尺
最大坡度：5%
最高爬升點：60公尺
平均速度：18.1km/hr
最大速度：32.6km/hr
消耗熱量：1,836大卡

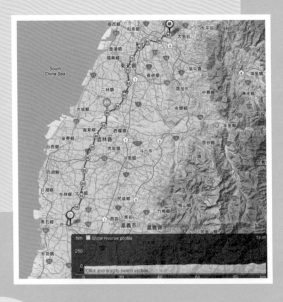

▼朴子藝術公園讓人百看不厭的可愛雕像

　　最後一天了！有句話說：行百里者半九十。在這最後一刻仍需戒慎恐懼，以免一時大意，功虧一簣。但今天只需騎不到百公里的平地，對我們來說只是一小塊蛋糕（a piece of cake），所以騎起來心是輕快的，腳也是輕快的！

☺ 清晨的歡顏

　　一早起來，吃了汽車旅館提供的簡易西式早餐之後，我們有始有終，依舊在8點出頭準時出發。一早起床我就提醒自己，離開朴子時，一定要在汽車旅館斜對面的朴子藝術公園拍下一張可愛的照片。昨晚吃完晚飯後天色已黑，拍不好，今早一定不能再失之交臂了。這對可愛的雕像，讓我們一大早就有了好心情。

　　朴子藝術公園位於嘉義縣朴子市山通路，所佔的位置原叫「鬼仔潭」，是日據時代的日本神社。台灣光復後成為國軍的海防駐軍處，所以又叫「兵仔營」。民國76年國軍遷移，改為「中正公園」。民國93年經過重新整建之後，才成為現在的「朴子藝術公園」。

　　朴子藝術公園不小，佔地3萬6千多平方公尺，舊時風貌與現代風格並存，同時還有多樣化的休閒功能。園內有一個梅嶺美術館，有多樣化的植栽及昆蟲，有保存良好的歷史遺跡，還有兒童遊樂設施及游泳池，是值得順道拜訪的地方公園。

　　今天續走台19，且一路只走台19，一直到進入彰化市後，為了避開彰化舊市區的人車擁塞，才改走一小段台1。

　　沿著台19，我們很快地離開了朴子市，進入六腳鄉。在六腳鄉的台19路旁看到了一個有趣的路標：竹子腳。原來在老一輩人中，常用來回絕別人的一句台語：「去竹子腳等，免肖想啦」，就是要大老遠地跑來這裡等哦！

　　其實去Google一下就可以發現，台灣很多地方都有「竹子腳」這個地名。所以，好在可以就近，不用跑太遠啦，哈～～

☯ 北港溪上的三座橋

在離開六腳鄉之際，我們騎上了跨過北港溪，連結嘉義六腳鄉及雲林北港鎮的北港大橋。北港大橋本身沒什麼特別的，就是一座普普通通的橋。但是，如果往兩側瞧，可以發現北港大橋左右兩側的不遠處，各還有一座造型各異的大橋。

右手邊是以紅色、金色為主，龍型結構的是北港觀光大橋。北港觀光大橋只走行人不走車，算是行人觀光步橋。在北港鎮的那一頭，有兩座巨大的花燈矗立在橋基兩側。那是千里眼和順風耳，是媽祖的左右護法。

左手邊則是94年興建的北港媽祖大橋，為白色的單塔式脊背橋。北港朝天宮因為香火太旺，每逢年節，都會湧進大量的進香遊客，常會造成台19線及北港大橋交通癱瘓，所以才新建北港媽祖大橋以舒解交通。

因此，在嘉義六腳和雲林北港之間的北港溪上，就出現了3座風格各異的跨溪大橋。

▼ 龍型結構的北港觀光大橋

▼ 單塔脊背式的北港媽祖大橋

　　北港朝天宮位於雲林縣北港鎮中山路上，又稱北港媽祖廟，為台灣的國定古蹟之一。北港朝天宮所奉祀的是媽祖，為世界三大媽祖廟之一。其他兩者為福建省的湄洲媽祖廟及天津天后宮。

　　北港朝天宮每年都會在農曆3月19日舉辦「北港迎媽祖」的廟會活動。就在這一天，北港家家戶戶都會辦桌、鳴炮，請遠方的親朋好友們來北港共享盛會及進用美食。朝天宮的繞境隊伍從廟口出發之後，北港街頭就會開始鞭炮聲四處大作，並和台東炸寒單及鹽水蜂炮盛會合稱為台灣三大炮。

散落著待採西瓜，綠色拚布般的西瓜田

　　台19也是一條直直，不過兩邊沒有山。路不小、車卻不太多，紅綠燈少、空氣品質也尚可，也是一條適合單車長騎的路線，只是在某些路段會聞到濃郁的原始肥料的味道。

　　台19還會經過一個很重要的地方：崙背鄉。崙背鄉？它有什麼特別的嗎？其實也沒有什麼特別，只是因為它是老婆的娘家，很重要，所以環島時一定要想辦法經過的啦！

　　有沒有發覺？看到親娘、弟弟及弟媳的老婆，今天顯得特別高興。在崙背老婆的娘家聊天打屁了約半個多小時之後，我們又再騎上了落落長的台19。

　　落落長的台19在經過崙背及二崙之後，就來到了一條落落長的大橋，那是跨越濁水溪，連結雲林二崙及彰化竹塘的自強大橋。所以，過了橋就是彰化縣。家，又更近了！

　　自強大橋很長，但其實橋下濁水溪的溪面並不寬，因此橋下濁水溪兩旁的河床，出現了大片的耕地。橋下綠色拼布般的瓜田，散落著成熟待採的西瓜，形成一片特有的景觀。

▼老樹糖屋的懷舊風

▲裸裎迎歸的大衛老友

🌀 老樹糖屋，舉杯慶功

　　中午，我們在溪湖糖廠內的老樹糖屋解決。老樹糖屋是一所庭園餐廳，餐點及環境俱佳。日式的室內裝潢也頗有思古之幽情的味道。我們在這裡享用10天環島中的最後一次聚餐，四人也趁此舉杯，提早慶祝環島順利成功！

　　台19線旁的老樹糖屋，原本是日據時代日本天皇的御用行館，後來被改建為溪湖糖廠的貴賓招待所，最後又被開放改建為現在的鄉村庭園餐廳。老樹糖屋除了環境優美，餐點不賴之外，還有糖廠特有的好吃枝仔冰，還可以坐坐彩繪小火車，體驗古老的台灣鐵道文化。懷舊加美食，又是一個糖廠事業衰退之後，改朝休閒旅遊事業發展的成功典型。

　　接下來只剩大約20公里的路程，老媽和小妹在餐後就跨上機車，一溜煙的先行衝回家了。我和老婆慢慢地騎著愛駒，享受著這環島10天的最後里程。小黑和小白辛苦地陪我們繞行了台灣一大圈，累積了一身的汙漬泥沙，像兩個從沙場歸來的勇士。我和老婆的手、腳、臉龐也都曬出了健康的麥芽糖色，那是值得驕傲的阿波羅印記。

🚲 熟悉路口，老友迎歸

　　一年四季不穿衣服的老友大衛，依舊站在彰化市中山路和中正路交口處，一棟住宅大樓的前庭廣場，熱情地迎接我們的歸來。

　　騎到彰南路和中彰快速道路的交會點時，熟悉的路口再現，這是之前我們每天爬坡訓練的起點，一時之間卻有了恍如隔世的錯覺。幾個月來的辛苦練習，只為了追尋這令人滿足、感動的一刻！沒有熱淚盈眶，只有充塞於胸腦之間的哽咽。

　　繞行了一大圈，回到了原點。環島真的完成了！心裡卻莫名地出現一股滿足之後的空虛感。無論如何，撕下貼在診所門前的休診海報，宣告收心，明天開始，恢復舊有的常軌。

　　今天依舊一路往北，一路微逆風。不過沒有大太陽，沒有下雨，感謝天，給了我們一個完美的ending！Home sweet home！

▼撕下休診海報，宣告收心

▲回到娘家笑開懷的老婆

解放探索的野心

　　單車環島完成了，台灣大三鐵完成了，這本野人之曝的記錄也完成了！希望看完了這本書，有增強了你完成單車環島的信心。更希望透過單車環島的實踐，能夠解放出久蟄於我們的內心深處，那股探索無限可能的原始慾望。這股慾望一旦被解放出來，你將會發現世界大不同，人生大不同，你的探索視野也將變得越來越大不同！勇敢的踏出我們的探索腳步吧！

　　環島一圈，家是起點，也是終點。當然，它依舊會是下一次探索的起點。探索的野心一旦嚐到了甜頭，是很難就此自我設限的。有人問我：「接下來咧？」我擺酷地回說：「嗯……我再想想！」

　　其實，我早已鎖定了新的目標……。

　　最後要感謝在完成台灣大三鐵的漫長過程中，父母、子女及各位親朋好友們的鼓勵加持。當然最需要感謝的還是親愛的老婆。她毫無保留的支持我，還在各方不看好，對她的體力沒有信心的情況下，陪著我完成了玉山登頂及單車環島。至於泳渡日月潭，她自己對游泳真的沒信心，所以只能在岸上搖旗吶喊，誓言做我的後盾。從此，在我們的親密關係中，又添加了同甘共苦的革命情感。有老婆如此，也算三生有幸了。

　　老婆謝謝妳！謝謝妳不止包容，還陪伴著我探索。謝謝妳讓我的野心可以肆無忌憚地不斷放大……。

全台鐵馬驛站

雲林地區		
驛站	地址或位置	電話
斗南派出所	雲林縣斗南鎮南昌里中山路11號	05-5972047
新光分駐所	雲林縣斗南鎮新光里延平路1段222號	05-5972540
新崙派出所	雲林縣斗南鎮埤麻里新厝67號	05-5973524
四維派出所	雲林縣斗南鎮石溪里中和路77號	05-5973554
建國派出所	雲林縣斗南鎮阿丹李阿丹1號	05-5973724
大埤派出所	雲林縣大埤鄉北和村中山路102號	05-5912040
怡美派出所	雲林縣大埤鄉怡然村6鄰怡美路56號	05-5912060
古坑派出所	雲林縣古坑鄉中山路393-1號	05-5821324
永光派出所	雲林縣古坑鄉永光村光昌路58號	05-5821354
東和派出所	雲林縣古坑鄉東和村文化路137號	05-5260642
華山派出所	雲林縣古坑鄉華山村華山50號	05-5901317
樟湖派出所	雲林縣古坑鄉樟湖村樟湖14號	05-5811151
草嶺派出所	雲林縣古坑鄉草嶺村草嶺38號	05-5831009

台東地區		
驛站	地址或位置	電話
都蘭派出所	台11線156.8公里處	089-531209
都歷派出所	台11線124.8公里處	089-841290
寧埔派出所	台11線96公里處	089-801257
樟原派出所	台11線75.6公里處	089-881027
美和派出所	台9線393.7公里處	089-512542
太麻里分駐所	台9線403公里處	089-781134
金崙派出所	台9線414.5公里處	089-771086
多良派出所	台9線422.5公里處	089-761368
大武派出所	台9線435.5公里處	089-791125
尚武派出所	台9線437.5公里處	089-791105
達仁派出所	台9線443.5公里處	089-702247
森永派出所	台9線447.5公里處	089-702297
池上檢查哨	台9線320公里處	089-862004
瑞豐派出所	台9線340.2公里處	089-811419
鹿野分駐所	台9線349.5公里處	089-551114
溫泉派出所	台9線390.4公里處	089-512379
卑南分駐所	台9線368.1公里處	089-223820

屏東地區		
驛站	地址或位置	電話
民和派出所	屏東市民生路40號	08-722-3077
麟洛分駐所	麟洛鄉中山路437號	08-722-1528
德協派出所	長治鄉德協村中興路635號	08-762-1604
海豐派出所	屏東市海豐街18號	08-736-7704
建國派出所	屏東市復興路243號	08-752-2978
社皮派出所	萬丹鄉社皮村大昌路495號	08-707-3044
三和派出所	里港鄉土庫村土庫路74號	08-773-1145
九如分駐所	九如鄉九清村九如路2段177號	08-739-2424
三地門分駐所	三地門鄉三地村中正路2段101號	08-799-1154
振興派出所	鹽埔鄉振興村中正路6號	08-702-0234
霧台分駐所	霧台鄉霧台村神山巷70號	08-790-2238
高樹分駐所	高樹鄉高樹村興中路334號	08-796-2021
舊寮派出所	高樹鄉新豐村民安路2-4號	08-791-6063
新南派出所	高樹鄉新南村新店路8號	08-796-2324
龍泉派出所	內埔鄉龍泉村原勝路76號	08-770-1744
瑪家分駐所	瑪家鄉北葉村風景巷1號	08-799-1749
佳義派出所	瑪家鄉佳義村泰平巷83-1號	08-799-0163
泰武分駐所	泰武鄉佳平村佳平巷1號	08-783-3038

忠孝派出所	泰武鄉泰武村良武巷101號	08-792-0001
來義分駐所	來義鄉古樓村中正路92號	08-785-0156
南和派出所	來義鄉南和村288號	08-879-1415
餉潭派出所	新埤鄉餉潭村龍潭路137號	08-798-1819
東港派出所	東港鎮沿海路1號	08-833-8183
林邊分駐所	林邊鄉光林村中山路185號	08-875-2018
大鵬派出所	東港鎮大潭路122號	08-833-8262
新園分駐所	新園鄉仙吉村仙吉路140號	08-868-1004
興龍派出所	新園鄉興龍村南興路278號	08-832-2433
建興派出所	枋寮鄉地利村建興路262號	08-871-2962
內獅派出所	獅子鄉內獅60號	08-872-0004
加祿派出所	枋山鄉加祿村102號	08-872-0002
佳冬分駐所	佳冬鄉六根村佳和路89號	08-866-2089
草埔派出所	獅子鄉草埔村5號	08-870-1484
車城分駐所	車城鄉福興村中山路17號	08-882-1152
龍水派出所	恆春鎮龍水里龍泉路260號	08-889-4172
仁壽派出所	恆春鎮仁壽里仁壽路117號	08-889-3247
建民派出所	恆春鎮城南里中正路60號	08-889-2587
墾丁派出所	恆春鎮墾丁里墾丁路113號	08-886-1039
牡丹分駐所	牡丹鄉石門村石門路32號	08-883-1110
旭海派出所	牡丹鄉旭海村旭海路1號	08-883-0200
滿州分駐所	滿州鄉滿州村中山路60號	08-880-1161
長樂派出所	滿州鄉長樂村大公路33號	08-881-1141
九棚派出所	滿州鄉港仔村港仔路60號	08-881-0200
繁華派出所	長治鄉繁昌村中山路102號	08-762-1384
長治派出所	治鄉進興村復興路2號	08-736-6741
大同派出所	屏東市清境巷208號	08-755-5415
民族派出所	屏東市民族路152號	08-732-2072
民生派出所	屏東市北平路30號	08-732-2646
公館派出所	屏東市龍華路157號	08-752-7484
新鐘派出所	萬丹鄉新鐘村新鐘路64號	08-777-2254
萬丹派出所	萬丹鄉萬丹路一段216號	08-777-2004
歸來派出所	屏東市民生東路94號	08-722-4416
崇蘭派出所	屏東市迪化街48號	08-765-6206
大平派出所	里港鄉大平村中山路103號	08-775-2034
鹽埔分駐所	鹽埔鄉鹽中村中山路41號	08-793-2244
新圍派出所	鹽埔鄉新圍村維新路129號	08-793-2244
泰山派出所	高樹鄉泰山村山下路71號	08-795-6334
口社派出所	三地門鄉口社村信義巷1號	08-795-7078
青山派出所	三地門鄉青山村民族巷62號	08-796-0690
德文派出所	三地門鄉德文村（巷）16號	08-799-6069
佳暮派出所	霧台鄉佳暮村流川巷10號	08-790-2467
好茶派出所	麟洛鄉（隘寮營區）	08-721-1832
內埔派出所	內埔鄉內埔村中興路158號	08-779-2018
新北勢派出所	內埔鄉豐田村新中路79號	08-779-2804
萬巒分駐所	萬巒鄉萬巒村褒忠路124號	08-781-1320
佳佐派出所	萬巒所佳和村佳興路30號	08-783-1114
赤山派出所	萬巒鄉赤山村東山路110號	08-783-3451
竹田分駐所	竹田鄉竹田村中正路111號	08-771-0734
泗洲派出所	竹田鄉泗洲村洲中路44號	08-779-2844
中山路派出所	潮州鎮新生里新生路81號	08-788-2347
光華派出所	潮州鎮新光華里中山路12號	08-788-4265
四林派出所	潮州鎮新四林里明倫路15號	08-788-2767
新埤分駐所	新埤鄉新埤村新華路146號	08-797-1045
東濱派出所	東港鎮延平路112號	08-832-2603
崁頂分駐所	崁頂鄉中正路117號	08-863-1404
南州分駐所	南州鄉三民路52號	08-864-2047

琉球分駐所	琉球鄉中福材中山路262號	08-861-2231
枋寮派出所	枋寮鄉（村）中興路33號	08-878-2949
東海派出所	枋寮鄉東海村東林路717號	08-871-2920
石光派出所	佳冬鄉石光村中山路200號	08-866-2034
枋山分駐所	枋山鄉（村）國中路26巷5-1號	08-876-1129
楓港派出所	枋山鄉善餘村德隆路19號	08-877-1214
春日分駐所	春日鄉（村、路）316號	08-878-5180
歸崇派出所	春日鄉歸崇村玉光路6號	08-879-1104
獅子分駐所	獅子鄉楓林村2巷25號	08-877-1391

澎湖地區

驛站	地址或位置	電話
觀音亭	觀音亭園區	06-927-8997
警察文物館	澎湖縣馬公市復興里臨海路40號	06-926-9063
觀光警察隊	澎湖縣馬公市治平路36號	06-927-8997
鎖港派出所	澎湖縣馬公市鎖港里1481號	06-995-1024
隘門派出所	澎湖縣湖西鄉隘門村1號	06-921-0780
湖西分駐所	澎湖縣湖西鄉龍門村119-64號	06-992-1022
西溪派出所	澎湖縣湖西鄉西溪村126-1號	06-992-1397
白沙分局	澎湖縣白沙鄉後寮村7之9號	06-993-2849
講美派出所	澎湖縣白沙鄉講美村103號	06-993-1501
通梁派出所	澎湖縣白沙鄉通梁村149號	06-993-1484
西嶼分駐所	澎湖縣西嶼鄉池東村214號	06-998-1155
外垵派出所	澎湖縣西嶼鄉外垵村12號	06-998-1702
望安分局	澎湖縣望安鄉東安村57號	06-999-1057
七美分駐所	澎湖縣七美鄉平和村104號	06-997-1001

花蓮地區

驛站	地址或位置	電話
和平鐵馬驛站	花蓮縣秀林鄉和平村 和平121號	03-8681034
天祥鐵馬驛站	花蓮縣秀林鄉富世村13鄰天祥22之1	03-8691139
合歡鐵馬驛站	花蓮縣秀林鄉富世村關原20-1號	04-25991114
富世鐵馬驛站	花蓮縣秀林鄉富世村富世135號	03-8611344
加灣鐵馬驛站	花蓮縣秀林鄉景美村7鄰128-6號	03-8260769
銅門鐵馬驛站	花蓮縣秀林鄉銅門村銅門65號	03-864105
吉安鐵馬驛站	花蓮縣吉安鄉吉安村吉安路2段122號	03-8525894
仁里鐵馬驛站	花蓮縣吉安鄉中正路一段38號	03-8572894
志學鐵馬驛站	花蓮縣壽豐志學村中山路2段238號	03-8661281
池南鐵馬驛站	花蓮縣壽豐鄉池南村池南路2段11號	03-8641280
月眉鐵馬驛站	花蓮縣壽豐鄉月眉村月眉路3段42號	03-8631001
壽豐鐵馬驛站	花蓮縣壽豐鄉壽山路22號	03-8651337
鹽寮鐵馬驛站	花蓮縣壽豐鄉鹽寮村鹽寮129號	03-8671200
南平鐵馬驛站	花蓮縣鳳林鎮自強路372號	03-8741594
山興鐵馬驛站	花蓮縣鳳林鎮山興里山文路7號	03-8740104
長橋鐵馬驛站	花蓮縣鳳林鎮長橋路91號	03-8751314
新社鐵馬驛站	花蓮縣豐濱鄉新社村160號	03-8711329
大富鐵馬驛站	花蓮縣光復鄉大富村中山路1段23號	03-8731093
豐濱鐵馬驛站	花蓮縣豐濱鄉三民路53之4號	03-8791148
奇美鐵馬驛站	花蓮縣瑞穗鄉奇美村20號	03-8991071
舞鶴鐵馬驛站	花蓮縣瑞穗鄉舞鶴村59號	03-8872874
三民鐵馬驛站	花蓮縣玉里鎮三民26號	03-8841496
春日鐵馬驛站	花蓮縣玉里鎮春日里74號	03-8871134
玉里鐵馬驛站	花蓮縣玉里鎮博愛路200號	03-8882245
觀音鐵馬驛站	花蓮縣玉里鎮春日里觀音里觀音16鄰14號	03-8851040
東里鐵馬驛站	花蓮縣富里鄉東里村大莊38號	03-8861114

資料參考來源

雲林鐵馬驛站：http://w3.ylhpb.gov.tw/tyhp02/001261.jsp
花蓮鐵馬驛站：http://goo.gl/0rFXB
屏東鐵馬驛站：http://goo.gl/fFmH4
台東鐵馬驛站：http://goo.gl/RnpMk
澎湖鐵馬驛站：http://goo.gl/iSe2h

全台單車環島元氣小站

基隆地區

門市名稱	門市地址
外木山	基隆市文化路169號
武訓	基隆市安樂區武訓街92號

台北地區

門市名稱	門市地址
關渡	台北市北投區知行路282號
敬群	台北市中山區樂群2路142號
征唐	台北市松山區民生東路5段197號
木新	台北市文山區木新路2段255號
文忠	台北市文山區忠順街2段16號
長鴻	台北市內湖區大湖山莊街219巷1號1樓
鑫青天	台北市萬華區青年路144號
雙環	台北市萬華區環河南路二段207號
新峨嵋	台北市萬華區峨嵋街111之2號之3號
青園	台北市萬華區青年路12號
華江	台北市萬華區華江里20鄰環河南路2段200號
華雙	台北市萬華區環河南路二段252號
大華	台北市萬華區萬大路495、497號
富帆	台北市中正區華中里萬大路464號1樓
天樂	台北市士林區天利里天母東路109號1樓
至善天下	台北市士林區至善路2段264號
迪化	台北市大同區民生西路343_345號
洲美	台北市士林區延平北路6段505號
中影	台北市士林區至善路2段34號
復旦	台北市松山區敦化南路1段5號
小巨蛋	台北市松山區南京東路4段2號1樓第10櫃位
美麗華	台北市中山區北安路839-1號
松錢	台北市信義區松隆路159巷1號
中寧	台北市萬華區中華路2段602-1-2號1樓
鑫寶	台北市萬華區寶興街41號1樓
掬華	台北市萬華區中華路2段407號
南機場	台北市萬華區中華路2段366號
新艋舺	台北市萬華區萬大路292號
萬大	台北市萬華區萬大路275號
萬華	台北市萬華區萬大路64號莒光路251號
鑫泉州	台北市中正區汀州路2段285號1樓
瓏馬	台北市內湖區康樂街213號
知心	台北市北投區知行路201巷1號
擎天崗	台北市北投區湖山路1段12號
龍山	台北市萬華區康定路229號
龍廣	台北市萬華區廣州街148號
新豪美	台北市北投區文林北路98、100號
南海	台北市中正區南海路50號
東祥	台北市中正區貴陽街一段56號B1
教育大	台北市中正區愛國西路1號教育大學內
桂明	台北市萬華區桂林路55號
廣明	台北市萬華區福音里昆明街304號

新北地區

門市名稱	門市地址
錠富	新北市石碇區隆盛村雙溪58號
真誠	新北市深坑區北深路3段263號
北深	新北市深坑區北深路2段183號
承天	新北市土城區承天路1號
南天母	新北市土城區南天母路8、10號
左岸	新北市八里區龍米路2段246號
觀景	新北市八里區觀海大道61、63號
金紅	新北市淡水區淡金路3段2號
欣聯	新北市淡水區淡金路1段166號
觀海	新北市八里區龍米路1段140號
蘆永	新北市蘆洲區永安南路2段18號
滬站	新北市淡水區中正路1號
淺水灣	新北市三芝區北勢子42號
家麒	新北市板橋區宏國路27號
金全	新北市金山區清水路52號
金祥	新北市金山區中正路145號
金強	新北市金山區自強路18-2號
翡翠灣	新北市萬里區龜吼村美崙38、39號
新福隆	新北市貢寮區福隆村興隆街24-1號
新順興	新北市貢寮區仁和路2號
金沙灣	新北市貢寮區和美村和美街71號
瑞濱	新北市瑞芳區海濱路157號
雙溪	新北市雙溪區自強路7號
雙祥	新北市雙溪區雙溪村太平路65、67號
興林	新北市林口區勢村南勢街280號
龍五	新北市五股區凌雲路一段136號
西堤	新北市泰山區中山路2段476號
來鑫	新北市烏來區忠治村堰堤_9、11號
新燕	新北市新店區新烏路2段382-384號1樓
那魯灣	新北市烏來區烏來村溫泉街80號
碧潭	新北市新店區北宜路1段28號
宜峰	新北市新店區北宜路2段353號
五峰	新北市新店區中興路1段252號
茂源	新北市新莊區思源路40-1號
利客來	新北市五股區成泰路3段419號
愛鄉	新北市林口區仁愛路1段635號
粉寮	新北市林口區粉寮路2段36號
貴鳳	新北市泰山區貴鳳街2號
忠柯	新北市林口區忠孝路642號
貝比	新北市林口區湖南村8鄰頭湖70-9號
祥泰	新北市土城區中山路38號
輔新	新北市泰山區中山路2段487號
富新	新北市新莊區瓊林南路118-5號
淡芝	新北市淡水區淡金路5段100、102號
聖陶	新北市鶯歌區文化路407、411號

桃園地區

門市名稱	門市地址
民越	桃園市大有路141、143號
頭寮	桃園縣大溪鎮復興路1段906號
榮興	桃園縣八德市榮興路1139號
勇伯	桃園縣八德市東') 西北路380號
高安	桃園縣龜山鄉大華村頂湖路3號
秀才	桃園縣龜山鄉忠義路2段630號
楊山	桃園縣平鎮市延平路3段246.248號1樓
楊展	桃園縣平鎮市民族路3段95號
揚善	桃園縣楊梅鎮秀才路317、319號
日日興	桃園縣楊梅鎮中山南路98、100號1樓
北勢	桃園縣楊梅鎮校前路345號

門市名稱	門市地址
龍美	桃園縣楊梅鎮中山北路1段77號
龍功	桃園縣新屋鄉東明村中山西路1段567、569號
金沅	桃園縣新屋鄉中山東路1段729、731、735號1樓
煙波	桃園縣龍潭鄉民豐路3、4、5號1樓
海寶	桃園縣龍潭鄉黃唐村成功路198號
海天	桃園縣平鎮里東勢里金陵路5段255號
民生北	桃園縣龜山鄉民生北路1段54號1樓
山民	桃園縣龜山鄉三民路100號
新達豐	桃園縣桃園市延平路202號、大豐路194號
臻愛	桃園縣桃園市大業路1段152號
福鶯	桃園縣龜山鄉山鶯路155號
勝來	桃園縣八德市桃德路147、149號
國仲	桃園縣桃園市中德里國際路1段538號
廣懋	桃園縣八德市廣福路578號
驊豐	桃園縣桃園市建國路101號1樓
龍潭佳園	桃園縣龍潭鄉中正路三坑路776號1樓
上華	桃園縣龍潭鄉中正路上華段6號
環宇	桃園縣中壢市自強15鄰環中東路8號
新莊伯	桃園縣桃園市莊敬路1段175、177號1樓
新龍壽	桃園縣桃園市龍壽街20號
復華	桃園縣中壢市中華路1段738號.
明光	桃園縣八德市中華路157號
學央	桃園縣平鎮市中央路169、171號1樓
學屋	桃園縣中壢市民族路3段402、406號
高欣	桃園縣中壢市領航南路2段208號1樓
桃園高鐵	桃園縣中壢市青埔里高鐵北路1段6號1樓
千雄	桃園縣蘆竹鄉南崁路2段96號
航宏	桃園縣蘆竹鄉蘆竹村蘆竹街256號1樓
埔東	桃園縣大園鄉埔心村中正東路1段165號1樓
鐵鎮	桃園縣大園鄉中正東路2段428號
觀埔	桃園縣觀音鄉藍埔村新華路1段488號
航福	桃園縣蘆竹鄉南福街97、99號
富晟	桃園縣觀音鄉草漯村大觀路2段312-1號
觀喜	桃園縣觀音鄉中山路1段1159號之1號
南山北	桃園縣蘆竹鄉南山北路2段398之1號1樓
海湖	桃園縣蘆竹鄉海山路2段560號
大園港	桃園縣大園鄉南港村許厝港90-15、16、17號
東懋	桃園縣大園鄉溪海村崙頂里25-21、25-23號
沙崙	桃園縣大園鄉沙崙村國際路2段759、761、763號1樓
富竹	桃園縣蘆竹鄉南竹路2段313號1樓
豐亞	桃園縣中壢市民族路6段232、236號1樓
萬興	桃園縣中壢市月眉路2段357號1樓部份

新竹地區

門市名稱	門市地址
工湖	新竹市東區明湖路967號1樓
忠湖	新竹市海濱里榮濱路1號
瑋特	新竹市香山區海埔路136號
建碇	新竹市東區建中路30號
保忠	新竹市忠孝路1號
馬武督	新竹縣關西鎮新豐路2-1號1樓
九讚頭	新竹縣橫山鄉新興村九讚頭1-1號
內灣	新竹縣橫山鄉內灣村20號
橫山	新竹縣橫山鄉中豐路2段122號
員崠	新竹縣竹東鎮東峰路336號

門市名稱	門市地址
和家	新竹縣北埔鄉水祭村2鄰麻布樹排17-5號(台3線上)
四重埔	新竹縣竹東鎮中興路1段157號
鐵興	新竹縣竹北市文興路1段246、248號1樓
家興	新竹縣竹北市嘉豐五路2段168號1樓
鳳岡	新竹縣竹北市長青路1段388、390號
鹿家	新竹縣竹北市自強南路136號
銘豐	新竹縣竹北市嘉豐五路1段1號1樓
強利	新竹縣竹北市勝利七街1段418號
鐵家	新竹縣竹北市自強南路211號
東嘉	新竹縣竹北市自強南路65號
大矽谷	新竹縣芎林鄉三民路279號1樓
飛鳳	新竹縣芎林鄉富林路2段556號
縣運	新竹縣竹北市莊敬南路21號1樓
沐庭	新竹縣竹北市光明六路106號1樓

苗栗地區

門市名稱	門市地址
苗鑫	苗栗市國華路1092號
真樂	苗栗市玉清路329號1樓
竹南和興	苗栗縣竹南鎮大埔里和興路191-1號
龍鳳	苗栗縣竹南鎮龍鳳里龍江街25號
龍庄	苗栗縣後龍鎮大庄里成功路207號
龍坑	苗栗縣後龍鎮龍坑里16鄰156號之10
栗東	苗栗縣苗栗市新苗里新東街68號
苗龍	苗栗縣後龍鎮校椅里圪仔路53-19號1樓
三義	苗栗縣三義鄉中正路118號
永和山	苗栗縣頭份鎮下興里水源路206-1號
新雪霸	苗栗縣大湖鄉法雲寺6-6號
尖豐	苗栗縣頭份鎮尖山里尖豐路320巷316號1樓
白沙屯	苗栗縣通霄鎮白東里白東100號
金金	苗栗縣通霄鎮內湖里17鄰內湖165-8號
通館	苗栗縣通霄鎮通西里中山路10號
鈺田	苗栗縣苑裡鎮山柑里2-2號
田馨	苗栗縣苑裡鎮田心里田心段36之3號

台中地區

門市名稱	門市地址
文勝	台中市南屯區惠文路499號
新豐功	台中市南屯區豐樂里永春東路860號
鄉林	台中市南屯區大業路177號
向心	台中市南屯區大墩6街284號
詠豐	台中市南屯區永定里永春路28之2號
鑫工和	台中市西屯區協和里工業區38號30號1樓
興大	台中市南區國光路301號
權勝	台中市南屯區永定里五權西路2段812號
中台禾豐	台中市北屯區太原路3段1505號
鈞泰	台中市北屯區太原路3段1112之1、1120之1號1樓
潭豐	台中市潭子鄉崇德路4段250之1號
東侑	台中市北屯區東山路1段378之17號
天星	台中市北屯區東山路2段78-1號
大坑	台中市北屯區橫坑巷28-1號
新東峰	台中市北區東光路340號
福東	台中市北屯區東山路1段323號
松潭	台中市北屯區軍功路2段183號1樓
新石岡	台中市石岡區明德路118號
群豐	台中市神岡區大豐路196-1號

薰衣草	台中市新社區協中街169之1號
福豐	台中市后里區福美路17號
豐原道	台中市豐原區水源路307號
豐洲	台中市神岡區五權路63號.
后東	台中市后里區甲后路97號
東雲	台中市東勢區第五橫街28號
豐環	台中市豐原區豐原大道1段370號
神寶	台中市神岡區中正路100號
彩豐	台中市后里區三豐路473之5號
后糖	台中市后里區甲后路835號1樓
豐肚	台中市大肚區社腳村沙田路1段916號
義和	台中市大甲區中山路1段492號
菁埔	台中市清水區中央北路1號
新忠貞	台中市沙鹿區東海路42號
鹿鼎	台中市沙鹿區中棲路288號1樓
清峰	台中市清水區中華路330號
巧竹	台中市清水區海濱里臨海路46-53、46-54號
天仁	台中市沙鹿區鎮水抵里沙田路17之19號
弘新	台中市梧棲區永興路1段112號
樹廣	台中市太平區樹德路98-9號
新大億	台中市太平區大興路151、151-1號
大里城	台中市大里區仁堤路6號
新堤	台中市大里區立德里甲堤南路71號
朝陽大學	台中市霧峰區吉峰東路62號
中投	台中市霧峰區五福村中投西路二段398號
新亞大	台中市霧峰區中正路473、475號
坑口	台中市霧峰區中正路563號
樹王	台中市大里區文心南路1252號
榮泉	台中市烏日區中山路3段1007號
大峰	台中市大里區大峰路167號.
港安	台中市西屯區西屯路3段179之9號
逢喜	台中市西屯區逢甲路247號
福雅	台中市西屯區福雅路338號
廣裕	台中市大雅區橫山村中山路128號
超全	台中市大雅區中清路4段328號1樓
雅神	台中市大雅區中正路花眉巷1之3號
雅勝	台中市大雅區二和村3鄰雅潭路299之13號
福上	台中市西區河南路2段71號
東風	台中市龍井區遠東街3號
瑞慶	台中市豐原區豐原大道3段261號
粵西	台中市東勢區東坑路285號

南投地區

門市名稱	門市地址
名間	南投縣名間鄉中正村彰南路71號之5
集利	南投縣集集鎮吳厝里民生路63號
瑞峰	南投縣水里鄉北埔村中山路1段265之12號
龍泰	南投縣草屯鎮碧興路1段798-1號
鑫潭	南投縣埔里鎮南村里中山路4段63號
鑫永安	南投縣草屯鎮御史里登輝路558號
中興新村	南投縣南投市營北里學藝路3號
日月潭	南投縣魚池鄉水社村中山路102、104號
中心園	南投縣埔里鎮中山路1段423號
伊達邵	南投縣魚池鄉日月村義勇街89號
龍吉祥	南投縣埔里鎮大城里信義路961號

豐登	南投縣埔里鎮枇杷里中正路183-23號
草鞋鐓	南投縣草屯鎮中正路344-36號
合心	南投縣名間鄉中山村彰南路218-32號
水里	南投縣水里鄉民族街5-2號
信義鄉	南投縣信義鄉明德村玉山路82-2號
豐億	南投縣南投市彰南路1段573號
社寮	南投縣竹山鎮集山路1段2051號
樂活	南投縣仁愛鄉南豐村中正路87-1號
稻豐	南投縣草屯鎮新豐路351號
和育	南投縣竹山鎮大智路57號
竹山大智	南投縣竹山鎮中山里自強路176號
竹山延祥	南投縣竹山鎮延祥里集山路3段398號

彰化地區

門市名稱	門市地址
管嶼	彰化縣福興鄉沿海路3段69號
昇沅	彰化縣福興鄉福南村沿海路4段750號
新桃源	彰化縣彰化市卦山路公園路1段335號.
秀工	彰化縣秀水鄉彰水路2段759-1號
安豐	彰化縣彰化市南安里彰鹿路166號1樓
彰德	彰化縣彰化市香山里彰南路2段510號
芬草	彰化縣芬園鄉茄荖村芬草路1段607號
台化	彰化縣彰化市復興里中山路3段306號
鹿棋	彰化縣鹿港鎮頂崙里鹿和路3段438號
新竹塘	彰化縣竹塘鄉竹五路臨2號
彰興	彰化縣坤頭鄉興農村彰水路4段107號1樓
內安	彰化縣田中鎮碧峰里中南路2段562號
二水	彰化縣二水鄉員集路4段8、10號
八堡圳	彰化縣二水鄉員集路3段606號1樓
靜修	彰化縣員林鎮靜修路73號
新百川	彰化縣員林鎮莒光路379號

雲林地區

門市名稱	門市地址
雲嘉	雲林縣斗南鎮新光里21鄰光華路231號
真嘉	雲林縣斗南鎮南昌西路1號
新古坑	雲林縣古坑鄉中山路201號
劍湖	雲林縣古坑鄉永昌村永興路145號
大美	雲林縣莿桐鄉大美村大美53號1樓
育北	雲林縣斗六市明德北路1段110號
莿桐	雲林縣莿桐鄉中正路72號
晟興	雲林縣林內鄉九芎村大同路20號
新林內	雲林縣林內鄉中正路373、375號
麥豐	雲林縣麥寮鄉新興路27之5號
麥鄉	雲林縣麥寮鄉中興路78-3號
六輕	雲林縣麥寮鄉三盛村七鄰工業路603號1樓
元東	雲林縣元長鄉下寮村東興路28號1樓
元長	雲林縣元長鄉長南村7鄰中山路32-2號1樓
長旺	雲林縣東勢鄉東勢東路84號
四湖	雲林縣四湖鄉村中山東路113號
新台西	雲林縣台西鄉民族路65號
五條港	雲林縣台西鄉五港村海豐路2段401號1樓
東億	雲林縣虎尾鎮光明路3號
山好	雲林縣斗六市崙峰里仁義路52號1樓
成苑	雲林縣斗六市莊敬路345號
坤麟	雲林縣斗六市社口里大學路2段579號

雲龍	雲林縣斗六市龍潭路14-1號
新東立	雲林縣斗六市成功路519號
崙多	雲林縣崙背鄉東明村正義路194號
崙中	雲林縣崙背鄉南陽村中山路489號
油車	雲林縣二崙鄉油車村成功58號
安榮	雲林縣崙背鄉豐榮村1鄰豐榮32之3號
星光	雲林縣西螺鎮公正路15號
興平	雲林縣西螺鎮中興里延平路418、420號
興螺	雲林縣西螺鎮建興路2號
三井	雲林縣西螺鎮振興里振興路118號

嘉義地區

門市名稱	門市地址
彌陀	嘉義市芳安路1號1樓
蘭潭	嘉義市大雅路2段573、575號
嘉雅	嘉義市大雅路2段407號1樓
立宣	嘉義市東區立仁路120號
嘉上	嘉義市西區車店里上海路147號1樓
新港坪	嘉義市西區玉山路203號
博元	嘉義市西區博愛路2段572號
大埔美	嘉義縣大林鎮過溪里過溪1號
雲海	嘉義縣中埔鄉隆興村十字路233號
石棹	嘉義縣竹崎鄉中和村石棹22-27、22-29號
保祥	嘉義縣太保市祥和三路東段226號
泉翔	嘉義縣朴子市大葛里嘉朴路西段121號
保新	嘉義縣太保市舊埤1鄰新埤5-16號
嘉太	嘉義縣太保市北港路2段190號
上龍	嘉義縣水上鄉龍德村十一指厝75-90號
東石	嘉義縣東石鄉永屯村35附18號
新塭	嘉義縣布袋鎮復興里12鄰新塭147-3號
朴子橋	嘉義縣六腳鄉正義村15鄰下雙溪161-2號
六腳	嘉義縣六腳鄉蘇厝村蘇厝寮153-6號

台南地區

門市名稱	門市地址
怡平	台南市安平區文平路430號
期建	台南市安平區文平里建平路256號
文五	台南市安平區國平里文平路217號
華series	台南市安平區健康路3段242號
康平	台南市安平區健康三街81號
郡豐	台南市安平區郡平路307號
郡王	台南市中西區府前路1段144號
赤崁	台南市中西區民族路2段331號
安期	台南市安平區怡平路1號1樓
明和	台南市南區彰南里中華西路1段71號
千福	台南市中西區大涼里中華西路2段36號
慶國	台南市安平區慶平路531號
慶平	台南市安平區慶平路195號
安平	台南市安平區安平路99號
易昇	台南市安平區安北路18號
府城	台南市安平區永華路2段532號
愛琴海	台南市安平區平通里慶平路573號
豐平	台南市安平區平豐路430號1樓
同發	台南市安平區安北路170-3號1樓
湖華	台南市中西區西湖街3號
鎮山	台南市中西區西湖里湖美街10號

鯤鯓	台南市南區南都里鯤鯓路20號
淵安	台南市安南區海佃路3段163號
安學	台南市安南區南興里12鄰公學路5段685號1樓
七股	台南市七股鄉七股村14鄰154-1號
城中	台南市安南區安中路6段599、601號
安安	台南市安南區安明路4段260-70號
新墩	台南市新市區港墘村民族路118號
大營	台南市新市區大營村136-1號
仙草埔	台南市白河區仙草里仙草6之30號
鈺善	台南市白河區昇安里1鄰三間厝2-56號
東耕	台南市白河區河東里9鄰糞箕湖122-35號
烏山頭	台南市官田區湖山村98-4、98-5號
蓮營	台南市後壁區福安村200號
林鳳營	台南市六甲區中社村19鄰林鳳營235號
南部	台南市官田區南部村32號
南藝	台南市官田區大崎村66號
新大內	台南市大內區石城村石子瀨122之153號
新雙新	台南市新市區永就村中山路227號1樓
新新善	台南市新市區復興路59、61、63號1樓
東科	台南市新市區三舍村路238-1號
佳仁	台南市佳里區中山路2號
佳立	台南市佳里區新生東路1號1樓
麻學	台南市麻豆區大山里8鄰大山腳1之80號
南鯤鯓	台南市北門區鯤江村841-1號
仁興	台南市歸仁區南保村大德路307號
立東	台南市東區東門路3段220號
仁伯	台南市仁德區後壁村德安路188號
嘉南	台南市仁德區二行村二層行210號
華醫	台南市仁德區民安路1段115號
大目降	台南市新化區正新路233號
那菝	台南市新化區那菝林241號
玉馥	台南市玉井區中山路204號之3
楠西	台南市楠西區鹿田村11鄰油車61號之10
鼎豐	台南市關廟區北花村中正路517號
保東	台南市關廟區埤頭村埤頭66-1號
關聖	台南市關廟區深坑村83之9號1樓
奇蹟	台南市永康區永大路3段299號
星辰	台南市新化區全興里竹子腳177-2號
歡雅	台南市鹽水區歡雅里26號
鹽金	台南市鹽水區義稠里8鄰義稠110之19號
新憲	台南市新營區埤寮里中正路530號
新新復	台南市新營區新進路2段466號

高雄地區

門市名稱	門市地址
新旺淇	高雄市三民區建國三路169號1樓
本元	高雄市三民區建工路317_319號
自強	高雄市前金區自強二路39號
前金	高雄市前金區自強二路172號
市賢	高雄市前金區市中一路242號
太華	高雄市前金區中正四路234號
高美	高雄市鼓山區龍水里美術東二路181號
興達港	高雄市茄萣區崎漏村民治路188號
環球	高雄市路竹區環球路201之27號
蕙馨	高雄市阿蓮區阿蓮村中正路188-8號

鳳頂	高雄市鳳山區過埤里鳳頂路285號1樓
翔盛	高雄市鳥松區水土埔村神農路479號
北嶺	高雄市路竹區北嶺村中山南路221號
溪埔	高雄市大樹區溪埔里溪埔路369、370號
益慶	高雄市大寮區義和村義和路111-50號1樓
美澄	高雄市鳳山區文山里八德路二段116號
新永光	高雄市旗山區南洲里旗南二段91之1號
新旗美	高雄市旗山區東平里延平二段136號
月光山	高雄市美濃區泰安里泰安路59號
安招	高雄市燕巢區安招村安東街380號
澄清湖	高雄市鳥松區大華村本館路1號
球場	高雄市鳥松區球場路30號之5
長青	高雄市鳥松區鳥松村大智路5號
龍肚	高雄市美濃區龍山村中華路58號1樓
荖濃	高雄市六龜區荖濃村南橫路45號1樓
北嶺	高雄市路竹區北嶺村中山南路221號

屏東地區

門市名稱	門市地址
楓港	屏東縣枋山鄉楓港村10鄰舊庄路21號
山和	屏東縣潮州鎮三和里延平路89號
新楓港	屏東縣枋山鄉楓港村舊庄路55號
車城	屏東縣車城鄉福安村中山路76號
驛站	屏東縣恆春鎮網紗里省北路510號1樓
南北棧	屏東縣枋山鄉枋山村中山路3段38號
守福	屏東縣九如鄉耆老村九如路3段566號
南彎	屏東縣恆春鎮南灣里南灣路122號
家的	屏東縣恆春鎮城南里中正路72號
後壁湖	屏東縣恆春鎮南灣里南光路2號
滿州	屏東縣滿州鄉滿州村中山路72號
吉春	屏東縣恆春鎮恆南路1巷6之1號
日日春	屏東縣恆春鎮城北里中正路193號
新坤	屏東縣新埤鄉新埤村中正路72號
普祥	屏東縣枋寮鄉中山路2段332號
維軒	屏東縣枋寮鄉人和村中山路2段143號
加祿堂	屏東縣枋山鄉加祿村加祿路155號
咚咚	屏東縣恆春鎮墾丁里墾丁路333號
船帆石	屏東縣恆春鎮鵝鑾里船帆路686號1樓
雅客	屏東縣恆春鎮墾丁里墾丁路166號
小灣	屏東縣恆春鎮墾丁路14號
車城	屏東縣車城鄉福安村中山路76號
驛站	屏東縣恆春鎮網紗里省北路510號1樓
南北棧	屏東縣枋山鄉枋山村中山路3段38號
楓港	屏東縣枋山鄉楓港村10鄰舊庄路21號
新楓港	屏東縣枋山鄉楓港村舊庄路55號
水門	屏東縣內埔鄉水門村忠孝路289號
崙上	屏東縣長治鄉崙上村中興路372-2號
青允	屏東縣萬巒鄉新置村新隆路75號
新園	屏東縣新園鄉興龍村14鄰南興路319號
念楨	屏東縣內埔鄉黎明村黎東路221號1樓

宜蘭地區

門市名稱	門市地址
馬賽	宜蘭縣蘇澳鎮永樂里馬賽路151號
圓達	宜蘭縣礁溪鄉礁溪路7段99號
立昇	宜蘭縣三星鄉大洲路54之10號
昱成	宜蘭縣五結鄉中正路1段174、176號
南澳	宜蘭縣蘇澳鎮南強里蘇花路2段328號
新梗枋	宜蘭縣頭城鎮濱海路3段323號
頭城	宜蘭縣頭城鎮青雲路3段73號
家燕	宜蘭縣頭城鎮青雲路2段336號
泉發	宜蘭縣礁溪鄉礁溪路3段302、306號
嘉賀	宜蘭縣宜蘭市中山路5段339號
振盟	宜蘭縣蘇澳鎮蘇濱路2段302號
親河	宜蘭縣五結鄉親河路2段289號

花蓮地區

門市名稱	門市地址
祥祐	花蓮縣新城鄉順安村北三棧119之6號
新廉瀚	花蓮縣新城鄉新興路28、30號1樓
泰雅	花蓮縣秀林鄉和平村和平街156號
富泰	花蓮縣花蓮市國聯一路55號
南濱	花蓮縣吉安鄉南濱路1段116號
新壽豐	花蓮縣壽豐鄉中山路5段131號
姐妹	花蓮縣吉安鄉吉安路5段262之1號1樓
北埔	花蓮縣新城鄉北埔路282號
蓮莊	花蓮縣新城鄉北埔村光復路462號
豐學	花蓮縣壽豐鄉平和村大學路2段596號
八悅	花蓮縣壽豐鄉平和村中華路2段215號
吉海	花蓮縣吉安鄉海岸路683號
兆豐	花蓮縣鳳林鎮林榮里林榮路217號
瑞穗	花蓮縣瑞穗鄉中山路1段17、19號
樂合	花蓮縣玉里鎮樂合里新民路13-1號
仁禮	花蓮縣吉安鄉南埔八街223號
瑞權	花蓮縣瑞穗鄉瑞北30之2號
豐濱	花蓮縣豐濱鄉豐濱村三民路23號

台東地區

門市名稱	門市地址
新南王	台東縣台東市更生北路675、677號
初鹿	台東縣卑南鄉明峰村忠孝路196、198號
新鹿野	台東縣鹿野鄉鹿野村中華路1段430號
東馳	台東縣池上鄉忠孝路269號
東定	台東縣台東市豐田里中興路4段406號
名宸	台東縣台東市知本里知本路3段7、9號
卑南	台東縣台東市南榮里更生路1267號
長濱	台東縣長濱鄉長濱村長濱路2-5號
東河	台東縣東河鄉東河村南東河263號1樓
金倫	台東縣太麻里鄉金崙村金崙路262、262-1號
尚武	台東縣大武鄉尚武村環港路3號
成貞	台東縣台東市豐年里中興路3段399號1樓

國家圖書館出版品預行編目資料

GO！熱血醫師的鐵馬環島行
訓練計畫X運動傷害防護X追夢旅程全記錄
/張文華 著
-- 初版 -- 臺北市；北市：創意市集出版：
城邦文化發行,民102.4 面； 公分
ISBN 978-986-6009-57-0（平裝）
1.腳踏車旅行 2.腳踏車運動 3.保健常識

992.72 102003042

2AF316

GO! 熱血醫師的鐵馬環島行

訓練計畫X運動傷害防護X追夢旅程全記錄

作 者 張文華
版 面 構 成 廖麗萍
封 面 設 計 韓衣非
責 任 編 輯 李素卿
主 編 溫淑閔
總 編 輯 姚蜀芸

行 銷 副 理 羅凱頤
社 長 吳濱伶
發 行 人 何飛鵬
出 版 電腦人文化／創意市集

發 行 城邦文化事業股份有限公司

歡迎光臨城邦讀書花園 網址：www.cite.com.tw

香港發行所 城邦（香港）出版集團有限公司
地 址 香港灣仔駱克道193號東超商業中心1樓
電 話 (852) 25086231
傳 真 (852) 25789337
E-mail hkcite@biznetvigator.com

馬新發行所 城邦（馬新）出版集團 Cite (M) Sdn Bhd
地 址 41, Jalan Radin Anum, Bandar Baru Sri Petaling,
57000 Kuala Lumpur, Malaysia.
電 話 (603) 90578822
傳 真 (603) 90576622
E-mail cite@cite.com.my

發 行 凱林彩印股份有限公司
2013年（民102）4月 初版1刷
Printed in Taiwan
定 價 320元